U0003379

EXHIBITION & DISPLAY DESIGN

展示陳列
設計聖經

漂亮家居編輯部——著

Contents

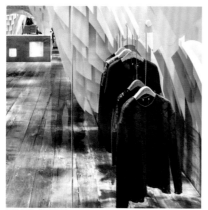

圖片提供／3GATTI

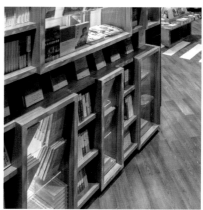

圖片提供／唯想國際 X+LIVING

圖片提供／Concrete

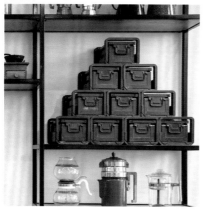

圖片提供／欣琦翊設計

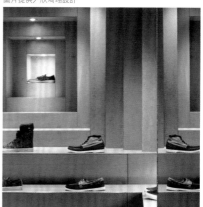

004

Chapter1

展示陳列的規劃要點

006 　Where 什麼地方要陳列
　　　When 什麼時間要陳列
008 　Who 對誰陳列
　　　What 陳列什麼商品
　　　How many 陳列多少商品
　　　How to 陳列怎麼做

010

Chapter2

展示陳列的原則與基礎

012 　2-1 動線與格局安排
024 　2-2 尺寸計畫
033 　2-3 照明運用技巧
051 　2-4 展示陳列手法
060 　2-5 風格氛圍營造

圖片提供／涵石設計

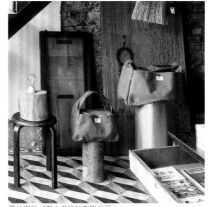

圖片提供／鄭士傑設計有限公司

圖片提供／ZEMBEREK TASARIM

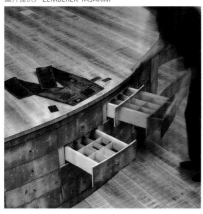

圖片提供／直學設計

066

Chapter3

實用與美感兼具的展示空間設計

068	CASE01 彎曲線條展現伸展台概念		128	CASE13 鮮豔色塊、洞洞板陳列，人氣飾品店再掀風潮
074	CASE02 垂墜線條襯托衣物獨特剪裁		134	CASE14 板材型塑櫃體、廚具，展示綠建材的多元風貌
080	CASE03 木柱森林、半掩櫥窗，為潮衣店創造話題		138	CASE15 水晶切面化為冰宮燈穴
086	CASE04 多重色調與鏡面交錯出空間的迷幻與未來		142	CASE16 從空間到陳列，堅持一貫的純粹與原味
090	CASE05 沒有櫥窗的潮衣店，找回設計原始與純粹		146	CASE17 玻璃屋圍塑出嬰兒用品店新感受
096	CASE06 衝突美感空間吸引質感都會型男		150	CASE18 輕量木桁架結構系統，整合展示與照明
102	CASE07 用線型元素展現衣飾的簡約品味		156	CASE19 光線明暗引導視線關注焦點
106	CASE08 角度轉換之間，營造出屬於服飾店的迷宮樂園		162	CASE20 以照明與規矩創造高級感
110	CASE09 純白海灘小屋映襯Bikini繽紛色彩		168	CASE21 融入在地思維詮釋品牌精神
116	CASE10 貫穿階梯主題打造時尚潮流鞋店		172	CASE22 水泥灌鑄的小型音樂社會
120	CASE11 黑白對比 架構現代經典"視"覺			
124	CASE12 材質反差創造鏡片下的模糊與清晰視感			

Chapter

1

展示陳列的規劃要點

Where
什麼地方要陳列

When
什麼時間要陳列

Who
對誰陳列

How many
陳列多少商品

How to
陳列怎麼做

展示陳列的
規劃要點

有計劃地展示商品將之銷售給顧客,是商業空間陳列的終極目的,同時傳達品牌形象與精神,強化顧客對店家或品牌的辨識度及忠誠度。本單元歸納商業空間展示陳列**4W2H**基礎要點,通盤理解之後便能自此延伸發揮。

專業諮詢／中國文化大學推廣教育部視覺陳列專任講師 陳麗珍

Point 01

Where

什麼地方要陳列

Key1 空間類型:

大致可分為既定空間、可選空間及未定空間。「**既定空間**」多半是位於賣場百貨內的櫃位,空間天地壁是由賣場百貨統一裝修,調性一致,櫃內裝修需依賣場百貨規範,不太能增加太多固定式的硬體設計,通常是藉由可移動的展檯、吊架、貨架、裝飾道具等展示陳列商品,不易展現品牌特色。

「**可選空間**」則是在一定的範圍內擁有較大的自主性,如商場中的店中店,有獨立的入口或櫥窗做出VP,完整的內部空間不受其他櫃位干擾,內部能依照品牌屬性呈現、設計。「**未定空間**」如獨立(棟)店、展覽中心等,從天地壁開始到可用範圍內都能自由發揮想像力進行設計,小至櫥窗,也是一種形式的未定空間。

Key2 視覺重點:

VP點:不只是吸引目光

VP（visual presentation）是吸引顧客第一視線的重要展演空間,透過視覺主題設計,向消費者傳遞店舖及品牌的重要資訊。一般會放在客流量最大處,如櫥窗、店舖入口、賣場走道等,顧客視線最先達到的地方。VP點的展示陳列,無非是在向顧客傳達品牌精神,期待與顧客產生共鳴且讓顧客認可而入店看看,通常會選擇流行性強,色彩對比度高,能突顯當下的季節性的產品。

PP點：再次引起共鳴

PP（point of sales presentation）也稱作售點陳列，旨在搭配整合店內的商品，是店舖中的重點銷售區。PP是店內展示的亮點，也是協調及促進銷售的魅力空間。現在興起的文創小店及零售三代店設計，多半採取多PP點的方式，以情境氛圍、主題分眾等方式，引發顧客購買欲望，快速找到符合自身的商品。

PP是顧客進入店舖後視線主要集中的區域，也是主推商品的主要展示區域，PP點的商品要與IP點連結，顧客被PP點上的某件或某幾件商品吸引時，能在就近的貨架找到單品，這樣才能達到刺激消費的目的。

IP點：決定我要購買

使用展檯、貨架、櫃子等道具陳列賣場中實際銷售產品的區域，稱為IP（Item presentation），通常位於店舖內部的四周，是顧客直接接觸商品及最後決定購買的關鍵地點。對店舖、櫃位的業績影響力大，因此多半分佈於整個店舖空間中。IP點是店中主要儲放商品的空間，多半與PP點結合，陳列PP點所組合的單品及相關種類顏色商品，因此需將產品依照基礎美學及暢銷度等分類整理，以便顧客瀏覽拿取。

Point 02

When

什麼時間要陳列

Key1 常設型：

為店舖中常態性商品的陳列，通常是基本款卻也是穩定創造銷售業績的商品。常設型陳列的商品，多半穩定長銷且變化性不大，因多設於店舖兩側，**以固定式貨架陳列，透過主題分類、裝飾道具引導顧客選購。**除非是店舖改裝或大規模調整，通常不會做大幅改變。

Key2 節令型：

順應季節變化、配合節慶主題、新品上市……等等期間限定的特展陳列，為呈現主題氛圍及突顯商品，**會採用移動式陳列道具或裝飾道具強化視覺效果**，多半出現在櫥窗、VP點及PP點。

Tip

將策展概念融入商品陳列，更能吸引顧客的目光，同時製造話題。

Point 03

Who
對誰陳列

每家店的商品屬性，會連結到「賣給誰」。因此精確的客群分析，是展示陳列相當重要的一環，清楚明白顧客的面貌，如是**在地人或觀光客，年齡層、職業別、生活品味**等等，在決定設計元素及風格時方能切中要害。

舉例來說，商品為男女童裝，主力顧客為媽媽，陳列訴求氛圍會朝多一點童趣、展檯離地距離會較一般店型高，避免小朋友攀爬受傷、破壞模特兒或打亂展品，避開銳角線條，材質也需考慮較多安全性的問題。

Tip
陳列要：
1 引起顧客好奇
2 符合顧客需求
3 營造讓顧客喜愛的
氛圍、環境

Point 04

What
陳列什麼商品

商品的種類、尺寸、大小、形象，是基本商品、重點銷售商品、流行性／季節性商品、促銷商品等，都會影響陳列設計的方向。

由於商品陳列具有多種組合的特點，因此**可在相同的商品組合中，透過變換展示手法及陳列方式，調整陳列位置，不同主題設定，持續創造店舖及商品的新鮮感，讓顧客每次進店，都能有煥然一新的感覺。**

在陳列商品時，要注意同一個區域的主題設定原則要相同，例如一張大長桌上若要分成三個主題陳列，可以選用故事、顏色、材質或系列區分，但不能左邊是故事情境陳列、中間是根據商品材質陳列、右邊是根據商品顏色陳列，這樣反而會造成顧客混淆，接收不到想傳達什麼「主題設定」。

Point 05

How many

陳列多少商品

不同區域陳列的商品數量，會根據目的決定，**通常櫥窗或VP點的商品量最少，PP點、子母桌、展檯的商品數量要再多一些，櫃體、貨架、層板等IP點最多。**

舉服飾為例，陳列數量也和銷售策略有關，如果是換季、節慶、開幕等贈品期，主要是要銷售新商品時，將衣服由左往右推到底，桿架上還有1/2空間最佳，拿起來放回去很輕鬆也不用撥衣架。若是季末拍賣期，衣服數量可再多，剩餘空間可剩1/3，會稍微滿但也不要拿不起來、放不下去。疊放在層板內部的衣服，即便衣服厚薄不同，視覺高度都要一樣，可運用小技巧，薄料襯硬紙板讓厚度增加。另外，要留出高度，不能疊滿整個層架，拿取疊放的衣服時手必須能順利進出。

Point 06

How to

陳列怎麼做

展示陳列的重點，便是將顧客從店外吸引到店內，進而發現感興趣的商品，至貨架瀏覽決定是否購買。雖然分有VP點、PP點、IP點陳列原則，但在快時尚的年代，只要是「視覺所及」都要陳列。

過往多用裝飾道具、陳列道具及貨架陳列商品，**現在則進一步使用商品作為陳列道具或裝飾道具**，如書店透過堆疊或懸吊書籍的方式，作為店內的裝飾。過去一代店重視櫥窗設計，櫥窗與店內可能是兩種風格；二代店則分散櫥窗功能，增加穿透性；**三代店則透過開放式設計，打破店內外的藩籬，讓人一眼就能望進店內，設計更多VP點吸引顧客目光。**

Tip

利用店內商品做陳列道具或裝飾，更能營造氛圍，展現商品的搭配性。

Chapter

2

展示陳列的原則
與基礎

2-1
動線與格局安排

2-2
尺寸計畫

2-3
照明運用技巧

2-4
展示陳列手法

2-5
風格氛圍營造

專業諮詢＋部份手繪／朝陽科技大學建築系助理教授 劉秉承
插畫／俞豪

消費目的與特性的動線規劃

賣場動線及格局會因產品類別及消費目的來評估，比方採購日常生活用品的便利商店、超市或大型賣場，比較要求消費者採購流動速度與便利性；而滿足個人興趣喜好的百貨公司或服裝門市，這類非目的性的採購為了希望留住消費者的腳步，因此動線秩序性較不明顯，甚至迂迴不明，兩者最大的差別在於是否須因應採購者的流動速度；同時賣場動線規劃也須考慮到人類基本行為及消費心理，並依據產品價位、類別、品牌喜好來規劃不同的動線，更能促進消費者的採購機會。

流暢動線提升目的性採購效率

以一般採購模式來說，目的性採購指的是消費者已經有明確採購目標，希望能即時找到所需商品，像是便利商店或者是只賣同種商品的專門店，這類賣場較重視動線的流暢度與秩序性，並且將商品清楚並分門別類放置，目的就是為了使消費者能有快速便利的採購體驗。

葉晉發商號賣的是各種米和醬料、乾貨，藉由兩條一字形動線作劃分，中央展台是各種米的策展，兩旁簡單清楚地陳列醬料、油品等。

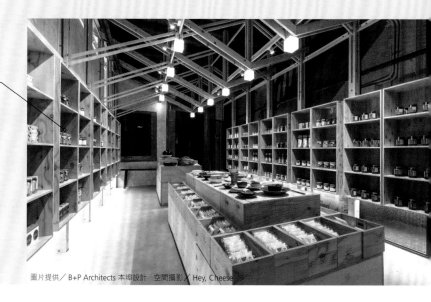

圖片提供／B+P Architects 本埠設計　空間攝影／Hey, Cheese

迂迴動線留住消費者腳步

百貨公司、服飾店及飾品店等非目的性採購的消費型賣場，因為一開始就沒有明確的採購目標，有邊逛邊看隨機採購的特性，因此並不會刻意規劃制式的行走動線，反而會利用島台、吊架等靈活性的陳列，創造較迂迴，甚至有點迷路的路徑，以便延長顧客在賣場逗留的時間，促使消費者有更多時間思考選購，提升商品的採購率。

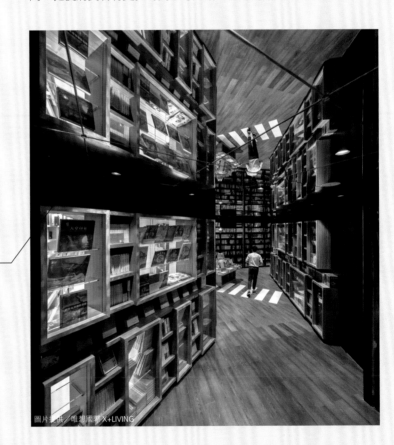

圖片提供／唯想國際 X+LIVING

置頂的暗色木質書櫃，加上天花鏡面的反射延伸，打造出如同建築物的書櫃意象，而書櫃的間距與擺放走向，就像是城市中的蜿蜒小徑，有別於一般書店整齊劃一的書櫃陳列方式，鍾書閣打破書店制式的展演模式，反而更能挑起閱書人對於書的好奇心。

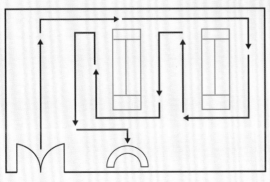

迂迴的空間動線營造出在賣場「迷路」的感覺，使消費者無法以最快的「移動速度」逛完賣場，目的就是延長消費者停留在賣場的「時間」。

結合人類「右旋」特性優化移動效率

動線規劃依商品類型分區的貨架，在以主要動線貫穿各個分區時，可以結合人類「右旋」移動的慣性來配置，根據研究指出，人類有優先向右移動的選擇特性，故在一般規劃主要商品位置時，建議由右到左優於由左到右，也因為這樣的動線規劃模式，可以發現大部分的結帳櫃台多數都會設置在動線左側。

將主要商品配置在入口右側，可以優先吸引消費者的矚目，達到提升消費者採購的機會。

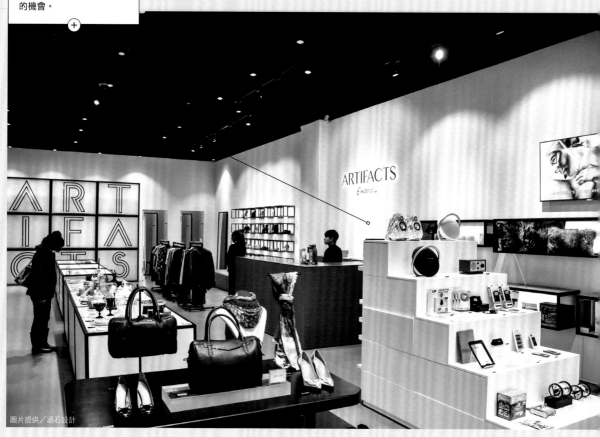

圖片提供／涵石設計

配合人類「右旋」移動習慣規劃動線，並且搭配商品陳列將商品由右至左配置，以創造消費者採購時動線的流暢感。

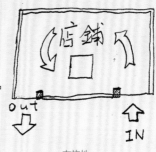

右旋性

以明確的路徑動線為優先思考

如果針對單一目標的採購行為，最好避免交錯不清的路徑，無論賣場基地為何種形狀，動線皆以簡明清楚為規劃的最高準則，「矩陣」與「線性」為首選，建議避免「三角形」、「圓形」、「不規則形」的路徑，以免因為路徑不明確而造成消費者購物迷路，發生難以找到商品的情況。

這是一家提供社區居民使用的商店和公共廚房，採取了環繞式動線，將各類蔬果、商品與設配放於展示櫃的左右兩側，不只收整器材與食物間的不協調感外，也加深民眾對於商店清爽俐落的現場體驗。

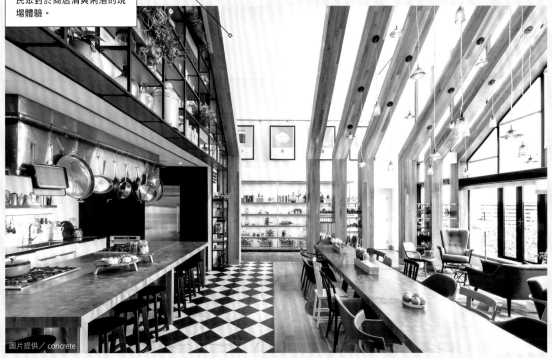

圖片提供／ concrete

路徑規劃需對應不同商品屬性，對於單一目標採購，圓形路徑容易使消費者產生走在重覆迴圈的錯覺。

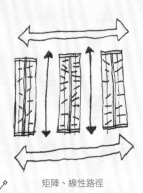

「矩陣」與「線性」動線方向性較明確，能快速引導消費找到所需商品，適用於目的性採購。

圓形路徑　　　　　　　　　矩陣、線性路徑

使用者動線路徑與尺寸關係

無論那種型態的賣場，最主要的使用者還是「人」為主，因此在規劃賣場整體動線時，首先要思考空間主要使用者有那些，例如：消費者、服務人員、後勤人員等，然後依照彼此互動的關係，以行走動線的流暢感與舒適度為首要前提規劃主動線、次動線的走向；而陳列貨架的高度與動線寬度尺寸距離，都與動線格局息息相關，並要縝密考量的地方。

依賣場「人流」與「物流」來規劃動線種類

動線關乎到空間使用者與物品的移動路徑，因此可區分為人流（有那些人使用？）與物流（賣那些物品？）。「人」的部分基本可區分為顧客與服務員，以及後勤補貨的工作人員，一般而言，人流以創造消費者順暢的採購路徑是最高原則；物流則會因為商品類型而有不同的移動模式，例如：載具、上架模式等，物流動線則以講究速度與效率為主。

中大型賣場依人流及物流配置不同移動路徑；人流避免發生路徑不明而影響消費者購物時尋找路徑的困擾，物流則需因應不同貨品類型來規劃動線，以提升商品補貨及後勤人員的移動效率。

中大型賣場為避免干擾顧客「人流」與「物流」動線盡量避免重疊，並以簡單、順暢、明亮為原則設計。

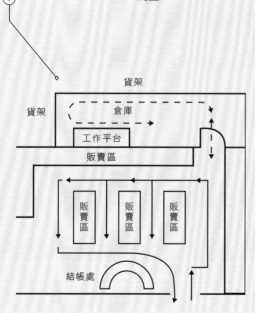

貨架
貨架
倉庫
工作平台
販賣區
販賣區
販賣區
販賣區
結帳處

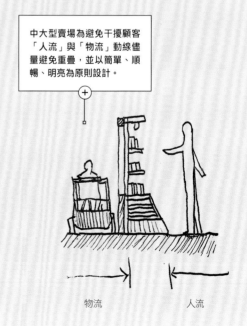

物流　　　人流

根據產品創造不同的賣場動線型態

訴求一般民生採購的大賣場動線規劃以「矩陣」與「線性」為首選，避免「回字形」與「冂字形」，因為這一類型的佈局型態會降低消費者在賣場空間中的「移動效率」。但百貨公司或者服裝飾品店，這類非目的性的賣場則會採用高於視線的陳列架讓動線迂迴不明，或者以島狀陳列台營造視覺焦點，同時塑造小型回字形動線以增加消費目光，目的就是要延長消費者在賣場停留的時間。

百貨零售類型大多為非目的性採購，賣場會以可移動的島台陳列因此構成回字形動線，不但能營造視覺焦點吸引消費目光，同時延長消費者在賣場停留的時間。

單一冂字形的空間動線被拉長，無法發揮採購時的移動效率。

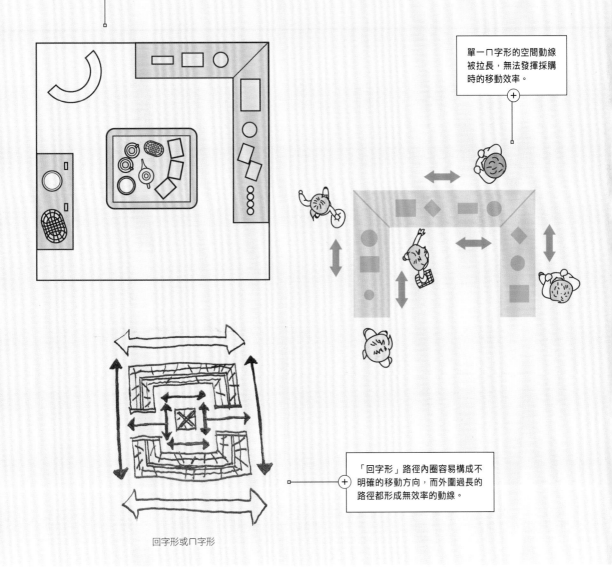

「回字形」路徑內圈容易構成不明確的移動方向，而外圍過長的路徑都形成無效率的動線。

回字形或冂字形

通道寬幅須對應陳列貨架高度

陳列貨架最合適的高度，以人體工學為考量，高度不超過160公分不低於35公分設定；通道寬幅與貨架高度之間有相當重要的關係。主次動線通道寬幅限制不同，以一般賣場來說，次要動線貨架間寬幅以兩人能並肩通行為最小寬幅，路徑不能小於12公分，如果是大賣場的貨架間距就不只要考量賣場推車的錯身距離，而是以最小輪椅可通行寬度92公分，並肩同行為184公分為設定，主要通道則是以3倍以上的推車寬幅225公分為最低限制。

商場各樓層的樓地板面積	商店街兩側販售店之通道寬度	單側販售店之通道寬度
200~1000平方公尺	3公尺以上	2公尺以上
1000~3000平方公尺	4公尺以上	3公尺以上
>3000平方公尺	6公尺以上	4公尺以上

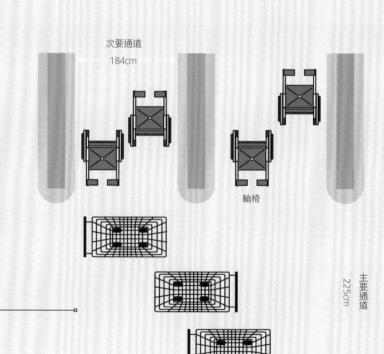

次要通道
184cm

輪椅

推車

主要通道
225cm

陳列貨架高度需考量到人體工學，以平均身高及可視高度來設定，而通道則需配合樓地板面積來規劃主次動線寬幅，一般而言，主要通道要考量三台推車並肩同行為最低限制，次要通道以兩台推車為最低通行限制。

#賣場格局依使用行為搭配動線

以大賣場及百貨公司為例，空間格局順序上包含停車場、商業區、服務台、賣場商品展示區域，及後勤人員的行政辦公室、員工休息室、倉儲區等；而獨立門市服飾店較為單純，包含商品展示區域、服務台、倉儲區等；格局會依消費者及工作人員作業流程搭配動線來規劃配置。此外，公共場所的逃生移動動線，是一般人最容易忽略，但是卻是相當重要的動線，應該要依照各類場所消防安全設備設置標準來規劃。

Dleet 李倍

提供／直學設計

大型超市及百貨公司等綜合型賣場，空間格局依照顧客及工作人員需求配置移動順序，賣場商品展示區域則以消費目的性來規劃。

顧客動線與商品的佈局

賣場動線除了以消費的目的性與否來規劃之外，同時要配合消費行為來佈局商品，希望藉由空間硬體的規劃來促進商品的銷售，讓消費者從口袋中，掏出更多的錢，因此在滿足基本的採購動線之後，商品的佈局也關乎到消費者購物心理學的影響，在琳瑯滿目的商品中運用擺放位置與陳列手法，結合空間風格氛圍的營造，在無形之中都會影響消費者對產品的觀感及採購意願。

動線結合消費者購物心理學

賣場的動線規劃，除了考量人在空間中的移動「速度」與「效率」，另外不能忽視的就是「消費者購物心理學」，就是透過空間視覺計劃促使消費者增加購物的欲望。若是以服飾店來舉例，精品類的服飾或配件動線不會太制式，主要是透過空間風格傳達品牌精神；若是平價服飾則會將能提高營業額的商品，陳列在較顯目的主要動線上，或者動線密度高的區域，以吸引更多消費注意。

以多種造型的陳列台創造一個迴游的自由路徑，塊狀展示台能隨著季節及主題隨時變換移動位置，形成一個閒逛停留的空間，同時引導消費者走向主要的展示區域。

精品等非目的性消費性商品，空間以展現品牌風格為主，創造豐富具有變化的設計刺激消費者的採購慾望。

圖片提供／涵石設計

圖片提供／涵石設計

利用主次通道及展示通道引導採購

考量人流量問題，賣場通道會區分主次，藉由主要通道串連次通道引導消費者循著規劃好的路徑採購。另外，賣場的展示通道可規劃在主要動線匯集處，這裡同時也會匯集人流，因此可利用壁面櫥窗或者開放式展台展示促銷商品，提升消費者關注度，具有提示消費的作用。

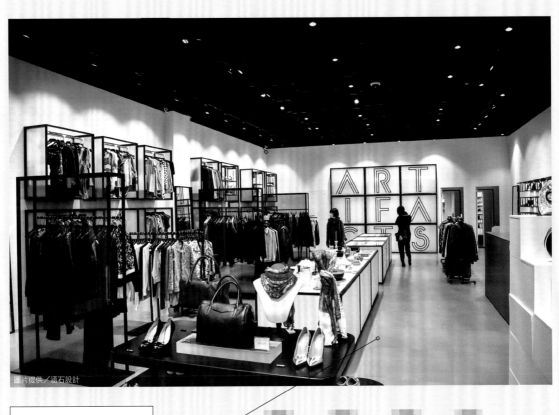

圖片提供／涵石設計

較寬敞的主動線引導消費者進入賣場，再藉由次動線的連結將商品分區，也使賣場在動線和視線上都并然有序。

主要通道與次通道相互串連形成人流的移動路徑，而在動線匯集處可設計展示台 或者展示櫥窗增加商品曝目度，因此不建議在動線聚集處設置高於視線高度層架。

次動線① → 次動線② → 次動線③ →

主動線 →

大賣場　　展示台　展示台　展示台

門市入口以島台分流整理人群秩序

獨立門市入口處常可以看到島形展示台擺放在中央，主要是為了整理人流，根據研究指出，當發生緊急狀況時，沒有放置島台的開放空間，人群四處流竄完全沒有方向性，反而放置島台的空間，人群自然而然避開阻檔物，將分成兩列有秩序的行走路線，因此入口處的陳列島台，不僅可以展示主打商品，吸引消費者目光，同時具有整理人群的作用。

居中島台不但具有展示作用，在主要通道提供具有方向性的路徑，消費者比較不會集中在某個區域。

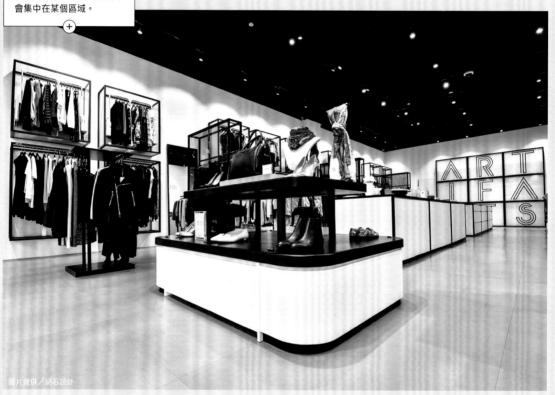

圖片提供／鑽石設計

利用行走慣性在入口利用阻擋物產生路徑，來引導人群移動疏理原本混亂無制序的人流。

無制序的混亂逃生

有阻擋物卻能疏理人流

倉庫臨近櫃台提升服務效率

相較於動線，品牌門市更重視空間的視覺計劃，主要是希望以空間風格突顯品牌精神，甚至利用空間設計隱藏商業圈套，當消費者停留時間達到一定程度，就可能提高商品的銷售量，因此商品展示區域可以說是品牌門市促購的手段之一；為了方便服務消費者，門市倉庫都會安排在臨近櫃台的區域，加快取貨的速度。

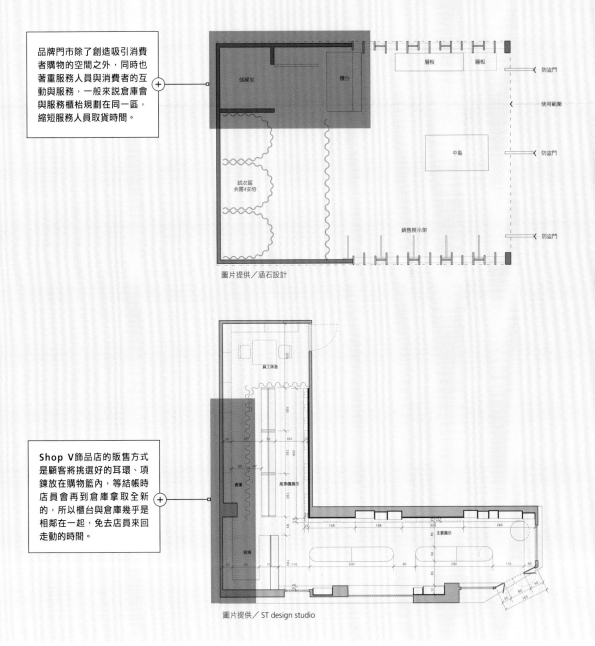

品牌門市除了創造吸引消費者購物的空間之外，同時也著重服務人員與消費者的互動與服務，一般來說倉庫會與服務櫃枱規劃在同一區，縮短服務人員取貨時間。

圖片提供／涵石設計

Shop V飾品店的販售方式是顧客將挑選好的耳環、項鍊放在購物籃內，等結帳時店員會再到倉庫拿取全新的，所以櫃台與倉庫幾乎是相鄰在一起，免去店員來回走動的時間。

圖片提供／ST design studio

2-2 尺寸計畫

櫥窗與收銀台的尺度拿捏

從店面格局配置來説，大致可分成單純陳列區（如櫥窗）、商品陳列區和櫃台等。櫥窗區向來是吸引目光的首要焦點，需考量展示的尺度是否能讓消費者一眼看見，若像是百貨公司、精品店等，大多做到兩層樓高以上，此時主要是以展現品牌價值為主。收銀台則需考量員工站著工作的姿勢，因此高度不能太低，以免需長時間彎腰工作，且收銀區也肩負綜觀全店的角色。

專業諮詢／中國文化大學推廣教育部視覺陳列專任講師 陳麗珍、朝陽科技大學建築系助理教授 劉秉承
插畫／俞豪

櫥窗需考量視線廣度和內部工作的迴轉空間

櫥窗為展示商品的最佳區域，必須能走在路上的消費者讓一眼望盡，因此櫥窗的整體寬度以及櫥窗內部的展示物品高度也需一併考量，太高或太低都無法馬上進入視野範圍。以水平視距，從人行道到櫥窗的觀看距離為120公分的話，最佳的櫥窗寬度為240公分，櫥窗內的重點展示高度最好落在140～160公分。另外，考量到工作人員需走進櫥窗更換商品的需求，需留出人轉身的迴旋空間，因此櫥窗深度需留出100～120公分為佳。

一般店家（非百貨公司）櫥窗的最佳寬度需有240公分，除了能剛好落在視野範圍之內外，以服飾店來説，可放得下2個模特兒和1個商品展台或背景裝飾。深度則需留出100～120公分，才有足夠的迴轉空間讓店員進入更換。

商品的大小也會影響櫥窗深度，像是珠寶店或精品包款，物件較小，無須整個人入內更換商品，只需伸手替換。考量手到手肘的長度，最適的櫥窗深度約在30～40公分。另外，由於珠寶較小，必須相對抬高櫥窗展示區高度，一般在140～160公分為佳。

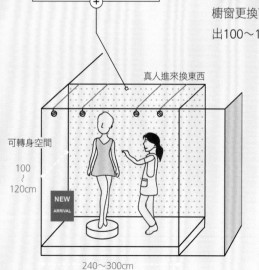

真人進來換東西

可轉身空間

100 ～ 120cm

NEW ARRIVAL

240～300cm

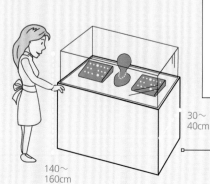

30～40cm

140～160cm

收銀台高度需兼顧工作需求和美觀

考量到店員站著工作的情況，收銀台高度多半會在90～95公分高，這樣的高度正好能讓店員能注意全店狀況。但若要做階梯型的收銀台，需注意不能過高以免讓顧客產生距離感，最高不可超過100公分。

收銀台需同時考量店員和顧客的高度，員工需長時間站著的狀態下，收銀台建議在90～95公分高，不僅可避免檯面太低需彎腰的狀況，一方面也方便顧客放置商品。若想要遮擋收銀機、電腦等事務設備，維持店內的整潔視感，收銀台可設計為階梯狀，內部放置事務設備的桌板下降至75公分左右，面向顧客一側的高度最高可維持在100公分。

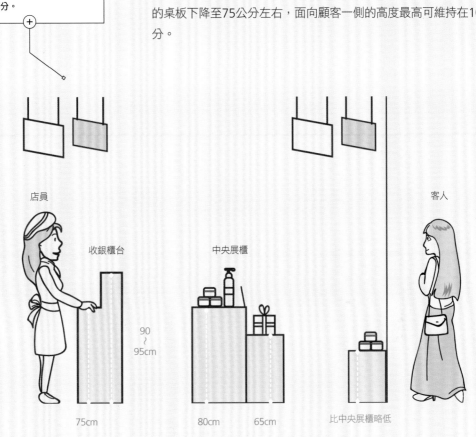

店員

收銀櫃台

中央展櫃

客人

90～95cm

75cm

80cm

65cm

比中央展櫃略低

椅子60～75cm

90～95cm

椅子45cm

75cm

即便是站著工作，也需要短暫的休息，可配置適當的椅子，而椅子高度需配合收銀台高度。若90～95公分高的櫃台，搭配的椅面需距離地面60～75公分高；若是75公分高的櫃台，則需有45公分高左右。

收銀處最少需預留一人可通過的走道

一般收銀台大多會設置在靠牆處，需考量同時有兩人進出走動的情況，建議收銀台需距牆面約75～120公分，75公分可讓兩人側身而過，即便是有一人進行結帳的同時，後方還可留出一人通行的過道，方便進出取貨。而120公分的寬度，則是可讓兩人正面交錯，還能留有手臂擺動的餘裕。

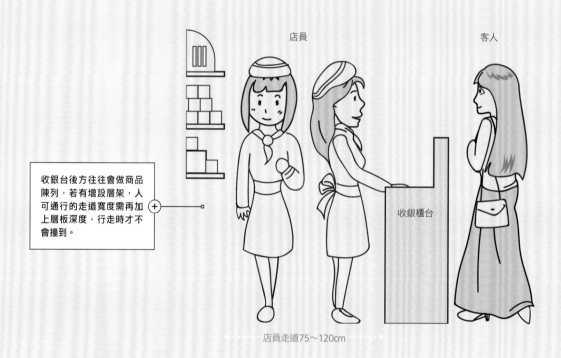

店員　　　　　　　　　　客人

收銀台後方往往會做商品陳列，若有增設層架，人可通行的走道寬度需再加上層板深度，行走時才不會撞到。

收銀櫃台

店員走道75～120cm

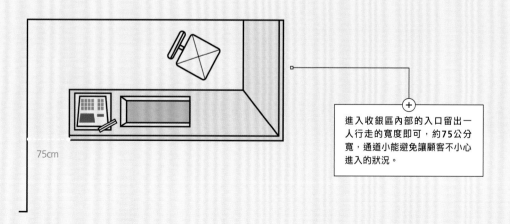

75cm

進入收銀區內部的入口留出一人行走的寬度即可，約75公分寬，通道小能避免讓顧客不小心進入的狀況。

Point 02

舒適為上的走道尺寸

走道的舒適度會影響消費的品質，一旦走道過小擁擠，容易產生不好的消費經驗，因此在設計動線上除了考量流暢度外，也需考慮走道寬度是否適中。一般需以人體寬度為基準，一人的肩膀寬為52公分左右，加上手臂擺動的幅度，一人可通行的通道最少需有60公分寬。而百貨公司或大賣場的人流較多，再加上需考量有購物車或是輪椅進出的情況，通道寬度會拉大至184公分以上。

依照動線規劃主要和次要通道

依照人體工學而言，一人的肩寬為52公分，一人可通過的走道為60公分，但在商店中選購時，心理狀態多半不想和陌生人距離太近，因此需考量兩人正面交錯肩膀不會碰到的寬度，主要通道最好拉到120公分寬，而次要通道則最短至少需有90公分寬，兩人可側身而過。

主次通道的寬度可暗示顧客方向性，一般多會選擇空間尺度較寬的方向前進，可藉此引導動線。

商品陳列動線和空間的關係

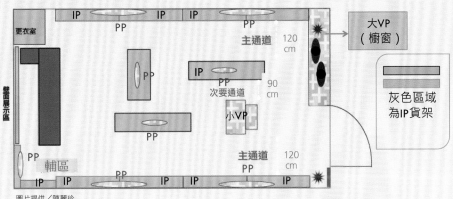

圖片提供／陳麗珍

#大門入口與主力商品的距離建議加寬至 150 公分

店門入口是最頻繁進出的地方，需考慮多人交錯進出的可能性，建議從大門到主要陳列區之間需留出150～200公分左右。而主要陳列區是較多人會逗留選購的區域，周遭的走道需留出120公分以上，適當的走道寬度提供行走的舒適性，讓顧客保有轉身的餘地。

通常主要陳列區會建議至少要留120公分的尺度，好讓消費者能舒適的瀏覽空間。

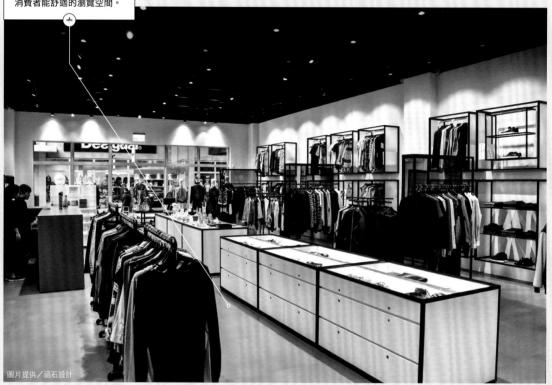

圖片提供／涵石設計

大門到主要陳列區需有150～200公分的距離，以免多人進出時受到阻礙。同時主要陳列區四周的通道需有120公分寬。

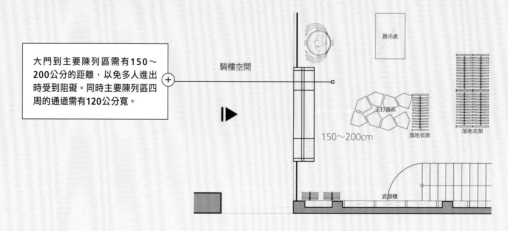

收銀台前方需考量排隊人潮

除了門口會有較多人頻繁進出之外，收銀台前方也需考量顧客排隊的情況，一人側面寬度約為20公分，排隊時通常會和前方顧客保持距離，因此建議從收銀台開始至少需留出120公分左右，可排到3～4人左右。若是大賣場或百貨公司，結帳的人潮較多，多半會拉長結帳櫃臺，加速結帳的速度，或是設置臨時性的之字型排隊區，有效縮減使用空間。

收銀台前方需留出120公分深度，約莫可排3～4人，排隊的顧客才不覺得擁擠。

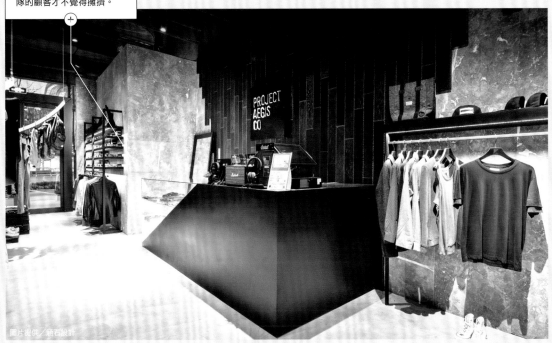

圖片提供／碩石設計

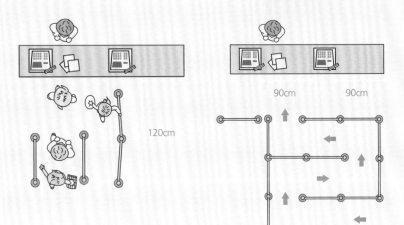

120cm

90cm　90cm

像是大賣場或百貨公司會在短時間聚集很多的結帳人數，因此會增加數個收銀區拉長櫃台，每個收銀區之間的距離，建議在90公分以上，除了保留排隊空間的寬度外，也能讓結帳完畢的顧客可轉身離開。

陳列架、展示櫃的間距與高度

陳列區的高度需考量人體視線的角度，能讓消費者馬上映入眼簾，且能方便拿取的稱為「黃金陳列區」，主力商品都會擺在這裡。而陳列區分布於四周牆面和中央區段，一般中央區段的陳列多半會依照黃金高度設計為階梯狀，商品能完整呈現外，也不會影響遮擋整體店內的視線高度。除了考量高度外，商品的物件大小，也會決定陳列架的深度和尺寸。

黃金陳列區高度約在 140 ～ 160 公分

最佳的黃金陳列區段取決於人體的視線高度，亞洲男性的平均身高約在175公分，女性則在160公分，視線高度約落在140～160公分高度的區間，因此建議主力商品分布於此區段內。另外，也需考量伸手可拿的距離，商品最高可落在170公分左右。超過170公分的以上也不浪費，可作為商品海報或商標的呈現。最低建議不可低於60公分，低於這樣的高度就需彎低拿取，較為不便。

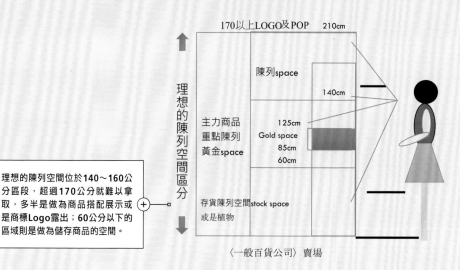

理想的陳列空間位於140～160公分區段，超過170公分就難以拿取，多半是做為商品搭配展示或是商標Logo露出；60公分以下的區域則是做為儲存商品的空間。

170以上LOGO及POP　210cm

陳列space

140cm

主力商品
重點陳列
黃金space

125cm
Gold space
85cm
60cm

理想的陳列空間區分

存貨陳列空間stock space
或是植物

〈一般百貨公司〉賣場

圖片提供／陳麗珍

#中島展台設計取決站立高度、物品種類

陳列架除了依牆設置外，店內中央也多半會設置中島展示櫃，考量人體站立高度，較方便拿取物品，離地面距離最高約落在80～95公分左右。像是衣服、包款或餐具等，會選用階梯式的層架，每層層架的高度會依照物件尺寸而定。而像是珠寶、眼鏡等的商品尺寸較小，展台必須抬高至90～110公分，顧客坐著選購會比較適中。

一般來說，中島展台會依照人體站立的高度設計，高度約在80～95公分左右，並以階梯式的設計，既能增加陳列的數量，讓商品都能被看見，也不會遮擋住店內其餘空間，維持通透視感。

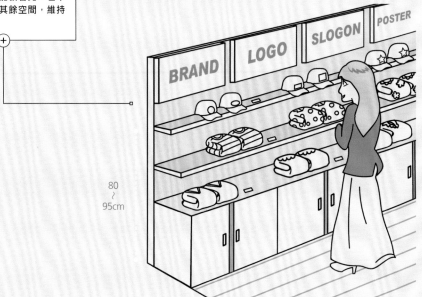

80
～
95cm

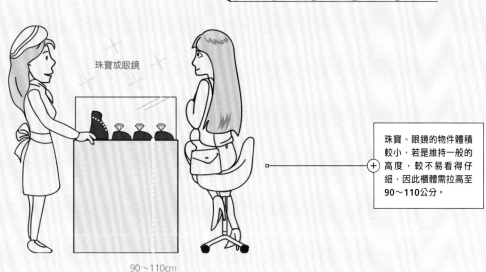

珠寶或眼鏡

90～110cm

珠寶、眼鏡的物件體積較小，若是維持一般的高度，較不易看得仔細，因此櫃體需拉高至90～110公分。

物件尺寸與陳列架的關係

依照不同商品的尺寸，陳列架的尺寸設計也會有所不同。以鞋子為例，最佳拿取高度約在35～160公分之間，每個層架之間的高度，則依照樣式而定，一般落在25～30公分。若是靴子的高度較高，可直接放置在地板上，拿取也方便。而像是衣服，衣服的展示可分成吊掛和折疊。吊掛又分成正面吊掛和側面吊掛。一般正面吊掛是衣服正面朝向賣場，可直接看到衣物的全貌，掛桿與牆面成垂直，掛桿深度需考量手伸進去的長度，約在20公分左右，每個掛桿之間需距離一個衣架的寬度，約50～60公分，才不致相互干擾。側面吊掛的方式，則和家中衣櫃相同，深度約在60公分左右即可。而折疊展示，多半放在層架上讓顧客取用，每個層架的間距約是35公分。

一般鞋店的陳列多半會從地面開始，最佳拿取高度約在35～160公分之間，35公分以下就需蹲著拿取，若想讓顧客有更好的消費體驗，可陳列靴子，筒高較高方便拿取。層板間距則依照鞋高，約在25～30公分左右。

若衣桿與牆面垂直設立，需考量手伸進去方便拿取的深度，一般20公分深即可。另外衣服也會正面展示，需考量衣服的寬度，每個掛桿的間距約在50～60公分。

精品包款的單價高，展示陳列多半呈現品牌價值為主，盡量避免過於頻繁的彎腰，並且能讓顧客一眼望盡，因此最佳的陳列高度大多落在90～160公分區段，層架間距則在35公分左右。

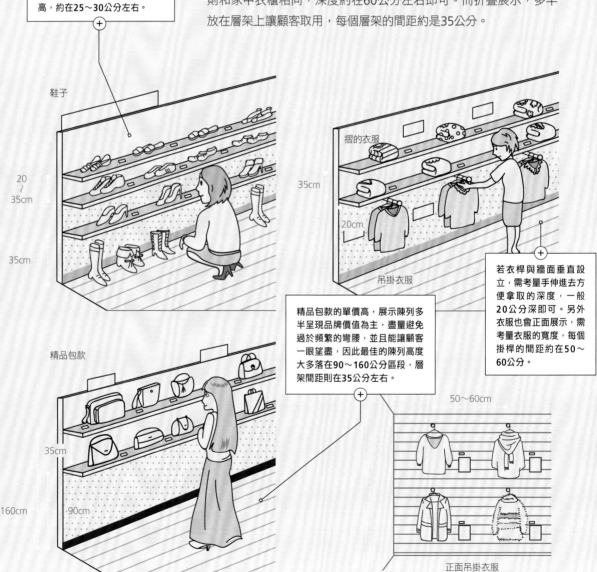

鞋子

20 ～ 35cm

35cm

摺的衣服

35cm

20cm

吊掛衣服

精品包款

35cm

160cm 90cm

50～60cm

正面吊掛衣服

2-3 照明運用技巧

展示照明的光源運用

在運用燈光進行整個空間的照明計畫之前,得先對於燈光有個基本認識。什麼是色溫?冷光與暖光該如何定義?光線是怎麼聚焦的?又,燈光還可分成「點・線・面」的不同光形。彷如舞台般、專給重點商品打聚焦燈的點狀照明,大賣場裡整片天花排列一隻隻日光燈管能營造出均值的亮度,不同的照明手法就會營造出不同的氛圍與感受。

專業諮詢/光拓彩通照明顧問、林必強 - 萊孚國際、雲色設計、森境 & 王俊宏室內裝修設計

冷、暖光色會影響空間調性

基本上,黃光甚或帶點橘紅的暖光,能讓人覺得溫暖、情緒平緩。但是,很強的黃光卻會讓人感到燥熱。至於白光、甚至是泛著青藍色調的光澤屬於冷光,則可提振精神、可讓人看得更清楚。白光也能讓空間更顯寬闊,但,低亮度的冷光則會讓人感覺冰冷,例如醫院的手術室與急診室的燈光通常又白又亮,在讓人看清楚傷患狀況的同時也讓人不願久待。

尺度夠大的展示空間可運用不同光色來增加豐富性。這張 3D 情境圖,預計由天花四周的 LED 燈管所散發的白光來提供基礎照明。由於 LED 燈可調色,樓梯間的燈就調成紫色光,不同的光色溫可讓空間看來更生動。

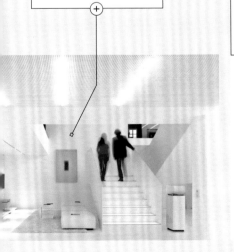

照度反映出光線的強弱(人眼看到的明暗程度,物體表面接受多少的光),單位為 lux;光源的顏色則可用色溫來界定,單位是 K。低於 3300K 的是暖色光,大於 53000K 為冷色光,介於 3300K～53000K 之間的光就歸為中間色。

圖片提供/光拓彩通照明顧問

光源可分成聚焦與發散兩類

選購燈具，除了看瓦數與色溫，還要確認光線投射出來的角度，也就是考慮光線是聚焦或發散。聚焦性光源的投射角度小，照到物體表面的光線能集中在某個範圍內，舞台常使用的聚光燈就屬於聚焦性的光源。發散性光源，光線從燈泡或燈管朝四面八方投射而出。一般的日光燈或燈泡都屬於這種光源，因此會加上燈罩以便將投射而出的光線集中到一定的方向與範圍以提高效率，這種光能營造出均值的亮度，傳統上光源的投射角度越集中角度越小，光線就像由一個點平行般地投射而出，就稱為漫射光。基本上，10度角內的聚光燈多屬於特殊角度，價格比較高。

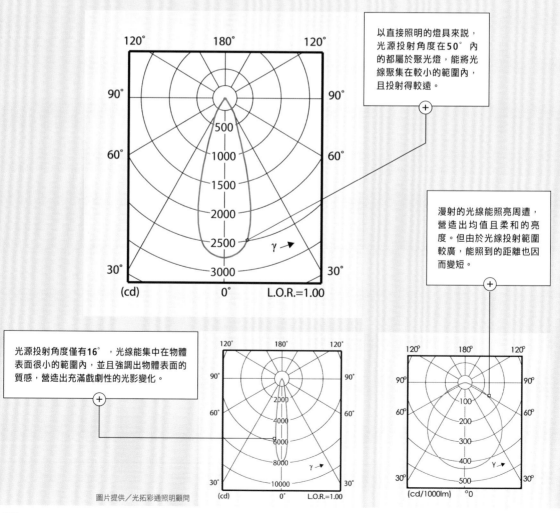

以直接照明的燈具來說，光源投射角度在50°內的都屬於聚光燈，能將光線聚集在較小的範圍內，且投射得較遠。

漫射的光線能照亮周遭，營造出均值且柔和的亮度。但由於光線投射範圍較廣，能照到的距離也因而變短。

光源投射角度僅有16°，光線能集中在物體表面很小的範圍內，並且強調出物體表面的質感，營造出充滿戲劇性的光影變化。

圖片提供／光拓彩通照明顧問

配光時要選對點線面的光形

延續上述的概念，直接照明的光投射到空間時，可分為點、線、面三種光形。整面的光，光源投射角度較大，基本上，光線能均勻散佈在整個空間裡；線性光則是投射角度有的較大、有的較小，投射在牆壁的洗牆光（Wall Wash）就是很典型的例子；而點狀光投射角度介於中等到狹窄，一般來說，照射範圍面積偏小，比如，用聚光燈打亮單一件精品。如果想將人形模型打得很亮，卻選擇投射角度很大的燈光，就算選用瓦數很大的燈具，依舊無法打出應有的效果；這是因為光線漫射開來會減弱強度，並讓被照射物體與四周的明暗對比、陰影層次也跟著減弱。反之，若想在過道、大廳等區域營造出均勻的亮度，卻選用了小角度的光源，就會在地板形成一團團光暈。

同一盞燈，若照射以牆面為主，由於人眼對空間的感知，是以垂直牆面的水平視角為主，因此，縱使地面照度較低，但因為牆面被照亮了，反而會覺得空間更加明亮。

這張圖表呈現了相同燈具照射分別以地面及牆面為主，在相同空間條件之下，照度較低反而明亮感較高的視覺效果。

人眼對空間的明亮感受，以牆面的視角為主，地面的視角為輔。

光線投射到地板上的照度比較

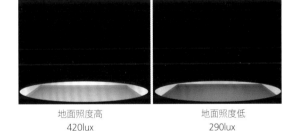

地面照度高
420lux

地面照度低
290lux

光線投射至空間裡的明亮感受比較

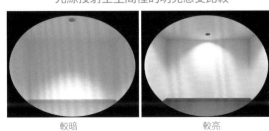

較暗
Feu 9.5

較亮
Feu 12.5

圖片提供／光拓彩通照明顧問

圖片提供／光拓彩通照明顧問

展示照明的燈具形式

選配燈具之前，除了要注意上述提過的瓦數、色溫與光源的投射角度，不同形式的燈也會帶來出不同的效果。需要避免燈具破壞整體空間美感時，除了將燈管燈泡藏在燈槽或天花內，也可選用嵌入式燈具。還有，怎樣的燈具配置能避免洗牆光出現斷光的尷尬？當使用聚光燈幫人形模特兒打光，如何避免臉部出現大片陰影？，選對燈具，才能打造出理想的燈光效果。

配光種類會影響洗牆光

提到垂直立面的照明，一定不可忽略洗牆光。洗牆光，也就是將燈光集中照射在牆面，製造出明暗層次豐富的光牆。除了利用藏在天花的間接光源打造洗牆光，也可使用不對稱的光型燈具，右下圖片是配光圖，由於燈光範圍落在一側，又稱為「非對稱的配光圖」。這種形式的配光跟先前提過的窄角配光不同，它的軸線不對稱。在牆面頂端配置這種非對稱配光的燈具，它的洗牆效果更強烈；因為，靠牆這邊它特別會反光，把投射到的燈光範圍都拉到牆面去了。

將燈光投射到地面跟投射到牆面，營照出來的明亮感受截然不同。若光源接近牆面，集中出光角度來打亮牆面而暈染出層次美麗的光影，稱為洗牆光。

圖中水平／垂直兩軸向的出光角度形式不同，屬於「非對稱的配光」。這種燈光能將牆面洗出豐富的光影層次。

圖片提供／光拓彩通照明顧問

要強調形象海報或鑲嵌在牆面的品牌名稱，也可利用洗牆光的方式來凸顯這些立面的亮度。

圖片提供／光拓彩通照明顧問

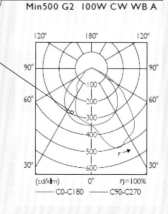

圖片提供／光拓彩通照明顧問

小嵌燈也能發揮強大照明效果

嵌燈，傳統稱為杯燈，通常裝嵌在天花板，偶爾也有人裝在地面。它往下投射的光線不只打亮桌面、地板，建構出局部打亮、具層次感的環境光。如果將之裝設在牆壁邊緣，還可以做出洗牆光的效果。早年的嵌燈為鹵素燈泡，高耗電又經常會過熱，現今的LED燈可避免這些弊端，而且還可以改變光色，運用更自由了。不過，選購時要注意光源的投射角度到底是聚光還是散光。

> 圖中兩種嵌燈，光形的軸線「偏心」。這種嵌燈也能做出不錯的的洗牆效果。

> 柱子是這個賣場頗重要的陳列點。裝設在柱子上方偏心投射的嵌燈打亮了掛在柱子表面的形

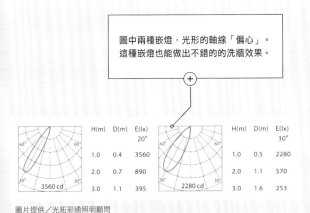

	H(m)	D(m)	E(lx) 20°		H(m)	D(m)	E(lx) 30°
	1.0	0.4	3560		1.0	0.5	2280
	2.0	0.7	890		2.0	1.1	570
3560 cd	3.0	1.1	395	2280 cd	3.0	1.6	253

圖片提供／光拓彩通照明顧問

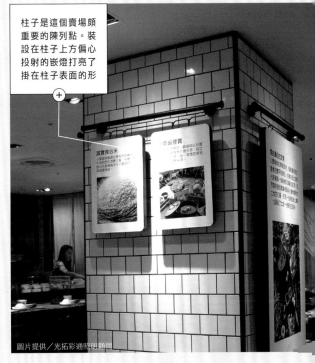

圖片提供／光拓彩通照明顧問

> 通往洗手間的走道，文化石牆經過頂端那排嵌燈的投射，洗牆光凸顯了材質之美，讓整個空間的質感獲得大幅提升。

圖片提供／光拓彩通照明顧問

新型燈具讓間接照明不斷光

基本上，要做出洗牆光效果或間接照明的立面有多長，燈具就得配置到哪裡。然而，傳統的燈管在兩端因為有電源接頭，側邊沒法發光。所以，以前若要打造洗牆光，必須將燈管兩兩交疊，否則兩根燈管之間會因為電源接頭，導致「斷光」，突然出現一條暗影。隨著燈具產品的進步，現今有種新型的LED燈管，側邊也可發光。所以，一根根燈管可以直接密接卻不會出現「斷光」，輕鬆打造出無縫的間接光！

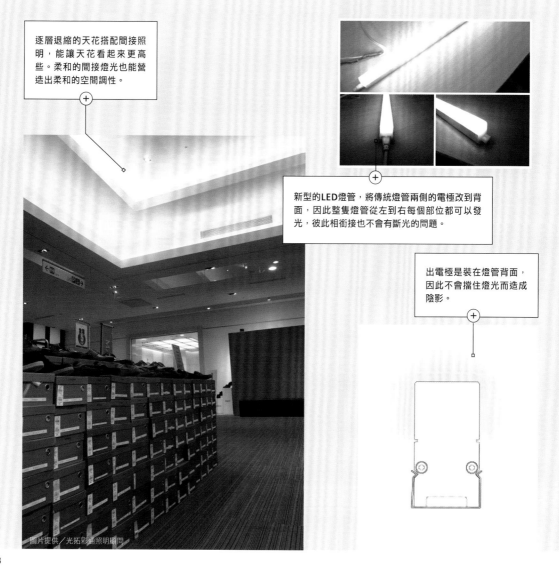

逐層退縮的天花搭配間接照明，能讓天花看起來更高些。柔和的間接燈光也能營造出柔和的空間調性。

新型的LED燈管，將傳統燈管兩側的電極改到背面，因此整隻燈管從左到右每個部位都可以發光，彼此相銜接也不會有斷光的問題。

出電極是裝在燈管背面，因此不會擋住燈光而造成陰影。

圖片提供／光拓彩通照明顧問

軌道燈便於調整燈數與角度

以服飾門市來說，即使照明設計師知道這空間哪裡會配置櫃子、哪裡放吊架或中島，卻無法得知每一季上架的商品的樣貌。對於需要透過燈光來呈現商品價值感的展售空間來說，選用軌道燈(軌道式投射燈)幫重點商品打光，可自由加減燈具數量，還可以調整每盞燈的位置與投射角度，讓商品呈現得更完美。特別是每一季都要更換主打商品或情境陳列的櫥窗，用軌道燈是最佳的方案。不過，燈具外露有時會破壞視覺美感。裝修時可透過木作製作燈槽，藏在裡面的軌道燈，仍可調整角度與燈具數量。此外，軌道燈直接外露，也很切合這幾年流行的工業風空間。

剛裝修完畢的服裝店，已經確定那些區位是主題陳列區、哪裡是壁櫃、哪裡是平台或衣服吊架。照明設計師事前已根據室內設計師的平面圖來配置全區燈光。

牆面是這個專櫃的重點陳列區，天花靠牆處以一排軌道燈專門幫掛在這裡的衣服打光，亮度明顯高於平台跟衣架。

圖片提供／萊孚國際

圖片提供／萊孚國際

為因應換季需求也便於調動全區的展售櫃架，照明設計師選用大量的軌道燈打造局部的重點照明並提供整個櫃位的環境光。

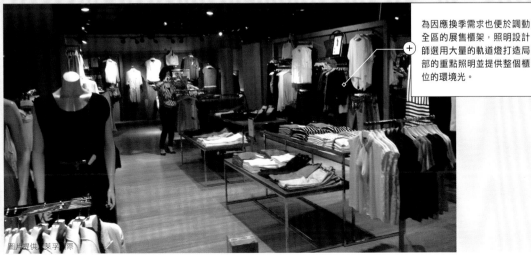

圖片提供／萊孚國際

投射燈需注意調光的問題

在追求空間品質、燈光效果的同時，經常會選用投射燈來強調一些重要的商品或是跟品牌形象相關的佈置。投射燈投出的燈光有焦距範圍；理論上，在展售空間就定位之後，還需經過對焦才能為商品打出完美的燈光。以帶有多盞燈頭的軌道燈來說，調整雖很便利，卻也帶來風險。比如，原先針對某場陳設來說很合宜的配光，可能因為人形模型移位了，或是陳列物的高度有了變化，甚至連燈具本身也換個位置了⋯⋯，都會失去原先的照明效果。所以，展售空間一些重點區位，如陳列主打商品的中島區，一旦更新展示品之後，最好能要依據現場狀況再來調整燈具的位置與角度。

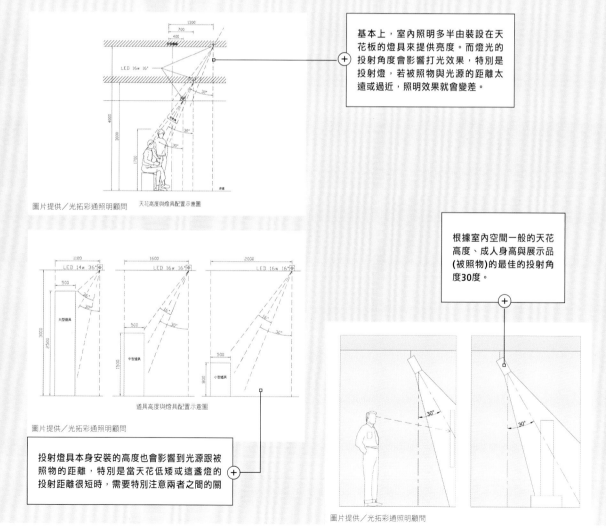

圖片提供／光拓彩通照明顧問　天花高度與燈具配置示意圖

基本上，室內照明多半由裝設在天花板的燈具來提供亮度。而燈光的投射角度會影響打光效果，特別是投射燈，若被照物與光源的距離太遠或過近，照明效果就會變差。

根據室內空間一般的天花高度、成人身高與展示品(被照物)的最佳的投射角度30度。

圖片提供／光拓彩通照明顧問　道具高度與燈具配置示意圖

投射燈具本身安裝的高度也會影響到光源跟被照物的距離，特別是當天花低矮或這盞燈的投射距離很短時，需要特別注意兩者之間的關

圖片提供／光拓彩通照明顧問

Point 03

照明策略反映出空間定位

燈光，能有效改變氛圍與空間調性——同時也會影響到展售空間的客層與定位。不同類型的消費場所有不同的燈光調性。例如，便利商店或速食店的天花多半安裝色溫超過5000K的白光燈管，整個門市一片亮白；名牌精品店、講究氣氛的咖啡店或高級的日式料理餐廳，則多半選用暖光與局部聚焦燈光的手法來鋪陳氛圍。消費者往往也可透過商業場所的燈光調性來判斷它的消費水準；因此，妥善的燈光設計，其實能夠幫商品做更精準的行銷！

平價適用白光、高單價用暖光

只要改變燈光的色溫與照度，就能改變空間調性，並且吸引不同的消費族群。例如，一般的家電展售空間會採用均值且較高色溫的白光以展現科技感。平價商場則用更亮的白光。開架式化妝品需要明亮的環境以便消費者選購；但，同樣是化妝品，在百貨公司、獨立門市、護膚沙龍等定位迥異的空間，燈光就截然不同。如將平價店的燈光打得猶如賣名牌精品的門市，消費者會不太敢走進去。反之，高單價的商品搭配了大賣場般的照明，消費者就不願買帳了。

燈光藉由改變色溫與照度而構成不同的空間調性，適合的業種也跟著不同。這張圖表，越靠近左上方的區塊，光線本身與明暗對比越強，戲劇性的燈光適合個人風格強烈或高單價的精品；靠近右下角的區塊，燈光讓空間呈現舒適、清新、明亮或是科技、便利、大眾化的調性。

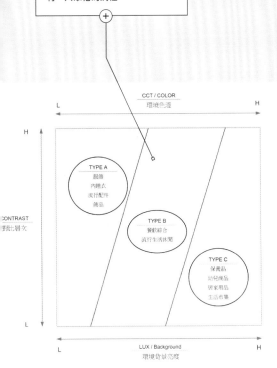

CCT / COLOR
環境色溫

CONTRAST
對比層次

TYPE A
服飾
內衣
流行配件
飾品

TYPE B
餐飲綜合
流行生活休閒

TYPE C
保養品
幼兒商品
居家用品
生活市集

LUX / Background
環境背景亮度

百貨公司的專櫃燈光應比走道更顯眼；而專櫃當中又以前方的品牌LOGO及模特兒展示的主打商品最顯眼。

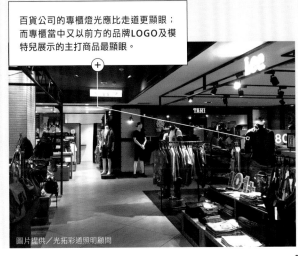

圖片提供／光拓彩通照明顧問

燈光強調係數與展區的層次

大型的展售空間，通道與展示重點商品需要的照明會不一樣。規劃良善的展售空間，無論陳設或燈光都具有層次，被照物品與周遭環境的明暗對比會決定了何為主、何為副，這稱為強調係數。若以百貨公司的服飾樓層為例，一個專櫃的配光會按照空間重要性而有不同的強調係數。

第一級為VP（Visual Presetation），這是整個商店在視覺傳達上最重要的區域，多半用來傳達品牌形象。例如，櫃位前方的人形模特兒展示的衣服，或像LV在櫃位前方放置幾個旅行箱以強調品牌風格。這區的強調係數可能高達12X或15X，亦即燈光投射在人形模型或行李箱等道具的光是周遭走道等區域的12或15倍。

第二級為PP（Point Presetation）通常是當季主打商品。這區展示的商品未必項、尺碼都齊全，主要是在傳達這些主打商品的的特點。這區的照明強度不會搶過VP，強調係數通常介於5X到8X。

第三級為IP（Item Presetation），這區陳列了尺碼、型號齊全的所有單品以便顧客拿取，照明強度比走道略強，通常定為三倍。

從平面圖可看出燈光的強調係數呼應了陳列區的主從關係。標示綠色的VP落在櫃位前方與主題展示區的中島，標示紅色的PP則是顯眼處的立面。排滿單品的吊架或層板則是標示紅色的IP。

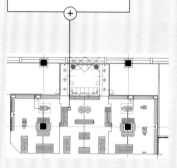

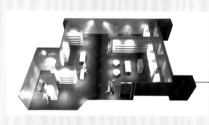

櫃位前方的模特兒位置屬於VP，光線最強、最顯眼。門市當中的IP與PP，燈光依序減弱強度。

整體來說，VMD照明等級的目的就是讓光有層次感；而這個層次通常由頂上的燈光來形成，從上而下的燈光集中在商品表面，成為視覺焦點。

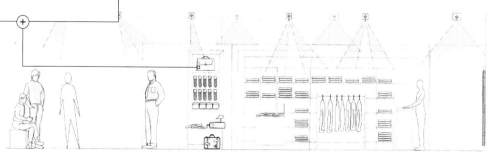

圖片提供／光拓彩通照明顧問

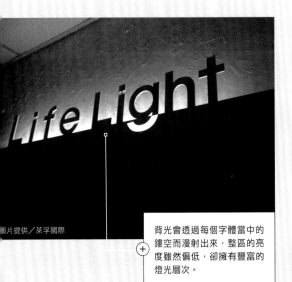

圖片提供／萊孚國際

背光會透過每個字體當中的鏤空而漫射出來，整區的亮度雖然偏低，卻擁有豐富的燈光層次。

適度減光更提升空間質感

根據VMD照明等級的概念，空間越亮越吸引人，也越能展現出重要性。許多商家因此競相把門市裝修得越來越亮。其實，亮度適中才不會出錯。甚至，適度地減光還能發揮優越的視覺效果。例如，店門口或公司行號的大門若原本周遭偏暗，可以運用最基本的日光燈間接燈光，搭配鏤刻品牌名稱的金屬板，簡單手法取代了一般的燈箱招牌，讓人對品牌印象更佳。

由於每個字的形狀不同，帶有一定厚度的金屬板在側邊的轉折處呈現明暗度的變化，讓這些字顯得立體感十足。

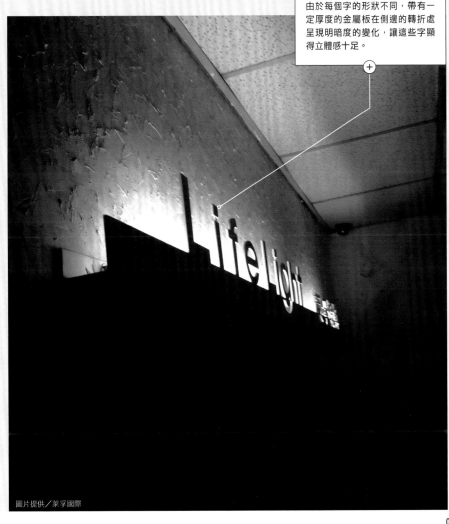

圖片提供／萊孚國際

照明隨空間屬性變化調性

由於陳列物的特質、空間的屬性與訴求點，同樣是展售場地，卻會隨著地點不同而有著不同的照明策略。像是藝廊、精品店與櫥窗，往往透過聚焦燈光，將人們的注意力鎖定在特定位置，並藉由強光與陰暗背景的強烈對比來凸顯整個情境的主題。至於大廳、廊道，以及試衣間，均值、柔和、亮度中等的燈光讓人覺得舒適，安心，並樂於流連於此。

戲劇性光影能凸顯櫥窗主題

櫥窗上方交錯運用上方的兩排軌道燈，透過背光、逆光與正面投射的燈光可創造出層次更豐富的光影。
+

櫥窗是展示陳列的一級戰區，須夠搶眼才能引起注意。然而，想在有限空間裡創造戲劇般強烈的視覺效果，光憑著單一方向的打光很難呈現出精彩的光影層次。有的櫥窗採用更精細的燈光設計，不只在櫥窗上方配置燈具，在櫥窗前端的地板或左右兩側也都藏有燈具，以求能提供多種角度的光。像是首飾、包包或鞋子之類的精品，通常會加上側面的打光，以強調其造型、質感。

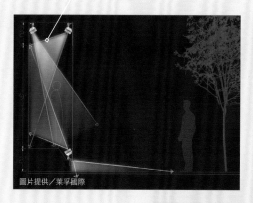

圖片提供／萊孚國際

櫥窗裡的復古落地燈，能提供的亮度與照射範圍皆不足，主要功能是當成道具。整個櫥窗場景，由暗藏在側牆的軌道燈來提供基礎亮度，並留一盞燈來照亮這個道具。
+

圖片提供／萊孚國際

為創造出背板與人台在底部融為一體的魔幻效果，人台上半部被來自正面、頂上與側牆的燈光打得很明亮，巨型背板則維持極低亮度，並以數盞聚光燈在上方投射出點點光暈。
+

圖片提供／萊孚國際

整個櫥窗用3000K的軌道燈營造出的基礎光。背景的樹叢則運用遮色片將光線染色，創造出既復古又繽紛的視覺效果。
+

圖片提供／萊孚國際

壁櫃照明須注意商品的高度

商品越高檔，打光越講究、更細膩。照明設計師一開始就必須設定好
每個壁櫃所需的燈具數量、打光角度與明亮度，每次調光時就依照這
些設定去進行。在規劃時，不僅要考慮到商品本身的高度，還須衡量
層板的平面跟壁櫃背板的亮暗、某層板某疊衣服最上面的最佳亮度，
背板的亮度，過亮或太暗都會影響到衣服看起來的感覺。因此，要先
設定背板的亮度、層板這個平面擺入一疊疊衣服之後的亮度應該是多
少。甚至，當每層都擺入一疊疊衣服之後，這些衣服又構成了一個新
的立面，新的立面的亮度又該是多少？這些數據一一輸入電腦模擬軟
體，設想越周到，結果就越精確越實用。

照明設計師透過電腦模擬
圖去計算當每一座壁櫃在
了燈光之後，櫃體背板會
如何影響每一層堆疊衣物
表面的亮度。

圖片提供／萊孚國際

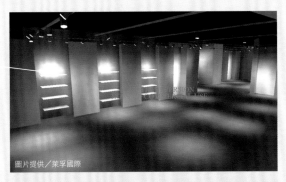

圖片提供／萊孚國際

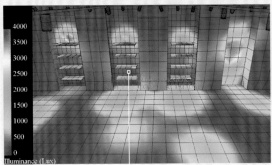

Illuminance (Lux)

圖片提供／萊孚國際

位於立面的壁櫃，是整家精品服飾店裡面重要性僅次於
店面前方主題展示區及中島的重要位置。透過電腦三D
圖進行模擬計算，可更精確掌握各個壁櫃不同高度的明
暗度，以及所需的燈具數量。

中島用燈光來強調展示主題

國內知名的嬰幼童服飾品牌，全省的門市有統一的裝修標準，並請照明設計師為每間門市調光。整間門市由於客層與商品屬性，燈光是比較明亮的，但仍有明暗層級之分。其中，中島區是門市裡最重要的展售區。除以木作或玻璃打造圓柱體的展售平台，也由天花的嵌燈，悄悄地將光線聚集在這個平台。讓消費者一進入這空間就很快地被平台陳列的主打商品給吸引。

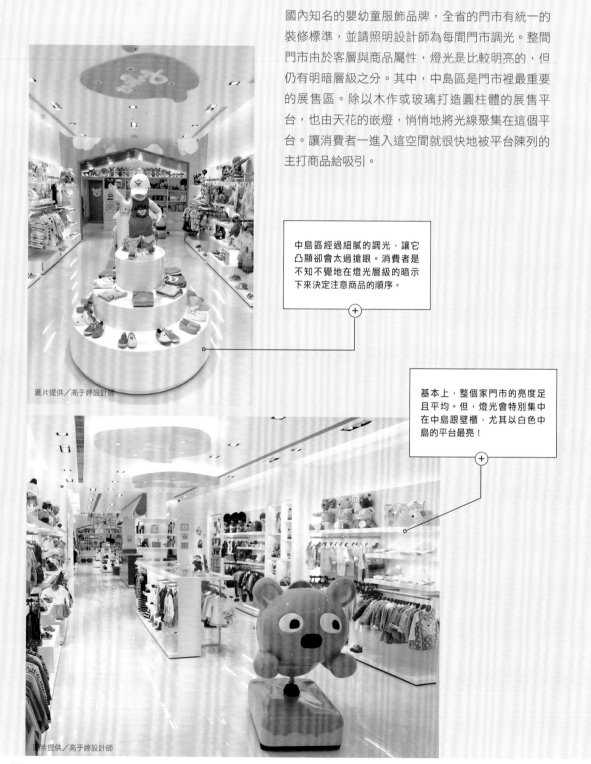

中島區經過細膩的調光，讓它凸顯卻會太過搶眼。消費者是不知不覺地在燈光層級的暗示下來決定注意商品的順序。

基本上，整個家門市的亮度足且平均。但，燈光會特別集中在中島跟壁櫃，尤其以白色中島的平台最亮！

圖片提供／高于婷設計師

圖片提供／高于婷設計師

超市用光來詮釋蔬果的美味

鎖定高消費客層的超市,有機蔬果、頂級和牛等高單價商品需要藉由陳列手法與照明設計,來讓消費者樂意買單。經原先均值的照明改成帶有層次的策略。放眼望去,牆柱是最亮眼的地方,其次是中島的主題展示區,再來才是貨架區。考慮到陳列商品的櫃架(尤其沒有靠牆的區域)會經常調整陳列方式,目前用木箱堆疊,下一季可能就不是這種方式了,因此天花裝設的是軌道燈,以便能因應未來的需求。照明設計乃是跟著商場定位而來。自從空間質感提升了,吸引到的客群也提高消費能力。

這間超市使用高演色性的暖光讓進口蔬果果看起來漂亮又可口。

圖片提供/光拓彩通照明顧問

CRI或 Ra值 超過90的燈光演色性最好,能強化蔬果生鮮的色澤。

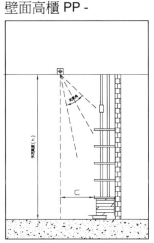

圖片提供/光拓彩通照明顧問

臨走道 VP -

照明設計師幫超市內不同的冷藏櫃制定照明的準則。包含了燈具形式、位置,投射角度與高度。

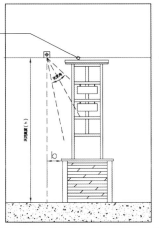

中島高櫃 PP -

壁面高櫃 PP -

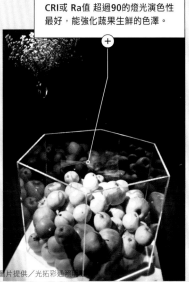

圖片提供/光拓彩通照明顧問

燈光，賦予色彩與材質新靈魂

法國建築大師勒·柯比意曾說：「氛圍成於光，空間生於光，建築述諸於光。」一語道盡光的重要性。尤其在氛圍重於機能的陳列展示檯上，光，成為設計的關鍵靈魂，透過光的型塑，可以讓色彩與材質傳達出到位的表情；反之，一旦燈光運用不當，也可能讓原本所做的一切努力前功盡棄。因此甚至有人說：光不是輔助陳列，而是燈光即陳列，聽來誇大，卻言之有理。

在開放商場中搭配局部彩光，以及重點式洗牆照明來營造出環場的情境光源，使得空間展現出豐富明暗變化，呈現出仿如劇場般張力勃發的光影層次，更加能映襯出商品的個性。

＃不同色溫的燈光形成空間分區

燈光是商空中常用的設計法寶之一，例如希望展現寬敞賣場的開放空間，可以藉用燈光色溫取代隔間牆，除了可讓人明確感受不同產品分區外，同時也可因應商品需求給予不同燈光，創造出更多元而豐富的賣場質感。

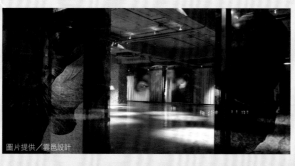

圖片提供／雲邑設計

在滿是陳列櫃的酒品專賣店內，除了透過展示架上投射光源來強調產品，並借用光與影的分隔配置，為空間做出層次分明的格局安排，簡化了隔牆的繁複感。

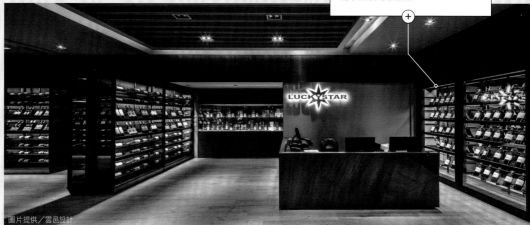

圖片提供／雲邑設計

#光，決定顏色最終呈現效果

「燈光賜予舞台生命，同時也是陳列展示的靈魂。」也就是說，所有商品展示成敗的最終關鍵就是燈光。常有人覺得賣場內的東西，看起來總是比買回家裡的更吸引人，這也說明了成功的燈光設計不僅能照亮產品，還可以增加產品的感染力。

一般常見利用燈光營造氛圍，但是在這裡，燈光不是輔助陳列，而是燈光即陳列；以極簡約的建材與陳設搭配燈光來為商場另闢天地，雖未展示商品，但為店內創造無窮意境。

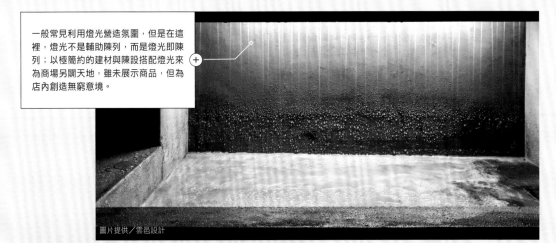

圖片提供／雲邑設計

暖黃燈光、加上垂吊的網狀燈籠造型，給人一種華燈初上的印象，並將刻意鋪陳的紅色桌面照得更火艷，營造出華宴即將開場的期待感，同時，聚光式燈光亦讓畫面更有張力。

圖片提供／森境＆王俊宏室內裝修設計

光與材質形成美麗互動

材質表現是產品陳列設計極重要的環節，可以傳達出商品的質感和設計感，這些細節呈現都需依賴光的烘托。另外，不同色溫與照度之於同樣材質也會產生不同的視覺差異，粗略來說，冷光源給人鎮定、個性感受，而暖光源則較易展現舒適柔軟感，但實際還是須依材質來選擇。

大型商空在燈光運用上有著更繁複考量，除了天花板內的筒燈負責基本照明外，各展示區均安排有軌道燈，可視需要來移位投射在商品上，如門口地毯有專屬燈光來突顯質感。

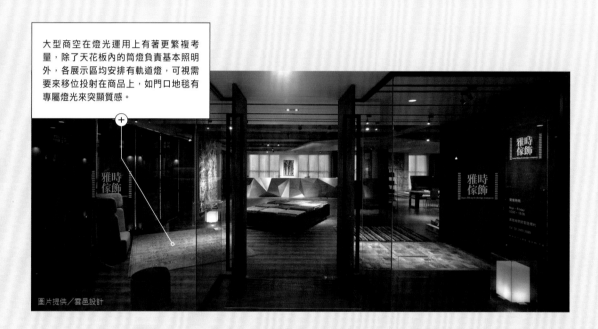

圖片提供／雲邑設計

在個性服飾店內，櫃檯後一道以手感炙燒板材打造的背牆，可說是空間中極重要的主題，因此特別以投射燈來彰顯牆面材質；而由天而降的樹也因燈光照亮肌理而凸顯原始生命力。

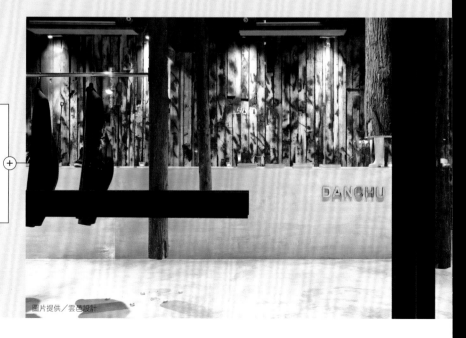

圖片提供／雲邑設計

2-4 展示陳列手法

Point 01

陳列容器的形式與道具的應用

在空間裡擺放商品最基本的即是承載物品的容器，在商業販售空間與百貨商場裡，我們主要會看到的，包括：牆面的展示櫃、商場中擺放的陳列台、中島端架這些統稱為貨架，是以機能、大量存放，是理性為主要思考；而另一方面為了傳遞商品所想表達的內涵，也會看到非貨架的道具來裝飾或擺放商品，這些道具也令陳設有了溫度，也稱之為感性的陳列。

專業諮詢／杭果策略設計 劉月華
中國文化大學推廣教育部視覺陳列專任講師 陳麗珍

依顧客視野高度規劃陳列

展售櫃基本由上而下約可分為三個區塊：最上面的層架因消費者難以拿取此處物品，故以實品佈置展售的主題情境。中間層架約介於成人眼睛至腰部的高度，是消費者可自由拿取或觀賞的範圍，這些層架則是用來陳列大量銷售的品項，而下半部需彎腰蹲下之處則規劃備貨區，若架上商品銷售告罄時，店員可隨時就地補充。

展示櫃陳列的商品著重在顧客的視線，因此頂端是作為呈現商品情境，易於拿取的中段則排放銷售品項，下方則可做儲藏空間。

單價不高的小型商品由於消費動力強，架上陳列的商品很快就能銷售一空，店員得經常補貨，因此與其將備貨全存在儲藏室，不如就放在該商品附近，高度在腰部以上的櫃架是陳列或展售的地方，下方則是儲物空間。

商場的租約一般都以短租為主，如果在裝潢上花上大筆金額，逐月攤提的壓力也會跟著變大，因此在店面的櫃體可使用活動櫃架，日後換新點時也可回收再利用。

圖片提供／杭果策略設計

圖片提供／杭果策略設計

圖片提供／杭果策略設計

集中陳列提高商品訴求力

當展示陳列時希望能加強商品的訴求效果時，可將重點銷售商品層架中心，藉此加強商品力度，除了能吸引顧客目光移動腳步來觀看，是一種能讓暢銷商品更為暢銷的方式，亦能帶動四周商品的銷售量。

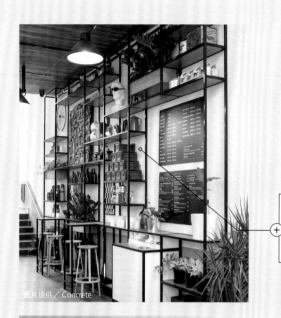

圖片提供／Concrete

將商品集中於層架中間排列，有助於提高商品的銷售量。

DEBRAND是由台灣歌手-吳克群所創造的流行文化指標品牌，吸引的是一群渴望透過獨特的服裝，以彰顯自己特點的20~30歲之間的年輕人。此面展示牆即是以將商品集中陳列的手法凸顯。

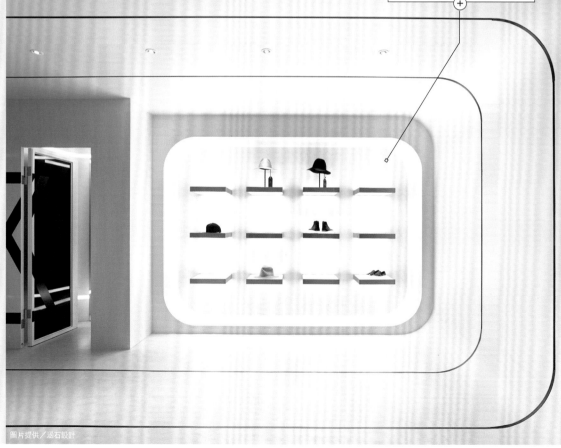

圖片提供／泛石設計

中島化作主題展示區

在商店裡設置中島的目的在於能讓顧客瀏覽、觸碰及挑選商品，消費者無論是路過、或進入、離開這家店面都會看到平台上陳列的物品。因此此區的展示可以主題陳列，藉以吸引目光，並可透過定期更新主題，增加展售空間的魅力。

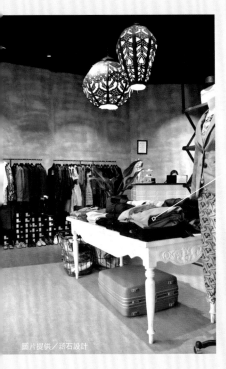

圖片提供／洢石設計

服飾店常見以中島形式疊放衣物，讓消費者可輕鬆瀏覽觸碰商品。

趣活是大稻埕裡的一間文創商店。2016年秋季，中島區的展覽主題為三D列印，現場擺設三D列印機、相關產品或創作，並提供免費試做的體驗活動機會。

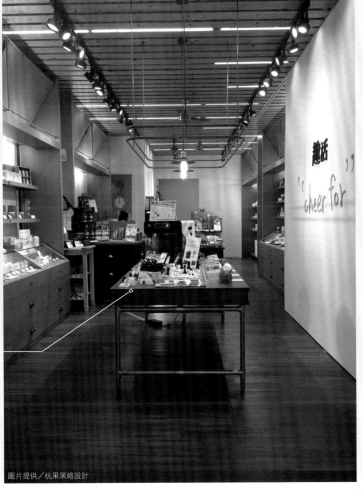

圖片提供／杭果策略設計

可隨意堆疊的木棧板打造快閃中島

運用快閃店測試市場動能與人氣時，可以低預算並符合品牌形象的手法佈置，例如位於迪化街中段的街屋在裝修成文創商店之前，為便於消費者拿取、觀看商品，利用公司先前用於其他展售空間的木箱、棧板，堆疊到接近腰部的高度，就成了臨時性的展售櫃架。

圖片提供／杭果策略設計

堆疊的棧板可為中島或靠牆的展示櫃。表面鋪設一層布料或擺上木作淺箱就可提升質感。

圖片提供／杭果策略設計

道具讓商品陳列有了溫度

前面4種是基本的陳列容器包含展示櫃、架與中島、陳列台的陳設，是屬於機能而理性的放置式陳列，為了讓商品更能傳遞其內涵與溫度，即可依照商品特色延伸使用道具陳設，也可能依照規畫的主題或是季節延伸設計，但盡量小心不要流於只是單純的裝飾。

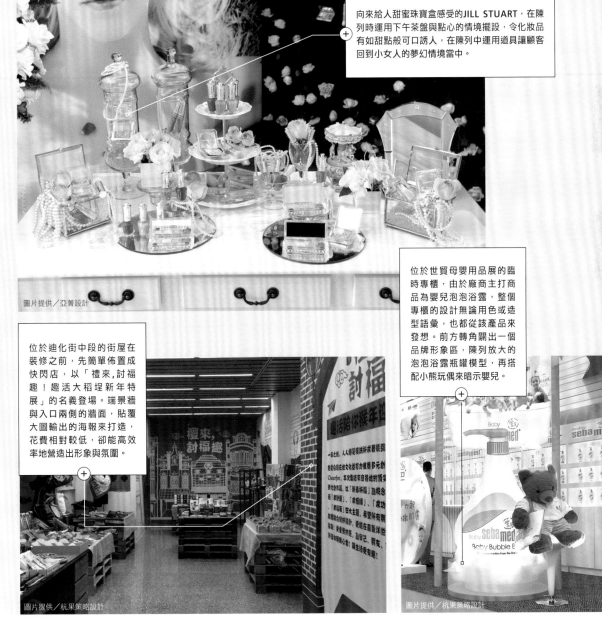

向來給人甜蜜珠寶盒感受的JILL STUART，在陳列時運用下午茶盤與點心的情境擺設，令化妝品有如甜點般可口誘人，在陳列中運用道具讓顧客回到小女人的夢幻情境當中。

圖片提供／亞菁設計

位於世貿母嬰用品展的臨時專櫃，由於廠商主打商品為嬰兒泡泡浴露，整個專櫃的設計無論用色或造型語彙，也都從該產品來發想。前方轉角闢出一個品牌形象區，陳列放大的泡泡浴露瓶罐模型，再搭配小熊玩偶來暗示嬰兒。

位於迪化街中段的街屋在裝修之前，先簡單佈置成快閃店，以「禮來，討福趣！趣活大稻埕新年特展」的名義登場。端景牆與入口兩側的牆面，貼覆大圖輸出的海報來打造，花費相對較低，卻能高效率地營造出形象與氛圍。

圖片提供／杭果策略設計

圖片提供／杭果策略設計

留白處理關係陳列的精準度

在陳列台上商品平放講究平衡,而這裡的平衡有兩種:傳統或對稱平衡是兩邊相同大小。這種方式常用在單價高或品質高的商品展示。而另一種非傳統或不對稱平衡,則是以一件大物件搭配多個小物件來使其達到平衡創造出流動、節奏和興奮感。而不論傳統與非傳統的擺放方式,留白空間的處理是一大關鍵。

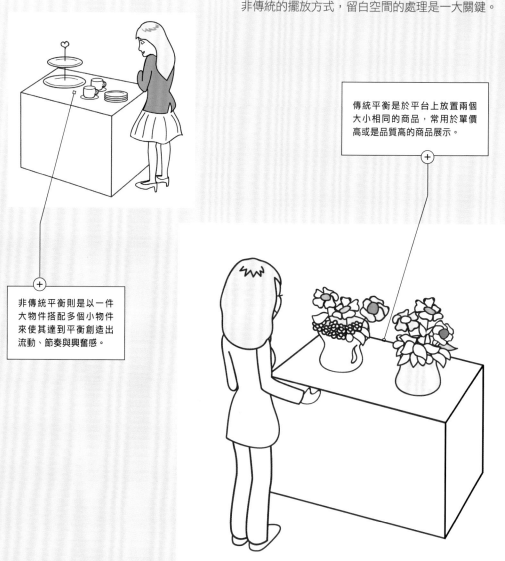

傳統平衡是於平台上放置兩個大小相同的商品,常用於單價高或是品質高的商品展示。

非傳統平衡則是以一件大物件搭配多個小物件來使其達到平衡創造出流動、節奏與興奮感。

Point 02

展示陳列的方式

陳列方式的改變會大幅改變顧客對商品的印象，而現在常見的陳列方式有六種：對稱構成、垂直構成、重覆構成、三角構成、曲線構成、放射狀構成，這些手法均可運用於各式容器與道具的陳列之中，將此六法則融會貫通即可了解展示陳列的精髓。

#陳列的基本：對稱構成、垂直構成、垂直水平構成

陳列基本手法分為三類：對稱構成、垂直構成、垂直水平構成。對稱構成講求陳列的平衡，須注意兩端的商品比重；而垂直構成則是讓商品縱向延伸，易給人重覆感受，因此可以不同顏色，或是適度設置展示點來增添趣味；而垂直水平構成令商品如棋盤交叉整齊陳列，雖然簡單明瞭，卻也缺乏魅力，並須注意之間的間隔。

對稱構成是最基本的展示陳列手法，講求陳列的平衡，須注意兩端的商品比重。

垂直構成是將商品縱向延伸排列，可以不同顏色，或是適度設置展示點來增添趣味，減少重複感受。

垂直水平雖然簡單明瞭，但必須注意排列的間距。

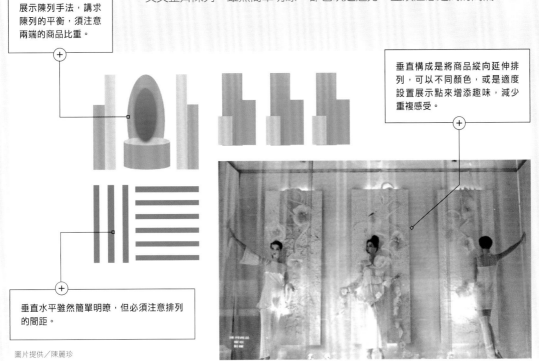

圖片提供／陳麗珍

#陳列的應用：三角構成、曲線構成、放射狀構成

在學習陳列基本的三種方式後，則可學習變化款式：三角構成、曲線構成、放射狀構成。三角構成是讓商品正面及俯視階成三角構圖；曲線構成則是利用有變化的線條形成具律動的構圖，具有十足的效果，但因為難度較高，需注意整體的協調性；放射狀構成則適合同一商品的變化陳列，因其動態的延伸感，讓人能有聚焦或擴散的印象。

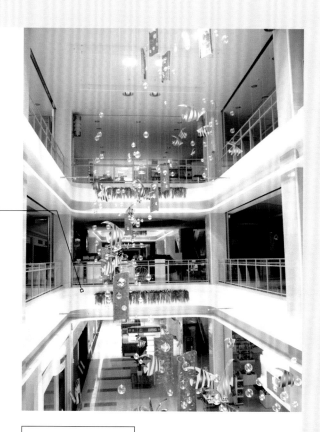

曲線構成可以表現出華麗優柔氣氛的構成；是用在配合圓形或弧線貨架配置陳列上，特別是在彙整雜貨時可以加以活用。

三角形構成有安定感，甚至體積小的商品也能整齊的集中陳列，是任何商品都能適用的陳列方法，也能演變為立體狀。

放射狀構成則適合同一商品的變化陳列，因其動態的延伸感，讓人能有律動感受。

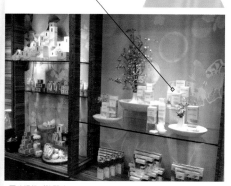

圖片提供／陳麗珍

Point 03

商品屬性的分類

展示陳列的商場空間要先設定**VP(Visual Presentation，視覺化商品陳列)**、**PP(Point of sales Presentation，重點商品陳列)**、**IP(Item Presentation，單品陳列)**，以此**3P**為主軸進行設計，依照不同商店產品的需求在賣場中配置各個不同的陳列點，藉以產生有張力且有吸引力的空間。

單一商品與多元商品

一般商業販售空間無論是服飾店、珠寶店、眼鏡店等等多是單一類別商品的販賣，陳列設計不脫3P，也就是VP、PP、IP的陳列原則，並從早期的VP→PP→IP循序的展售方式，演變成為了滿足快速消費型態，省去櫥窗的VP設計而改為穿透式多PP與IP的形式，近來文創小店多元化商品販售的風潮盛行，更是打破傳統的擺放模式，而是成為一櫃一主題、一展示一故事的方式。

在一般商品空間中，VP、PP、IP是主要的陳列原則，先以最搶眼的VP吸引顧客的目光，再藉由PP的重點商品陳設令消費者駐足瀏覽感受並從旁邊貨架上取得IP單品至櫃檯結帳。

文創雜貨店的陳設方式跳脫一般展示陳列，而是注重於一個展示櫃或是一個陳列台上呈現店主人想營造的主題氛圍，例如在一張大桌上呈現用餐時光就可以擺上：杯、碗、瓢、盆等等，讓陳列台化身為一個故事。

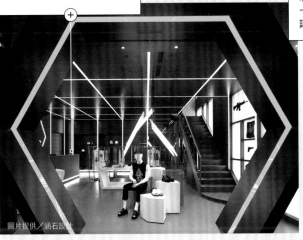

圖片提供／涵石設計

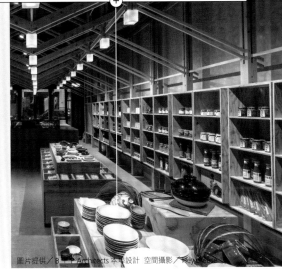

圖片提供／B+□ Architects 本□設計 空間攝影／Heywood

2-5 營造風格氛圍

空間設計與商品屬性的關係

在賣場內，所有鋪排設計都是為了讓商品能被看見、被喜歡、被選中，因此，展示設計中最重要的正是商品屬性的分析及定位。要如何從中發展適合的陳列主題呢？展示的商品如何能迅速抓住路過不經意的目光呢？不同的產品該選擇何種行銷手法，營造出產品的最佳舞台，這些都是商場氛圍設計應關注的重點。

專業諮詢／雲邑設計、
森境 & 王俊宏室內裝修設計

主題體現動人情境或故事性

佛要金裝、人要衣裝，想要商品閃閃動人，就必須為它創造更美好的情境。看準人們喜歡聽故事的天性，若能將商品起源、原料、製造或使用經驗等轉化成動人的故事來敘述，必定能讓商品更吸引人。如知名化妝品以老邁釀酒師卻能保有年輕雙手見證產品，就是成功例證。

服飾店座落在年青人聚集的台北市西門町，整體以未來感的科幻風格作為展間風格定位，在面對街道的玻璃櫥窗裡，以太空梭裡的休眠艙為靈感，設計2座3公尺高的圓形展示人台，搭配排列成「人」字的燈管光線，吸引著過路人的好奇心。

在販賣酒類商品的商場中，透過整齊的商品陳列、以及空間硬體色調與燈光色溫控制等多方面配合，營造出專業的酒窖印象，使主題性更明確、更多信賴感，也導入酒窖的情境。

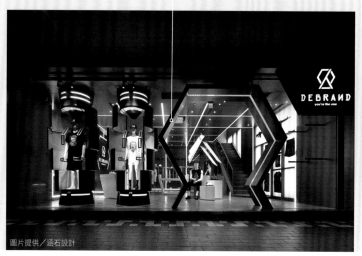

圖片提供／涵石設計

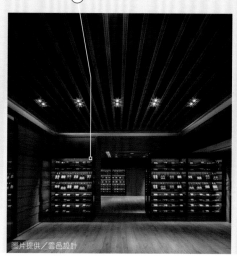

圖片提供／雲邑設計

緊扣主題商品的空間風格

成功的商業空間設計，在於呼應並襯托出商品的優勢，因此，風格上應要緊扣商品主角。例如服飾店的賣場設計須符合販售服裝的主要風格或營銷目標，若是加盟店則要考量品牌企業形象，但同時也需注意空間硬體色調的可久性，避免因商品換季而有格格不入之感。

圖片提供／雲邑設計

擷取水晶燈飾中最具代表性的水晶切面作為空間設計主要元素，將之應用在牆、天花板、檯面上，再搭配雪白色調的意境，讓這間燈飾旗艦店跳脫一般燈飾店，更具主題性與夢幻感。

將商品轉作設計語彙，可讓人加深產品印象。專賣時尚潮牌鞋子的第一家旗艦店便以行走步伐的行為轉換為階梯主題，從入口處一路延伸至中島展台，與販售商品環環相扣。

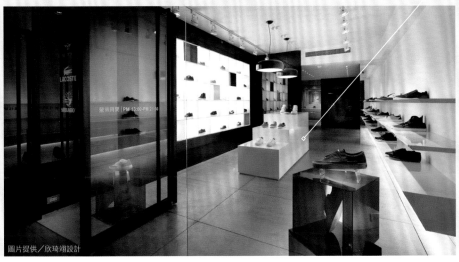

圖片提供／欣琦翔設計

如舞台設計般地秀出店家主題

無論店門口櫥窗或店內展示台都是舞台，要盡職地秀出商品。為了在快速抓住客人目光，建議加重"秀"感，可參考如舞台設計的手法，或將之視為是立體劇照般，仔細構圖、提高反差感、打光讓商品如主角被照亮，而周邊色彩與材質、造型與線條則像綠葉陪襯在側。

3GATTI設計團隊在SND store服飾店，大膽地將垂墜線條概念植入，型塑出如簾洞般的氛圍，具張力的設計帶出令人驚艷的視覺效果。

賣東西一定要開大門嗎？精品服飾店以逆向思考封閉了櫥窗，使店裡散發劇場般的神秘、優雅氣息，獨立空間感亦完全符合商品風格；而天花板逆向生長的枯木光影則增添藝術氛圍。

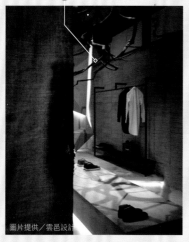

圖片提供／雲邑設計

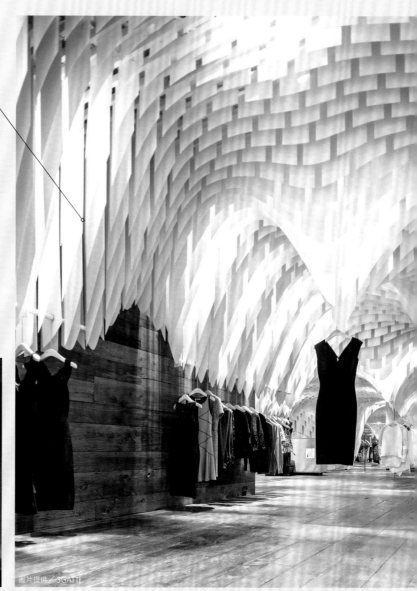

圖片提供／3GATTI

Point 02

透過建材、關鍵道具打造動心場景

除了將主商品讓消費者看見之外，陳列展示同時應考量季節時令、
貴重程度、商品之聯想、暢銷與否、體積份量等面向來規劃佈局。
至於在氛圍上則可透過道具、背景材料或圖像式主題來創造出深刻
的產品印象，進而讓觀賞者產生嚮往與擁有的慾望。尤其，建材質
感與刻意營造的場景往往正反映出品牌的精神與態度。

粗獷空間反凸顯精品質感

對於時尚、精品類商品，講究細節與
注重質感是重要的，然而除了以奢華
建材來鋪陳出精緻空間，透過相輔相
成的手法滿足金字塔頂端的消費品味
外，近幾年，更有商場反向以環保主
題或工業風作為設計主軸，以建材凸
顯頹廢感與不修飾的原始狀態，藉此
強調出品牌美學。

夾層VIP區是貴客專屬的選購空間，除以空橋與
玻璃護欄凸顯居高臨下的尊榮感，原始、不修邊
幅、甚至頹破的牆面表情則營造前衛、個性氛
圍，透過粗獷空間更凸顯店內服飾精緻感。

圖片提供／雲邑設計

在引領潮流的精品傢具展場
中，需陳列多種各具明星魅
力的設計款精品傢具。為
此，選以原始建材及管線外
露的建構，讓空間呈現自然
環保的樣態，並與精品形成
強烈反差與衝突美。

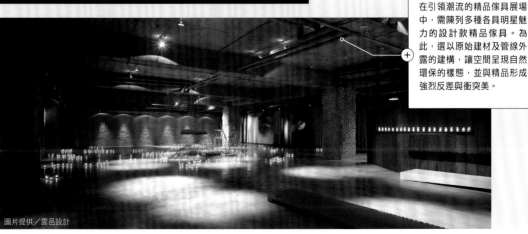

圖片提供／雲邑設計

實境展示連結人與產品創造共鳴

所有的展示陳列最終還是為了能將商品銷售給客戶，因此，場景佈置時既要能啟發顧客共鳴和審美享受，同時，也要能生動地説明商品的用途、特點，進而對顧客起到指導作用。此時若在空間較大的商場可選擇情境式銷售，讓客人可現場使用產品，直接體驗商品魅力。

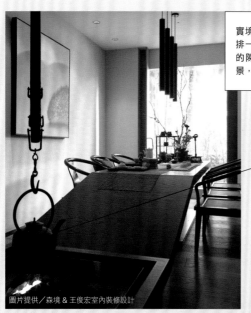

實境銷售最能讓客人直接感受產品魅力，在店內安排一處窗明几淨的角落，以中式傢具搭配吊爐小壺的陳列配置，實境呈現了煮茶論道的名人雅士場景，少了點商業氣息，多些優雅風格。

圖片提供／森境＆王俊宏室內裝修設計

如鑽石切割面的天花板展翅如翼，在原始粗獷的基板結構中覆蓋出一區溫暖天地，搭配傢具、地毯與燈光安排，展現出現代生活感的溫馨畫面，同時也讓現場的傢飾展示更有溫度感。

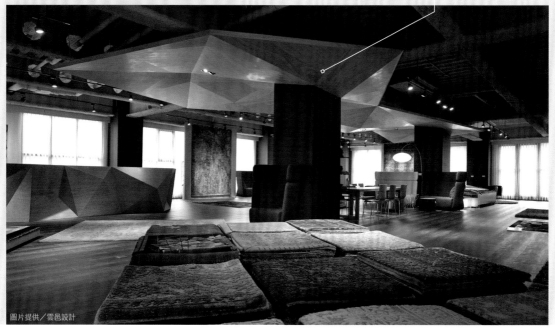

圖片提供／雲邑設計

特定元素隱喻深遠文化氛圍

營造場景的重點，除了著重於現實感的體現和情調、氣氛的營造，另外，藝術性和創新性也很重要，甚至可以透過特定元素的經營，進一步隱喻出更意韻深長的文化內涵，例如，英式線板帶來優雅的氛圍、東方燈籠則給人傳統古老的美好感...，這些元素可與現代感空間共同架構出更時尚而獨有的氛圍。

在脈動飛快的現代社會，看準了許多人渴望著心靈安定，選擇以復古純樸的色調搭配大量窗花、古甕與傢具等物件，營造出讓人流連忘返的氛圍，讓客人在消費過程中身心都被療癒了。

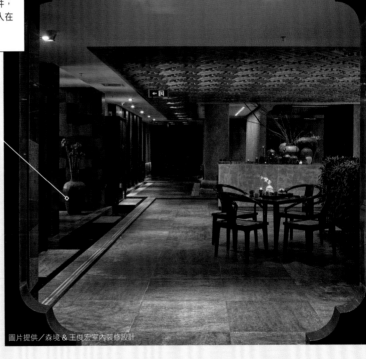

圖片提供／森境＆王俊宏室內裝修設計

利用牆面的層板架放入點綴式的中國文物、古冊及枯木等深具文化意涵的陳列展示，很快地為空間渲染出懷古幽情與東方氛圍，適用於傳統、文創或藝術類的店家。

圖片提供／森境＆王俊宏室內裝修設計

Chapter

3

實用與美感兼具的
展示空間設計

CASE 01　彎曲線條展現伸展台概念
CASE 02　垂墜線條襯托衣物獨特剪裁
CASE 03　木柱森林、半掩櫥窗，為潮衣店創造話題
CASE04　多重色調與鏡面交錯出空間的迷幻與未來
CASE05　沒有櫥窗的潮衣店，找回設計原始與純粹

CASE06　衝突美感空間吸引質感都會型男
CASE07　用線型元素展現衣飾的簡約品味
CASE08　角度轉換之間，營造出屬於服飾店的迷宮樂園
CASE09　純白海灘小屋映襯Bikini繽紛色彩
CASE 10　階梯主題貫穿打造時尚潮流鞋店

CASE 11　黑白對比 架構現代經典"視"覺
CASE 12　材質反差創造鏡片下的模糊與清晰視感
CASE 13　鮮豔色塊、洞洞板陳列，人氣飾品店再掀風潮
CASE 14　板材型塑櫃體、廚具，展示綠建材的多元風貌
CASE 15　水晶切面化為冰宮燈穴

CASE 16　從空間到陳列，堅持一貫的純粹與原味
CASE 17　玻璃屋圍塑出嬰兒用品店新感受
CASE 18　輕量木桁架結構系統，整合展示與照明
CASE 19　光線明暗引導視線關注焦點
CASE 20　以照明與規矩創造高級感
CASE 21　融入在地思維詮釋品牌精神
CASE 22　水泥灌鑄的小型音樂社會

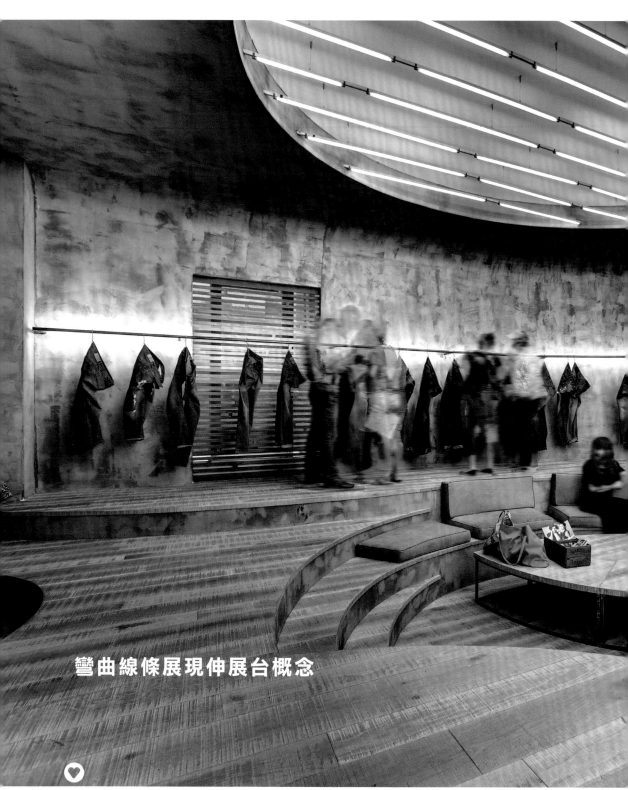

彎曲線條展現伸展台概念

展示陳列

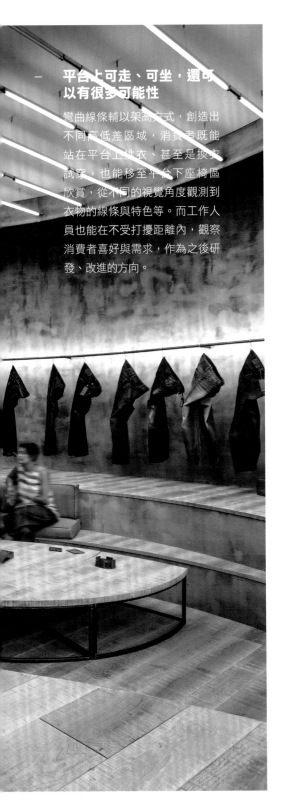

平台上可走、可坐，還可以有很多可能性

彎曲線條輔以架高方式，創造出不同高低差區域，消費者既能站在平台上挑衣、甚至是換衣試穿，也能移至平台下座椅區欣賞，從不同的視覺角度觀測到衣物的線條與特色等。而工作人員也能在不受打擾距離內，觀察消費者喜好與需求，作為之後研發、改進的方向。

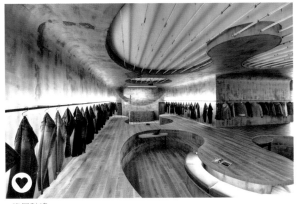

格局動線

曲線弧度打破空間分界概念

以彎曲線條來界定空間，打破了空間分界概念，由於曲線有不同的弧度大小，當使用者進入空間時，可以透過曲線的引領到室內的每一隅。曲線詮釋空間線條，也製造出流動效果，甚至與本身衣物品牌的柔軟度相互呼應。

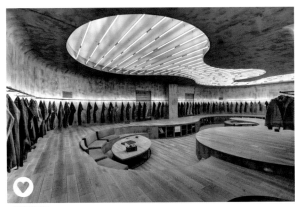

照明運用

反射光源讓視覺更柔和

要帶出衣物質感，當然少不了照明元素，除了天花板的流明燈管外，陳列區的光帶幾乎是和吊衣桿結合在一起，照明投在牆壁上，再反射回到衣物，呈現出來的效果不會太刺眼，也能把材質特色明確地帶出來。

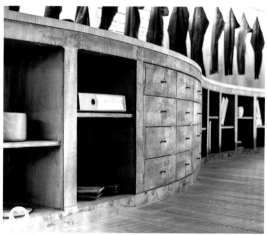

展示陳列

下層空間發揮
彈性運用特色

架高後形成的階梯式平台，平台作為伸展台之用，下層空間則發揮其彈性運用特色。結合活動式桌子，在區域內工作不受環境限制，也能不干擾消費者；另外，也配置了抽屜，提供收納機能，讓置物可以更加簡潔乾淨。

風格氛圍

呈現原始肌理
襯托衣物質感

鋪設在平台上的木素材也是如此，加重板材厚度，同時表面、側邊也都沒有再做修飾，讓肌理清楚呈現，彼此擁有自身特色的同時，也把衣物之美襯托得淋漓盡致。

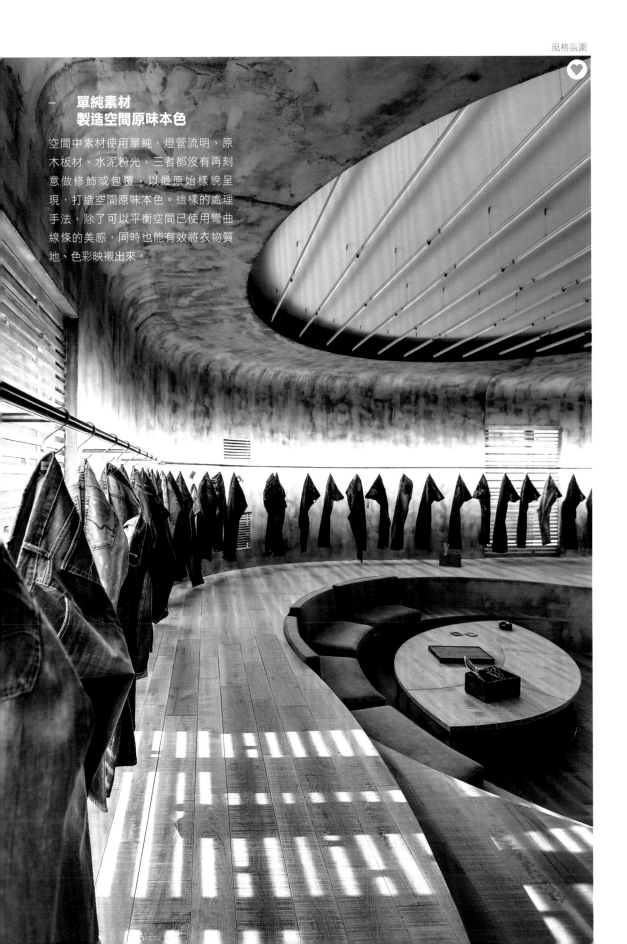

— 單純素材
製造空間原味本色

空間中素材使用單純，燈管流明、原木板材、水泥粉光，三者都沒有再刻意做修飾或包覆，以最原始樣貌呈現，打造空間原味本色。這樣的處理手法，除了可以平衡空間已使用彎曲線條的美感，同時也能有效將衣物質地、色彩映襯出來。

Vigoss R & D Studio位於土耳其伊斯坦布爾Istanbul，Turkey，是服飾品牌Vigoss位於總公司內所成立的一間展示店兼研發室，空間面積約76坪。設計師Basak Emrence與Safak Emrence，為了創造出通透的空間效果，整體設計看不到過往常見的垂直或水平線條表現，甚至常運用的虛實牆體概念，在這裡也消失得無影無蹤。原來，他們試圖打破空間的分界概念，以彎曲線條來界定空間，曲線有不同的弧度大小，同時又是上層天花板與下層架高處相互呼應，所以當使用者進入到空間時，可以透過曲線弧度的引領，漸進方式再滲入到室內的每一隅。以曲線來劃分空間，除了少掉牆體分隔的侷促感，另外剛好也能與Vigoss R & D Studio背景相呼應，從衣物質料到環境皆能襯托出想傳遞的柔軟度。

彎曲線條除了界定空間，輔以架高手法，也間接創造出不同高低差區域，設計師進一步談到，高低差效果剛好把伸展台概念清楚傳達，有別於一般平行式的選購衣服，站在平台上挑衣、甚至是換衣試穿，視覺感受不同也宛如在伸展台走秀之效果，倍感尊榮；又或者移至平台下座椅區欣賞，從不同的視覺角度觀測到衣物的線條、特色…等。此外，陳列衣物方式也盡量簡單化，並且刻意拉開之間的擺放距離，讓使用者在挑衣選購時，可能看到服裝的細節與整體性，同時還能夠一反平時逛衣服的習性，用最隨性、自在方式試穿衣物。這裡除了是服飾品牌的展示店，同時也兼具研發室功能，特別設計出高低差區域，為的也就是讓工作人員能近距離觀察消費者喜好與需求，曲線弧度大小的作用有助於形成一道無形的距離，消費者與工作人員能在彼此獨立的環境進行不同的行為，前者可以不受干擾的挑選、品味衣物，後者則可以在有限度距離中進行觀察，知道接下來的改進方向，甚至是新的設計靈感。

由於空間線條、陳列衣物色彩已相當豐富，所以設計師在表述空間上選擇回歸單純，運用不加以修飾的裸材，映襯出商品與空間的特色。可以看到在壁面、架高的櫃體部分，運用水泥粉光砌成後，沒有再多做裝飾，把最原始的紋理與色澤呈現出來。

文／余佩樺

空間設計暨圖片資料提供／ ZEMBEREK TASARIM

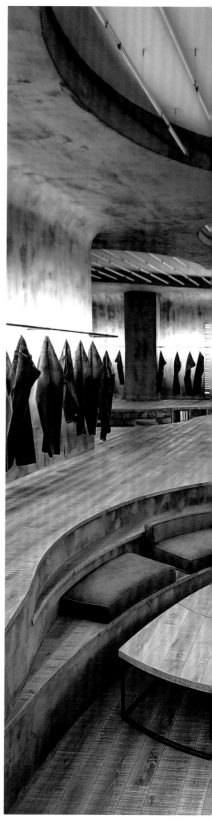

高低差效果除了可以清楚傳達伸展台概念之外，當消費者移到平台座椅區時，也能從不同的視覺角度觀測到衣物的線條、特色等。

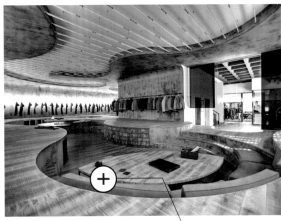

利用彎曲線條界定空間，不同弧度的大小
與上層天花相互呼應，也讓消費者在曲線
弧度的引領之下，自然遊走於每一隅。

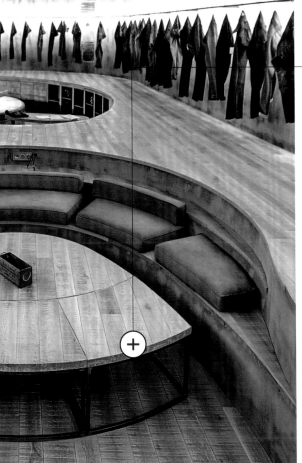

運用簡單的陳列方式，並刻意拉開衣物之間的擺放距離，
讓消費者在選購時能看到細節與整體性。

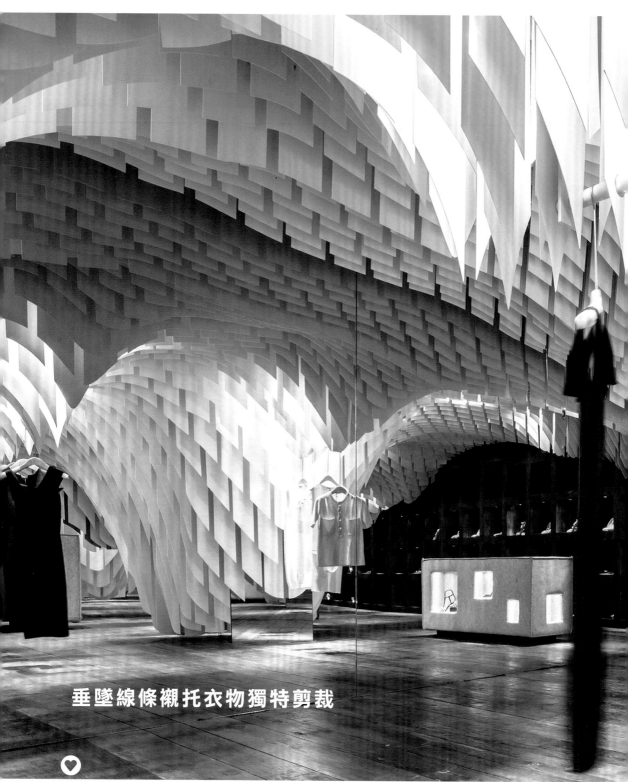

垂墜線條襯托衣物獨特剪裁

♡
展示陳列

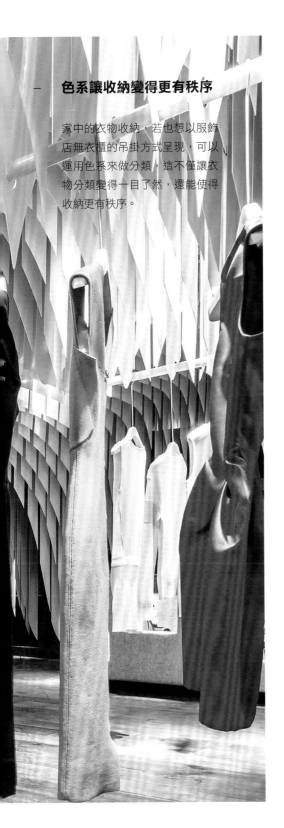

— 色系讓收納變得更有秩序

家中的衣物收納，若也想以服飾店無衣櫃的吊掛方式呈現，可以運用色系來做分類，這不僅讓衣物分類變得一目了然，還能使得收納更有秩序。

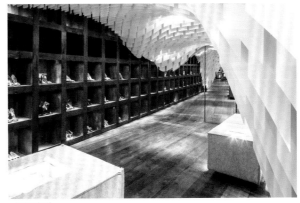

展示陳列

不同區塊集中展示更有層次

過去收納展示總是微量形式呈現，但，其實大面積展示反而會創造意想不到的效果。大面積展示物品不須全部擺滿，而是以不同區塊的集中擺放，既可消弭巨量感，亦能讓陳列有層次的味道。

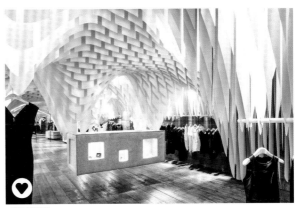

展示陳列

使用含有陳列功能的傢具組件

展示物品不一定只能擺在制式櫃體、層架中，可以改選擇含有陳列功能的傢具組件，一來能讓展示兼具裝飾功能的意味，二來也能隨傢具擺放位置定調區域或範圍。

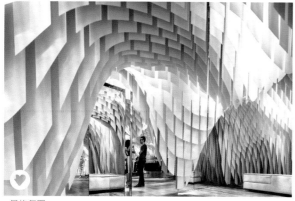

風格氛圍

空靈柔美的景觀購物氛圍

極薄半透明的玻璃纖維材料不僅有極高阻燃性，同時還能反射燈光，從而達到精彩壯觀的照明效果，創造空靈柔美的天花景觀及無與倫比的購物氛圍。

風格氛圍

回收木材妝點讓垂墜片成為主角

由於天空垂墜片是該空間絕對主角，因此設計團隊使用回收木材妝點室內地板及牆面，在整體環境中更突顯墜片所製造的「幻境」。

創造簡約但壯闊的外觀效果

店裡規劃實用的「毛氈箱」作為唯一的休憩沙發、收銀台及陳列櫃等功能性傢具組件。店舖外立面則僅用半透明磨砂玻璃，來映襯店內垂墜片剖面視覺，從而創造簡約但壯闊的外觀效果。

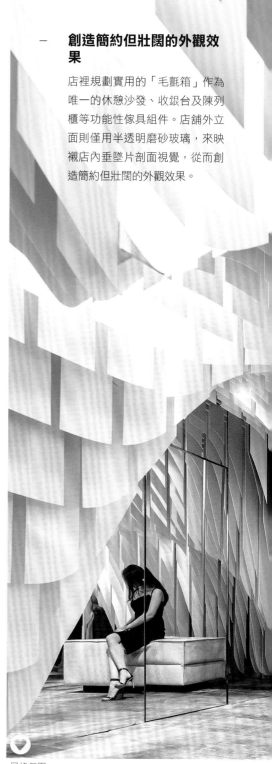

風格氛圍

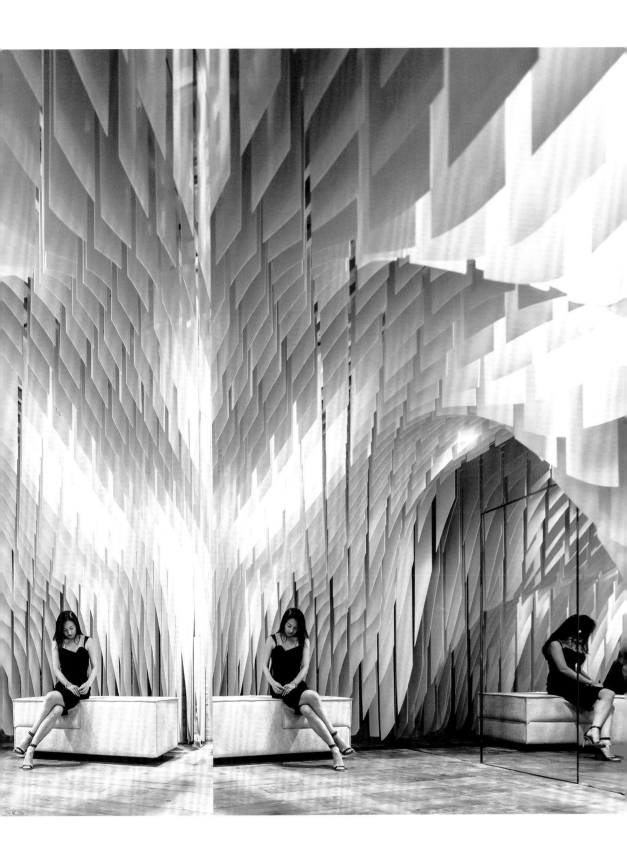

空間與機能之間的關係其實是緊密結合的，會因設計的不同而產生多樣的形式與效果。3GATTI 設計團隊發覺到這樣的連動關係，於是，他們在SND store 服飾店的規劃中，大膽地將垂墜線條概念植入，型塑出簾洞般的氛圍，具張力的設計帶出驚豔的視覺效果，亦延伸出另類的陳列想法，創造不一樣的選物、購物樂趣。

使用垂墜線條，主因在於他們渴望打破空間的界線，於是將玻璃纖維板以手工方式切割成長條片狀，一片片組成具弧度的線條效果，不同的垂墜線條成功界定出場域，同時還創造出簾洞的意象。當使用者進入到空間時，可以藉由曲線弧度的引領，漸進方式再滲入到室內的每一隅。此外，以這樣的線條來畫分空間，除了少掉牆體分隔的侷促感，另外也能從衣物到環境皆能襯托出想傳遞的剪裁質感與美感。

垂墜線條除了界定空間，可以看到也延伸出的不一樣的陳列手法。由於，不同的垂墜線條有不同的高低尺度，也間接創造出不同高低差區域，選擇在每個尺度的最低點，結合掛衣桿作為吊掛展示衣物的設計；線性的吊掛衣架同樣也有不同的高低落差，不僅衣物陳列出來具層次感，恰好也呼應垂墜線條的彎曲度。雖然說垂墜線條主宰了絕大部分，但為了考量其他販售物，以及平衡空間的視覺，設計者也參雜了其他設計線條與陳列方式，像是空間中特別以回收木板製成的櫃體，作為展示鞋類商品，藉由簡單線條突顯鞋的造型與設計；另外，3GATTI 還為店舖設計了實用的「毛氈箱」傢具組件，它既是一張沙發、更是陳列櫃，設計者特別在箱中做了內凹設計，再結合燈光照明，便是最特別的展示櫃。空間因為設計的不同而產生多樣的形式與效果，垂墜線條的確帶來驚豔的視覺效果，但也連帶產生出自有的陳列設計，無論空間、機能都充滿了另類性。

文／余佩樺
空間設計暨圖片資料提供／3GATTI

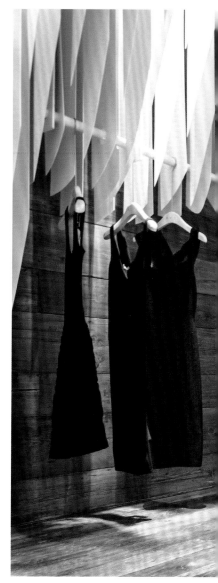

3GATTI 利用垂墜概念，解構了室內空間，創造出宛如簾洞般的設計效果；店內所陳列之衣物、單品，也因垂墜概念傾洩而下，帶出陳列展示的另類性。

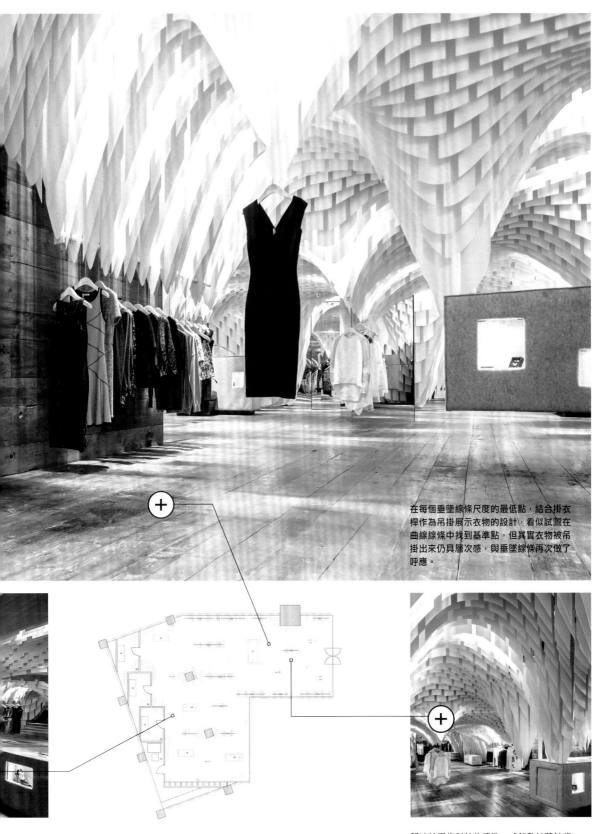

在每個垂墜線條尺度的最低點,結合掛衣桿作為吊掛展示衣物的設計,看似試圖在曲線線條中找到基準點,但其實衣物被吊掛出來仍具層次感,與垂墜線條再次做了呼應。

歸功於現代科技的精進,成就數以萬計將從天而降、不同形狀的玻璃纖維垂墜片,完整呈現簡單卻又引人入勝的設計概念,讓人有一種置身時尚叢林的感覺。

木柱森林、半掩櫥窗，
為潮衣店創造話題

尺寸計畫

— 半開櫥窗勾引窺探慾望

刻意下壓的左櫥窗高度約落在130～
140公分間，此高度讓人有店面半開的
聯想，容易引發窺探慾望，另外，這高
度剛好不影響衣服的呈現，卻又能讓店
內逛街的人享有些許隱私性。

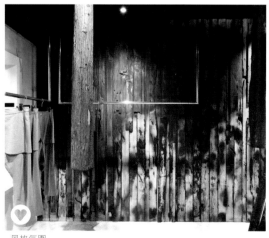
風格氛圍

— 建材衝突反差襯托衣飾

採用廢板材鋪排的牆面，經炙蝕、煙
燻、碳化處理後提煉出材料本質與原
貌，搭配俐落不鏽鋼材與沉靜的水泥，
突顯三種建材之間鮮明的衝突反差，也
映襯著穿梭其間的精緻衣飾。

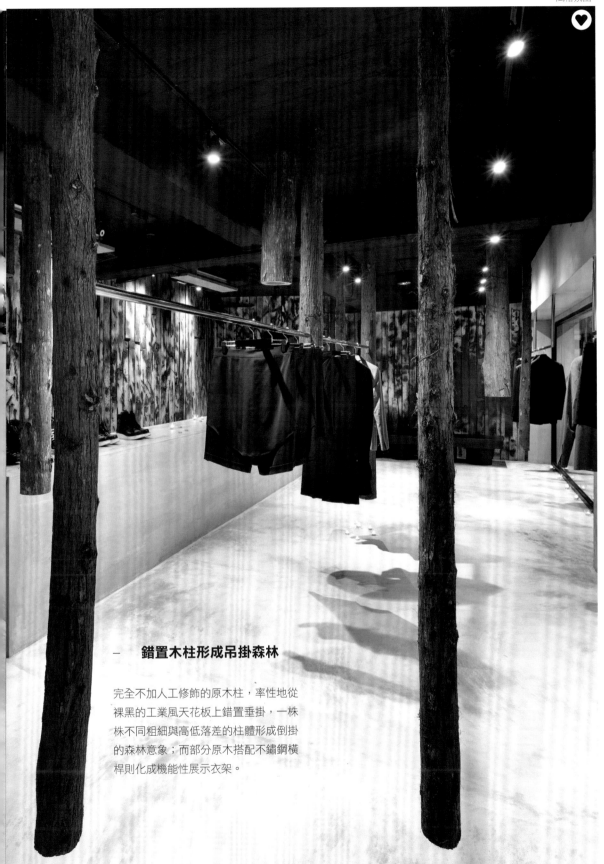

錯置木柱形成吊掛森林

完全不加人工修飾的原木柱，率性地從
裸黑的工業風天花板上錯置垂掛，一株
株不同粗細與高低落差的柱體形成倒掛
的森林意象；而部分原木搭配不鏽鋼橫
桿則化成機能性展示衣架。

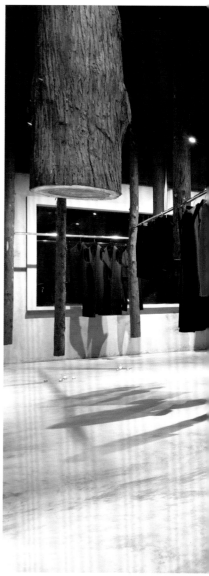

擁有正面臨騎樓，以及橫軸開展的大面寬櫥窗，再加上矩形、完整的內部格局，持平而論，這空間本身就擁有極好的商場條件，但這些對業主而言顯然還是不夠。當初業主為了凸顯select shop的獨特性，同時也襯顯店內潮牌服飾的精緻剪裁、特殊布料、以及獨立風格等特色，特別找來雲邑設計為空間把脈診斷，也讓這原本四平八穩的商場有了跳脫窠臼的演出。

首先，設計團隊將面向騎樓的建物邊界，從原有的落地窗改造為左右二大櫥窗，而中間夾有出入大門的配置。為了更能挑逗過往行人的視覺感官，設計師反常態地運用簡樸的水泥結構，將左側櫥窗作景框下壓的設計，使之與右側原尺寸的大櫥窗形成開與半開間的視覺差異，有趣的是，這些微改變成功引誘路人向內窺探的慾望，落實其行銷目的。

此外，本案鎖定以『環保與節能議題』作為場景串連與視覺符號。除了先將櫃台後略為突出的區塊規劃為儲藏區，也讓場內修整為完整矩形的全開放格局；空間內唯一量體是水泥結構的加長櫃台，無屏障設計讓焦點落在：「材質應用上的無聲語言，以及特定裝置表述的機能、意象展演。」

全場視線所及均是以大量廢板材所釘製而成的牆面，設計師將廢板材經不規則的炙蝕、煙燻、碳化處理，提煉出材料本質與原貌，也試圖以更為粗獷的背景來襯托出精品般的潮衣。另一設計特色，則是在漆黑的工業風天花板上長出一株株倒掛的林木，長短、粗細與疏密不一的原木柱，刻意不經人工修飾，且自然分布有如森林意象，也間接地引導出空間的隱形動線。事實上，呈現有如迷宮的不落地林木，除了挑戰客人慣性的視覺感官外，同時有部分則搭配橫桿提供實用的支架機能，作為商品陳列之用，與更能讓商品與空間融為一體。

文／鄭雅分
空間設計暨圖片提供／雲邑設計

賣場右側角落規劃一處座位區，主要是考量陪伴前來逛街購物的同伴若累了，可在此稍事休息、等候試衣，或是翻閱店內雜誌...等，而漆黑色調搭配復古燈飾則別有一番味道。

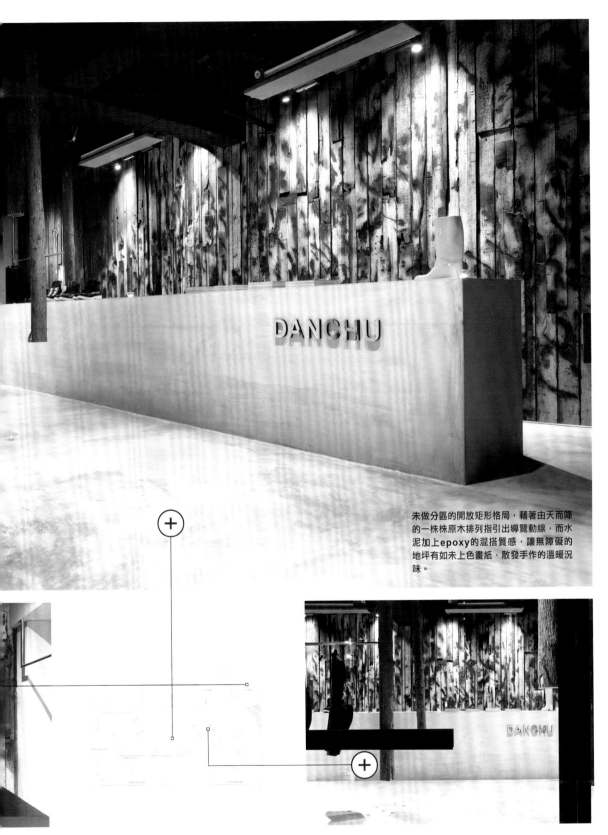

未做分區的開放矩形格局，藉著由天而降的一株株原木排列指引出導覽動線，而水泥加上epoxy的混搭質感，讓無障礙的地坪有如未上色畫紙，散發手作的溫暖況味。

大量廢板材所釘製而成的牆面，經不規則的炙蝕、煙燻、碳化處理，提煉出材料本質與原貌，也以更粗獷的背景襯托精品般的潮衣。

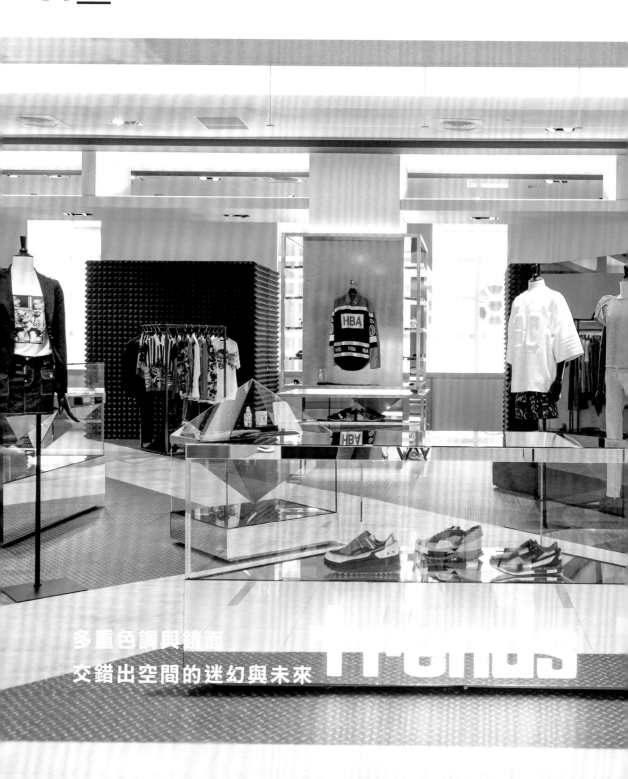

多重色調與鏡面
交錯出空間的迷幻與未來

風格氛圍

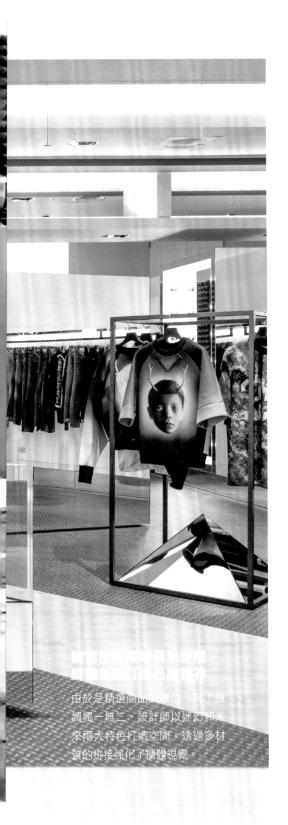

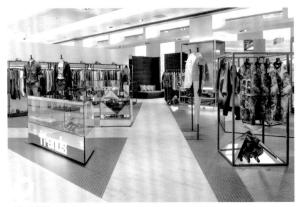

展示陳列

三角形塊狀延伸空間，鏡面反射讓商品更為獨特

為了放大空間感，地面以三角形為主要分割，並且地面走道線條一路延伸至可以休憩的端景。而在陳列上以部分的鮮豔橘色讓品牌視覺跳出來，也巧妙隱形了空間中唯一的柱子。

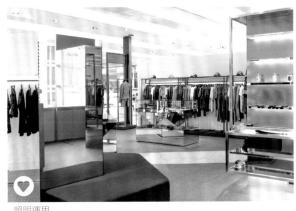

照明運用

多重鏡面反射，打亮空間的迷幻感

儘管燈光只更換成白色燈管，但透過多種材質的反射，讓空間隱約有一些迷幻光源，而同時也讓整體空間變得更為明亮。

鏡面反射放大展示空間，
鮮豔色調打造品牌精神

由於是精選商品的櫃位，為了強調獨一無二，設計師以迷幻和未來兩大特色打造空間，透過多材質的拼接強化了櫃體視覺。

沒有櫥窗的潮衣店，找回設計原始與純粹

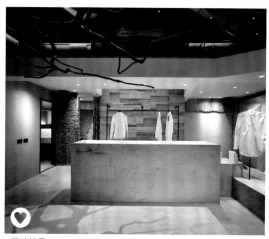

尺寸計畫

— 以櫃台為中心層次遞減

以粉光水泥砌作而成的灰階地板、交錯銜接的展示檯面與收銀櫃台…，看似隨意，但高低尺寸卻是精心考量，由高約90～100公分的櫃台向周邊層次遞減，不僅確立軸心位置，同時便於掌控全場。

照明運用

— 單純不單調的水泥舞台

水泥實體的展示檯面除了以不同高低的坐檯來創造出層次外，搭配間接光源則緩減了量體沉重感，彷彿懸浮於地板，同時也像是時尚秀的台步舞台，讓單純水泥建材絲毫不顯單調。

牆裡牆外的純淨與探索

捨棄了與外界直接溝通的櫥窗，轉而築
起高牆讓裡外變成二個世界，不僅讓行
人產生好奇探索之心，也為推開門後的
景象醞釀情緒；而門裡只以高窗露出帶
狀藍天星空，則更顯純淨與獨立。

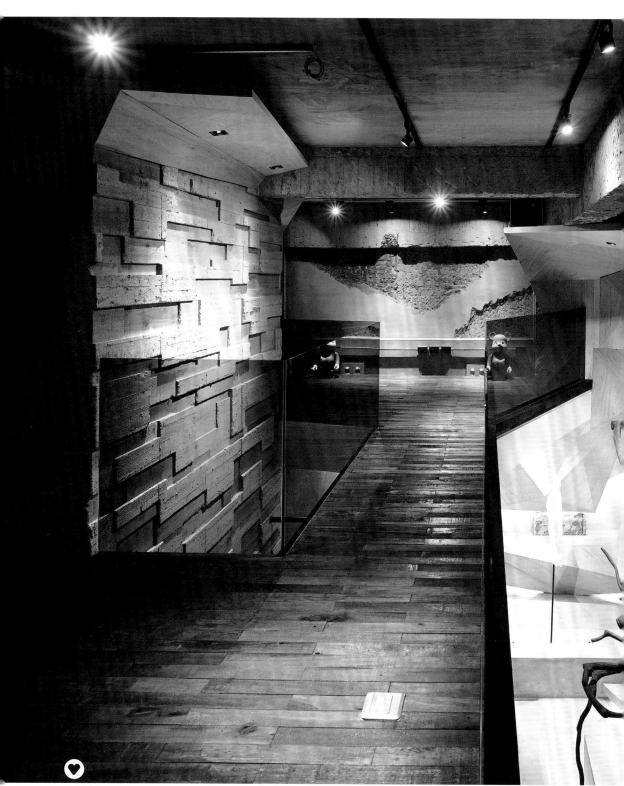

風格氛圍

俯瞰視角的夾層 VIP 區

二樓夾層為VIP空間，讓店主可以招待客人在此試衣，除了在格局上以空橋概念呈現俯視美感，夾層採以木廢材打造的地板則與一樓延伸向上的牆面表情相呼應，重申以原始素材找回設計人原點的概念。

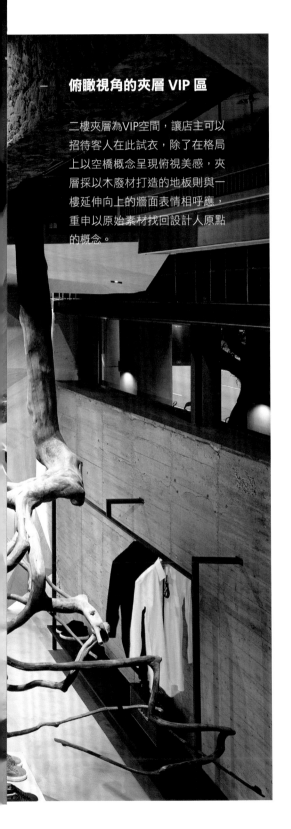

風格氛圍

粗獷面材反襯精品作工

牆面是刻意打爛的紅磚牆、更衣間布幔刻意灼燒烙痕，所有破壞都寓意著打破普世美學觀點的態度，創造出新世代設計觀，同時也藉由粗獷原始的畫面來反襯品牌潮衣的精緻設計。

風格氛圍

從天而降的咖啡樹燈

利用挑高格局條件，從天而降長出一株咖啡樹，搭配燈光散射使樹影如蜘蛛網般地倒映在地板與展示檯面，此藝術裝置既為空間帶來文藝氣息，也隱喻了創作者逆向思考的設計觀。

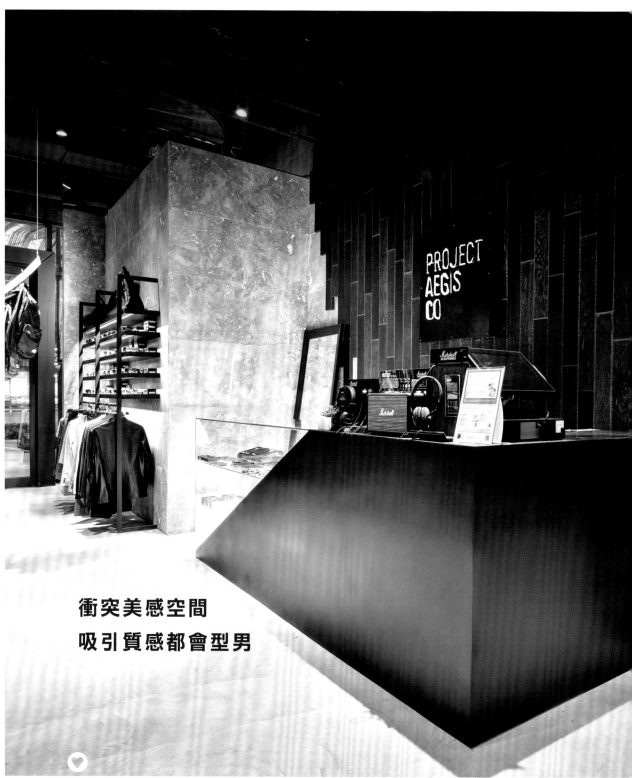

衝突美感空間
吸引質感都會型男

尺寸計畫

考量平均男性身高設定吊桿高度

複合形式的展示區，結合服裝吊掛、飾品展示，吊桿以男性平均身高170公分做為高度設定，櫃枱也以350×110公分的大尺度，配合燈光及造型設計，成為空間展示的一部分。

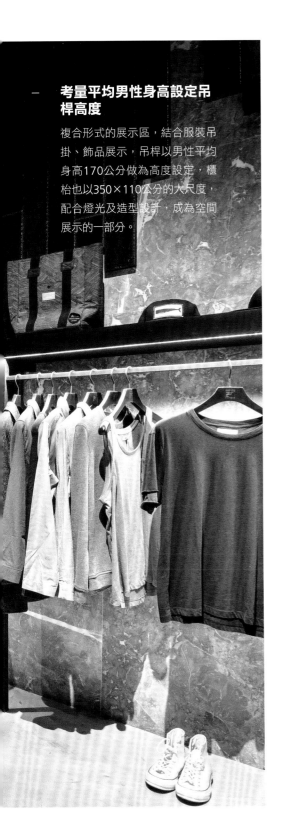

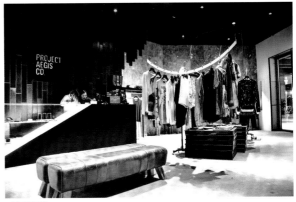

展示陳列

幾何造型表現都會男性俐落

空間以俐落的幾何造型的結合，像是從天花垂吊下來白色弧形不鏽鋼衣架，矩形的櫃台內也以清玻分割的出三角造型，正也與鐵件折面創造立體感的試衣間，形成有趣的立體視覺空間。

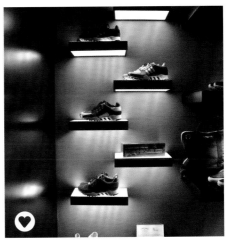

照明運用

沉穩色調搭配間接燈光傳遞空間質感

在黑灰白無色感組成的展示空間中，以嵌燈照射重點展示區域，加上吊桿區的間接燈光，以及櫃台及鞋區的燈箱式照明的輔助下，展現了品牌服飾獨特的調性。

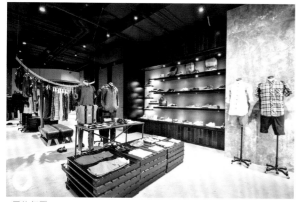

風格氛圍

低調色彩結合衝突材質吸引
特定採購族群

空間以理性的黑、灰、白中性色調呈現，並選用帶有低調光澤的灰色大理石、自然紋理的黑色舊木、鐵件烤漆、舊木棧板等，細膩的安排材質對比與衝突，表現空間獨有的個性。

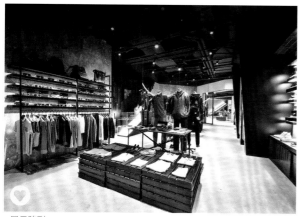

展示陳列

以整體造型思考規劃複合式
陳列

由於是複合式男裝選品店，除了服飾外還引進豐富的裝飾配件，因此產品以混合式的方式陳列，讓消費者在選購衣服的同時，以整體造型思考延伸搭配其他飾品，而舊木棧板及人形立台則有展示推薦款式的功能，增進消費者採購意願。

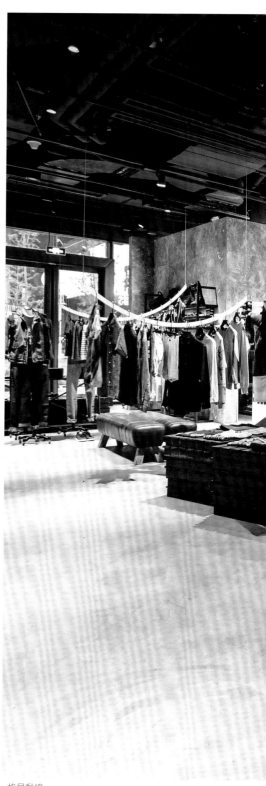

格局動線

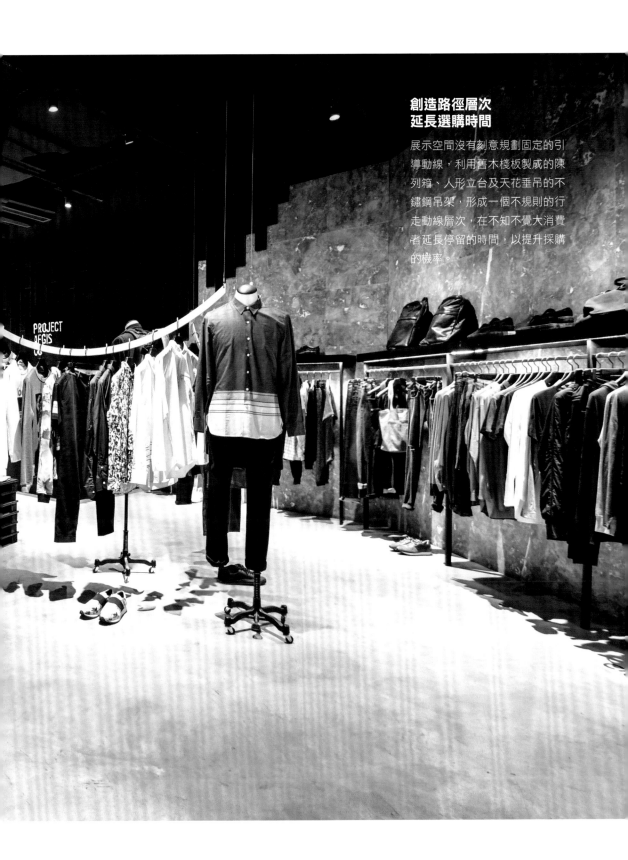

創造路徑層次
延長選購時間

展示空間沒有刻意規劃固定的引導動線，利用舊木棧板製成的陳列箱、人形立台及天花垂吊的不鏽鋼吊架，形成一個不規則的行走動線層次，在不知不覺大消費者延長停留的時間，以提升採購的機率。

中國蘇州新落成的誠品商場內，進駐一間男裝選品店Project Aegis co.，低調神秘的空間氛圍呼應了品牌的風格調性，雖然服飾為中高價位定位，但空間刻意不呈現精品般的精緻氛圍，反而選用粗獷溫暖與精緻冷冽的材質，表現出都會男性著重質感又不甘於平凡的品味。

展示空間總共有2個出入口，消費者能從商場外部直接進入，或者從內部百貨商場連接主要通道入口進入，面對通道的入口利用展示櫥窗吸引消費者目光，櫥窗背牆鑲嵌的黑色舊木條接續灰色平光大理石，延伸成為空間襯底空間質感也油然而生，再搭配黑色鐵件烤漆、舊木棧板等材質展演出空間個性。

空間分成4種形式展示區，包括壁面層架、中島陳列箱、懸吊衣架及壁面鞋區，當季推薦服飾運用人台及較顯目的中央島檯展演，而從天花垂吊下來弧形白色不鏽鋼吊架，在理性空間中俐落地勾勒出優美的線條，無形中也創造一個迂迴的閒逛路徑，透過多種形式的展示陳列，創造出豐富的視線與動線層次，使消費者進入後流連於空間中，從眾多款式中發掘屬於自己風格的服飾。

櫃檯安排在空間中段壁面區，創造最大視角照顧到整個展示空間，儲藏室與櫃台相鄰，方便就近取貨滿足客人需求。空間以嵌燈或間接光等室內光源呈現微暗的氛圍，回應空間的幾何造型，俐落切割面的更衣室拱門與另一側的櫃檯形成對稱，讓空間在光影的回應、材質的衝突、前衛的造型中創造驚喜。

文／陳佳歆
空間設計暨圖片提供／涵石設計

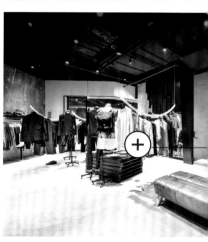

中央展區利用垂吊式的吊架、舊木棧板、人檯及試鞋坐椅，形成一個層次迂迴的選購路徑，藉以留住消費者的腳步，在每個轉彎處都能發現豐富的選品服飾。

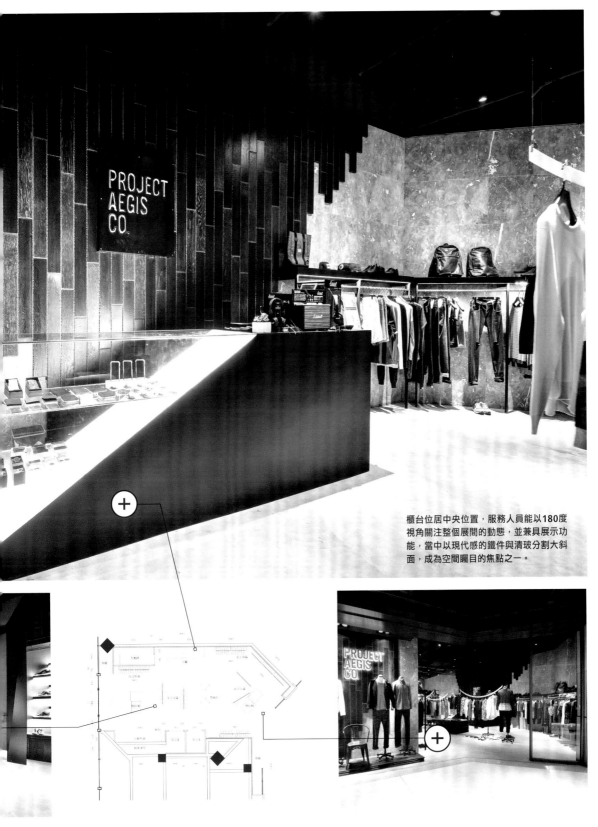

櫃台位居中央位置，服務人員能以180度
視角關注整個展間的動態，並兼具展示功
能，當中以現代感的鐵件與清玻分割大斜
面，成為空間矚目的焦點之一。

展示空間總共有2個出入口，面對百貨商場
通道的入口利用展示櫥窗吸引消費者目光，
透過材質的搭配運用展現服飾店的個性。

用線型元素
展現衣飾的簡約品味

Dleet　李倍

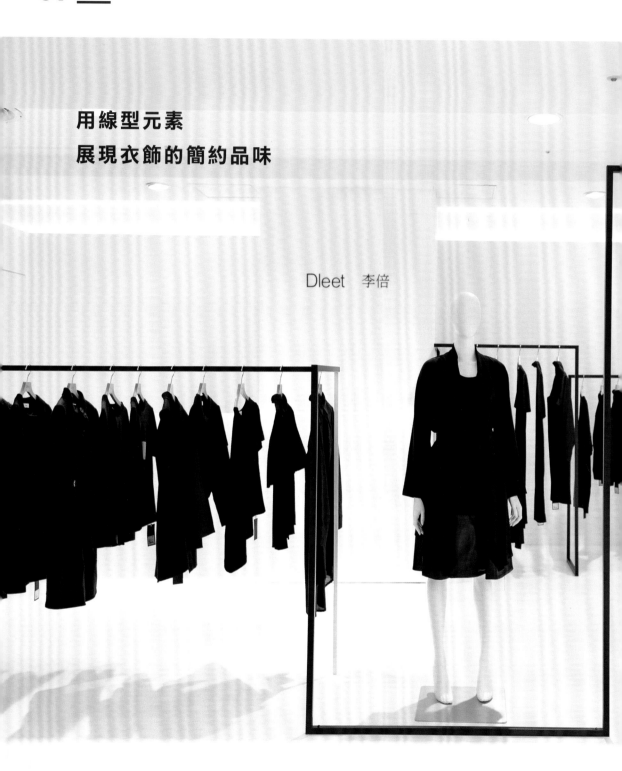

照明運用

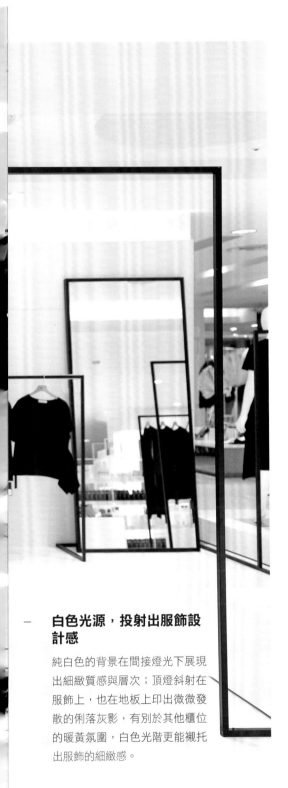

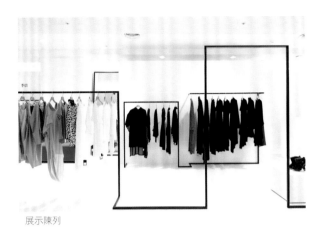

展示陳列

精密計算陳列掛架高度，穿透性高

一般櫃位為了展示更多商品或騰出更多空間，時常以堆疊或在掛架下方塞滿商品。但在這裡能看見衣服與飾品之間保有一定距離，而掛架高度也經過精密計算，讓天、物與地面之間都保有視覺的穿透性。

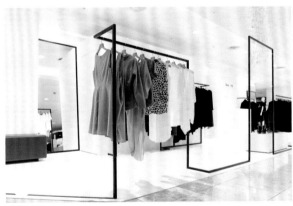

風格氛圍

黑與白的俐落簡約，成就獨立風格

櫃位的櫃台雖然對一個品牌來說相當重要，但在這裡卻有點被隱形了，因為主角是衣服飾品，因此設計師讓櫃台與牆面都同為白色，在櫃檯下方以光帶呈現出櫃台的樣子。整體的簡約俐落，完整表達出品牌精神。

白色光源，投射出服飾設計感

純白色的背景在間接燈光下展現出細緻質感與層次；頂燈斜射在服飾上，也在地板上印出微微發散的俐落灰影，有別於其他櫃位的暖黃氛圍，白色光階更能襯托出服飾的細緻感。

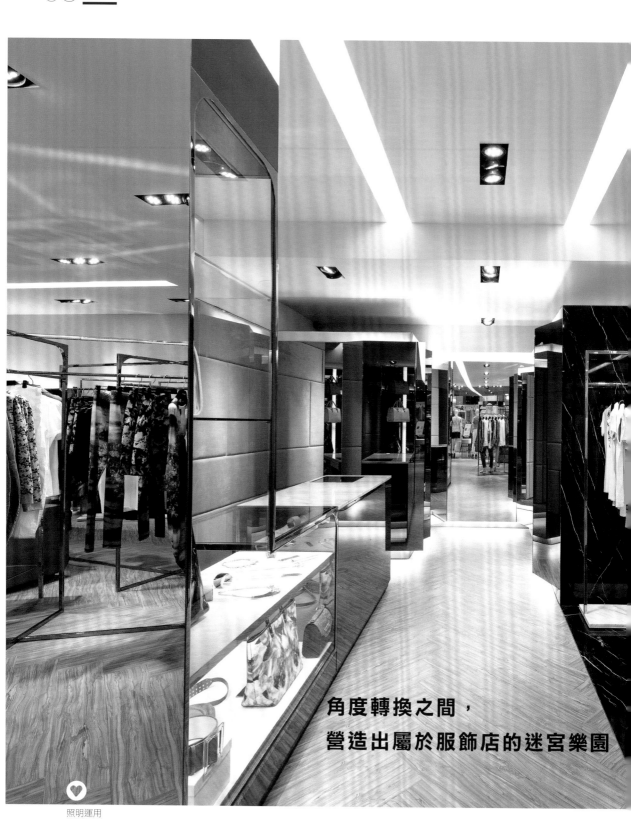

角度轉換之間，
營造出屬於服飾店的迷宮樂園

照明運用

獨立光帶輔以投射燈點綴

照明在商業空間裡扮演著重要角色，除了提供光源讓消費者能清楚地選購商品外，另也隱含指引動線的作用。對此，設計者除了在天花配置了光帶之外，也結合投射燈做點綴，讓整體光源在室內能更有效且均勻的分布。

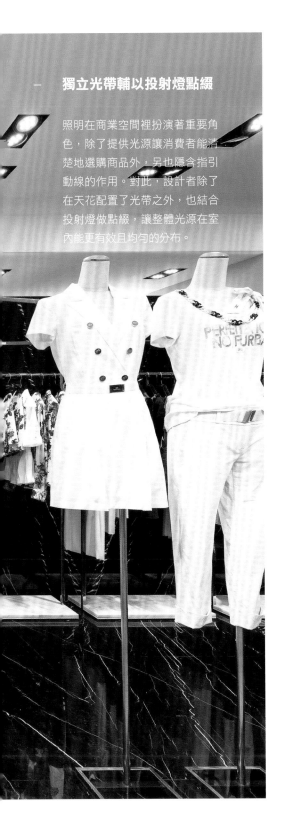

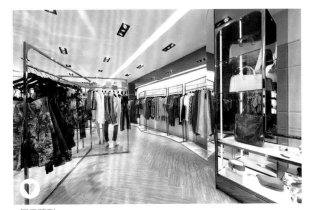

展示陳列

櫃體吊架並行讓陳列具變化

由於該店除了販售服飾系列，另也包含了配件商品，為了要讓物品有各自的表述方式，設計者選以櫃體、吊架共同作為陳列元素，既能讓衣物有條理的放出來，另也看到陳列的變化性。

風格氛圍

白調作為背景讓目光更聚焦於衣物

由於銷售的服飾、配件其顏色與造型已相當精彩，因此，空間便以白色基調作為背景，映襯衣物的同時也能讓消費者的目光更能聚焦於商品上。

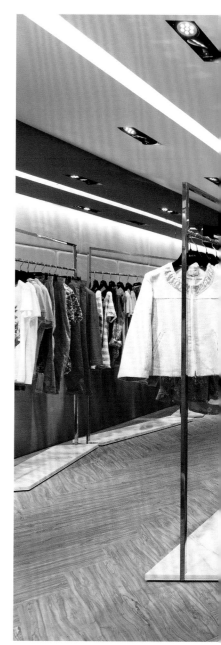

　　這間商業空間主要以販售服飾、配件商品為主，其屬性特殊為複合形式，因此陳列設計上必須能巧妙容納所有品牌之商品。對此，設計師劉冠漢談到，由於這家店內不只賣一種品牌，且衣物又相當具特色，因此，在展示上除了要能承載每個品牌的衣物屬性，同時又必須有引領的作用。

　　可以看到，空間以白色基調作為背景，藉由白色映襯這些線條、色彩鮮明的服飾之外，同時也能夠讓目光更聚焦於商品上。至於所搭配的陳列手法，設計者刻意選用相對大尺寸的展示架，其一是高約150～160公分、寬約110～120公分，統一形式的展示架，除了能有效降低凌亂感外，因為這些展示架具移動之特性，擺於空間時輔以角度的轉換，一來可清楚歸類各品牌的衣物屬性，二來還能有效引導消費者的購物動線，進而創造出屬於服飾店的迷宮樂園，增添採購時的樂趣。

　　因空間並非只販售衣物，還包含鞋子、包包等配件，對此，設計者選用展示櫃來解決陳列需求。可以看到櫃體中的高度有經過思量，因考量到業者會將包包完整的、連同把手等一併直立呈現出來，特別加強了櫃體的高度，在擺放時就能完整呈現。此外，櫃體與展示架之間也富含小巧思，劉冠漢說，為了讓元素具一致感，在櫃體、展示架中都有做「倒圓」、「倒角」的設計，加入了點小變化，豐富有趣但又能彼此呼應。

　　除了展示設計外，空間配置上還有VIP區、更衣區的需求，為了區隔這些區域，可以看到設計師使用了帶點華麗的材質，如茶鏡、黑色大理石等，隨材質色系的帶領，又能再將消費者帶入到不同的區域之中，同時也能藉其引出尊容、尊貴的空間感受。

文／余佩樺
空間設計暨圖片提供／ KC design studio 均漢設計

展示櫃並非只放鞋子，還包含包包等配件，為了能夠讓包包完整、且連同把手等一併直立呈現出來，特別拉高了層與層之間的高度，當擺放尺度相對低的鞋子時提供視覺暫留意義，擺放包包時則又能完整呈現。

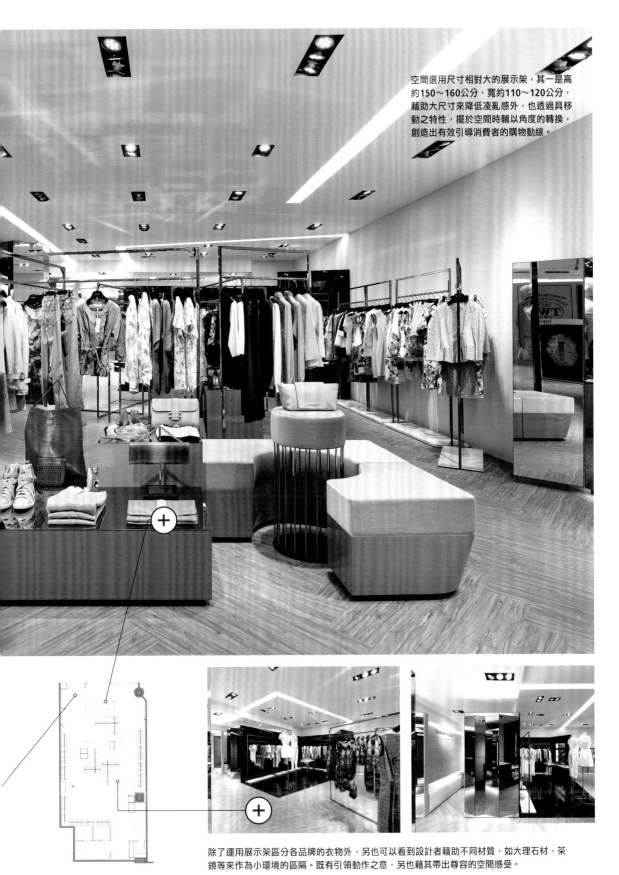

空間選用尺寸相對大的展示架，其一是高約150～160公分、寬約110～120公分，藉助大尺寸來降低凌亂感外，也透過具移動之特性，擺於空間時輔以角度的轉換，創造出有效引導消費者的購物動線。

除了運用展示架區分各品牌的衣物外，另也可以看到設計者藉助不同材質，如大理石材、茶鏡等來作為小環境的區隔。既有引領動作之意，另也藉其帶出尊容的空間感受。

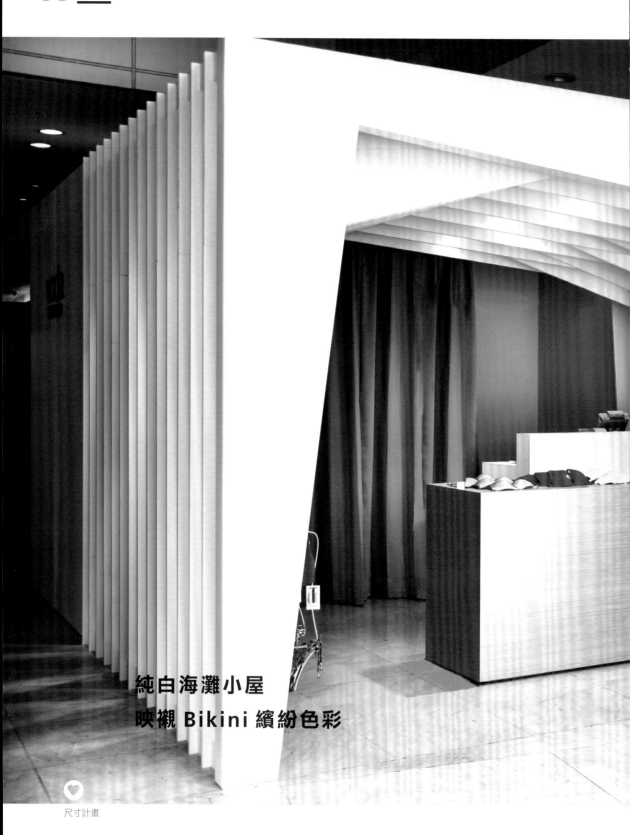

純白海灘小屋
映襯 Bikini 繽紛色彩

尺寸計畫

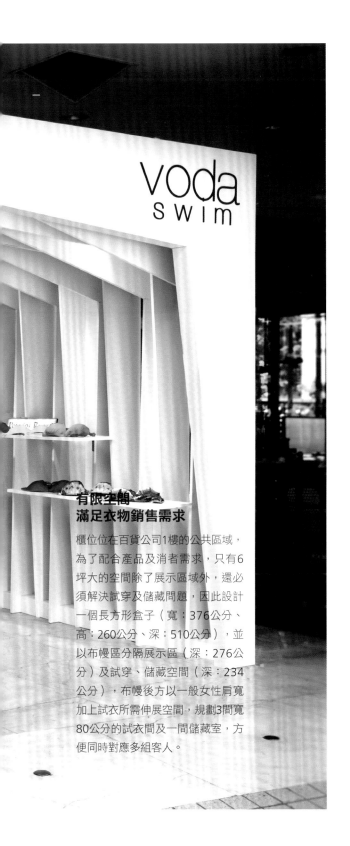

有限空間
滿足衣物銷售需求

櫃位位在百貨公司1樓的公共區域，為了配合產品及消者需求，只有6坪大的空間除了展示區域外，還必須解決試穿及儲藏問題，因此設計一個長方形盒子（寬：376公分、高：260公分、深：510公分），並以布幔區分隔展示區（深：276公分）及試穿、儲藏空間（深：234公分），布幔後方以一般女性肩寬加上試衣所需伸展空間，規劃3間寬80公分的試衣間及一間儲藏室，方便同時對應多組客人。

展示陳列

多重陳列形式提升選購意願

Bikini陳列分成吊掛及平面2種形式，左側吊掛區又分為上下2層，上層直向吊桿位置設在一般人平均視線高度169.5公分處，下層橫桿則在及腰高度88公分的位置。

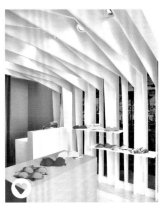

展示陳列

以商品色彩突顯平面式展示

層板部分主要展示無肩帶的Bikini款式，平面式的擺放方式，利用產品本身的色彩吸引消費者目光，層板同時也可以作為佈置展示臺，擺放一些與海邊相關的道具，表達出品牌健康活力的精神。

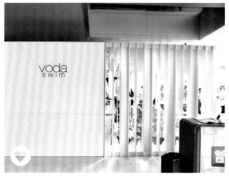
風格氛圍

格柵式牆面營造日光

Voda Swim的Pop-up Store，延續過往門市的
基本形象，以線條及潔淨純白色展現輕盈明亮
的感覺，格柵式的牆面設計讓展示間內的光線
從縫細中像陽光般微微透出，達到吸引往來人
群目光的效果。

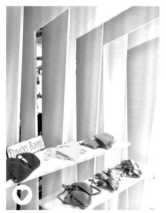
風格氛圍

錯層直角線條抽象傳遞海浪
意象

Pop-up Store運用俐落的直角線條交錯出空間
層次，以抽象的直角線條表達海浪的概念，材
質則以木作貼美耐板及白色木皮呈現，營造出
有如海洋般的輕鬆自在，又如白色沙灘上小
屋般的溫潤，完全純白作為背景更能突顯Bikini
的色彩。

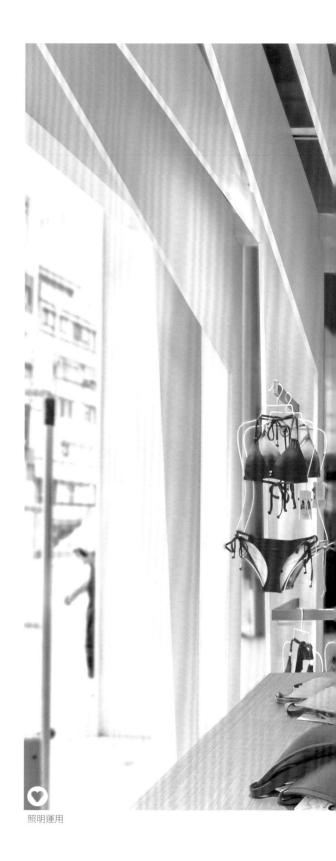
照明運用

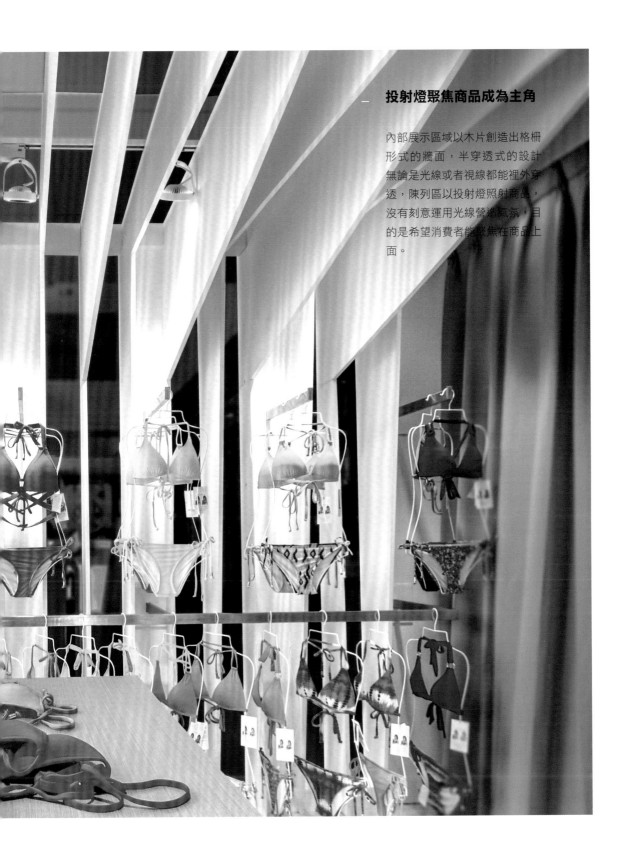

投射燈聚焦商品成為主角

內部展示區域以木片創造出格柵形式的牆面，半穿透式的設計無論是光線或者視線都能裡外穿透，陳列區以投射燈照射商品，沒有刻意運用光線營造氣氛，目的是希望消費者能聚焦在商品上面。

　　Voda Swim是一間專門販賣Bikini泳裝的品牌，獨特的剪裁設計能展現出亞洲女性的曼妙身形，因此深獲台灣消費者喜愛，這次在南京東路上的百貨1樓所開設的POP UP Store，希望藉由熙來攘往的人潮進一步拓展品牌知名度。

　　Pop-up Store整體空間的設計概念，延續Voda Swim 過往門市以拱門及弧形線條帶出海洋波浪的印象，不同的地方在於，這裡將柔軟的弧形轉換成乾淨俐落的直線來呈現更抽象海浪意象，材質則以白色木作保留淡淡木質紋理，創造有如夏日海灘小木屋般的清新形象，純白的背景同時更能襯托Bikini繽紛活發的色彩。由於百貨1樓可使用空間坪數只有6坪，空間規劃上除了展示陳列區之外，還要有更衣空間讓消費者現場試穿，因此必須適當配置兩者之間的比例。

　　開放式的入口設計能廣納更多人群進入選購，商品展示區主要以兩側牆面為主，吊掛區分為2層，上層以正掛形式配合特殊衣架展現Bikini的造型設計，下層橫掛則能容納更多顏色的Bikini供消費者挑選，右側牆面以層板設計來展示無肩帶式的Bikini，同時也可以作為裝飾物品的陳列位置，像是植栽、泳圈或者去海灘不能少的夾腳拖等，營造出更生活化的品牌意象。

　　參觀動線則藉由中央的中島檯面分流，自然而然引導消費者往左右牆面展示區移動；後方布幔隱藏3間更衣室，少了一般更衣間開門時可能佔據的坪數浪費，布幔所形成的層層波浪不但呼應了產品及空間主題，也和緩了銳利的直線。

　　展示空間的燈光計以打亮產品為重點，因此以投射燈讓消費者能聚焦在Bikini上，成為最亮眼的空間主角，格柵式的空間設計讓光線相互穿透，因此路過的人群都能隱約看到店內Bikini帶來的鮮明活力，同時感受到彷彿日光般的朝氣，讓人忍不住前往一探究竟。

文／陳佳歆
空間設計暨圖片提供／涵石設計

Voda Swim以POP UP Store快閃店的形式短暫設立在百貨1樓，白色方形塊體內以交錯的線條抽象表現海浪意象，純白背景更能襯托Bikini的繽紛色感。

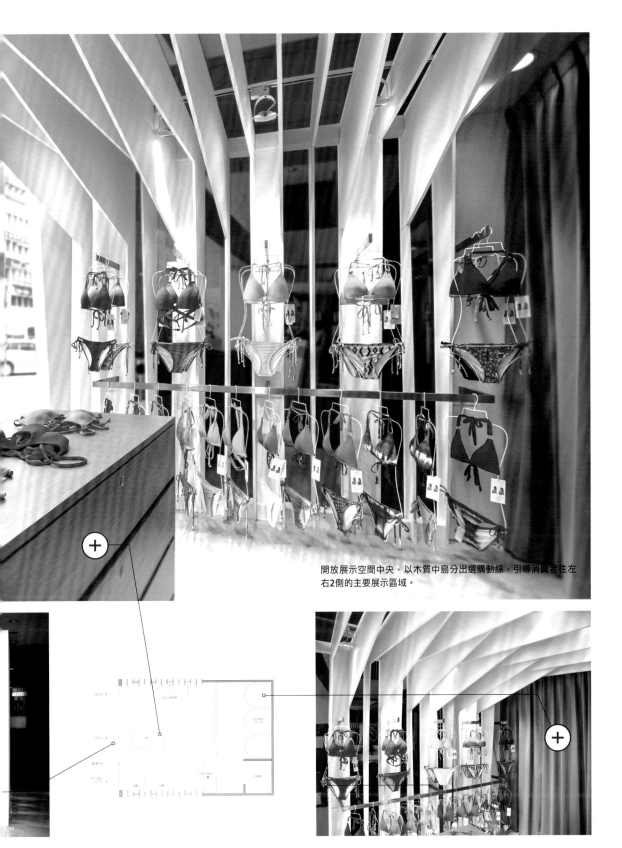

開放展示空間中央，以木質中島分出選購動線，引導消費者往左右2側的主要展示區域。

紫色簾幔後方為更衣空間，提供消費者實際試穿，試衣間共有三間，一旁緊接著儲藏室，兼顧顧客與銷售人員動線考量。

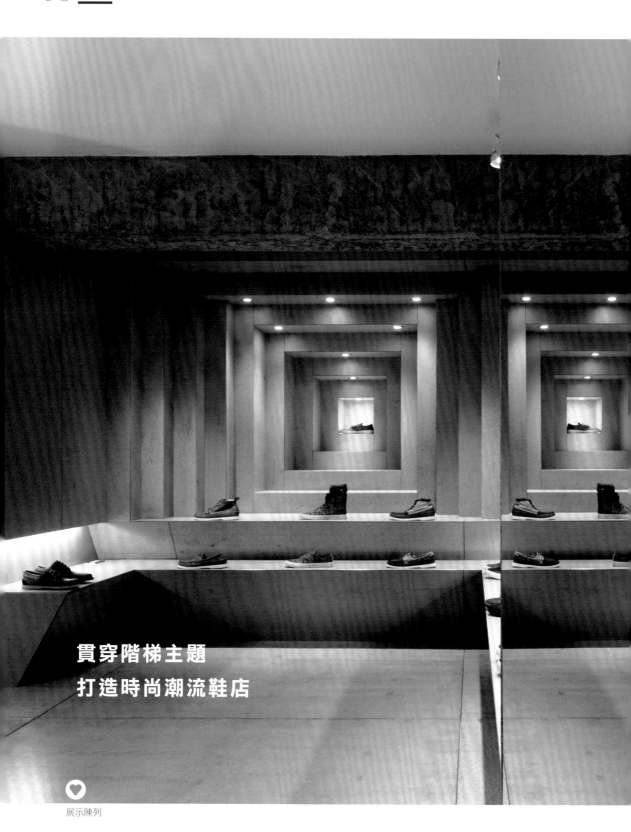

貫穿階梯主題
打造時尚潮流鞋店

展示陳列

漸層、鏡面反射創造深邃錯覺

潮鞋空間屬於狹長型且前窄後寬的格局，很容易讓人以為只有前半段的展示空間，因此設計師刻意將第二道主題牆面的1／3面積外露於走道視角上，加上層次堆疊的階梯設計與右側鏡面的貼飾之下，創造出深邃空間感的錯覺，吸引顧客自然而然繼續往內前進。

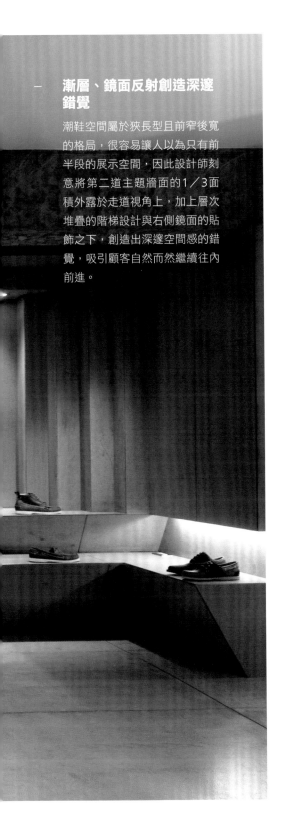

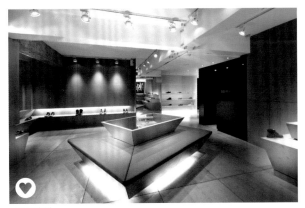

展示陳列

展示平台兼具試穿功能

穿過沙漏般略窄的通道進入後方展示區域，宛如舞台的平台結合穿鞋椅的功能，透過四個切面的設計，提供不同陳列面向的使用，底部光源的配置也讓平台產生漂浮之感，好似登上寶座的倍受尊貴對待，上端平台則是設定為突顯促銷款、限量款商品，加上鏡面反射完美展現潮鞋的每一個視角。

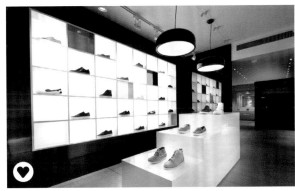

風格氛圍

黑白主題牆間隔排列更聚焦

通過階梯走入店面，前半段空間採取黑白色系鋪陳，藉由明亮基調吸引過路人的目光，並於左側規劃主題展示牆，作為陳列最獨特造型、抑或是獨家潮鞋，搭配些許鮮豔的壓克力箱點綴以及間隔式的排列，達到視覺聚焦的效果。

座落於繁華商圈巷內的潮流品牌鞋店，一方面因應空間入口處存在約150公分的落差高度，再者是為了與販售商品產生連結，於是創造出以斜度引導的樓梯，利用黑色烤漆玻璃構成的入口吸引來往人群的目光，步上階梯的行為也自然與潮鞋相互呼應，而如此斜度導引的方式，更營造有如走入博物館朝聖的意象。

狹長型的展示空間，屬於前窄後寬的特殊格局，可能面臨的問題是消費者無法得知後方也能瀏覽，因此設計師透過入口開始的線性光源照射作為引導，並於後方展示空間規劃一面讓人從前端即可隱約看見的主題牆設計，引動顧客行進走動的好奇感受。對於零售店舖最重要的展示陳列規劃，則是貫穿「階梯」主題，包括前半段島台以階梯造型量體打造而成，鞋品展示櫃體與層架運用60度斜角梯角收邊，後者作法同樣也是考量拿取鞋子時站立的腳邊深度，讓顧客能更接近展示櫃體、層架，擁有最舒適的觀賞關係。

整體空間以冷冽的色調氛圍串聯，亦有呼應販售時尚、酷炫潮鞋為主的意義，一方面為了與相鄰店舖有所區隔，前端入口、展示區域皆以黑白色調鋪陳，搭配明亮的LED光源，往來人潮能清楚地掌握販售商品為何，穿越過道的後半部則是選用灰色水泥板為主軸，燈光照明也刻意地降低色溫，賦予無壓舒適的購物環境。不僅如此，有鑒於這間潮鞋專賣是台灣第一家旗艦店，日後鞋店擴點國內外將會依循著同樣的設計概念，因此，在材料選用、櫃體形式上，就必須以好取得、好施作為考量，例如可鋪設地面、櫃面的水泥板，踩踏水泥地面上的行為也再次回應潮鞋物件的販售主題，相較水泥粉光的施作更快速，前半段的主題牆則是運用組合框架概念，外框、內框可在工廠先行製作，最後再送至店舖作組裝，未來若遇到百貨櫃點也能達成一日進櫃的施工效率。

文／許嘉芬
空間設計暨圖片提供／欣琦翊設計

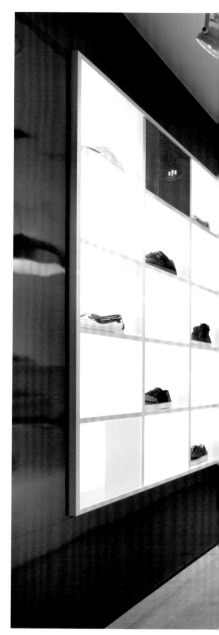

因應業主對於櫃台私密性的考量，將其設置於烤漆玻璃面後方，更往前方一點的烤漆玻璃牆則是通往洗手間、倉庫的動線。

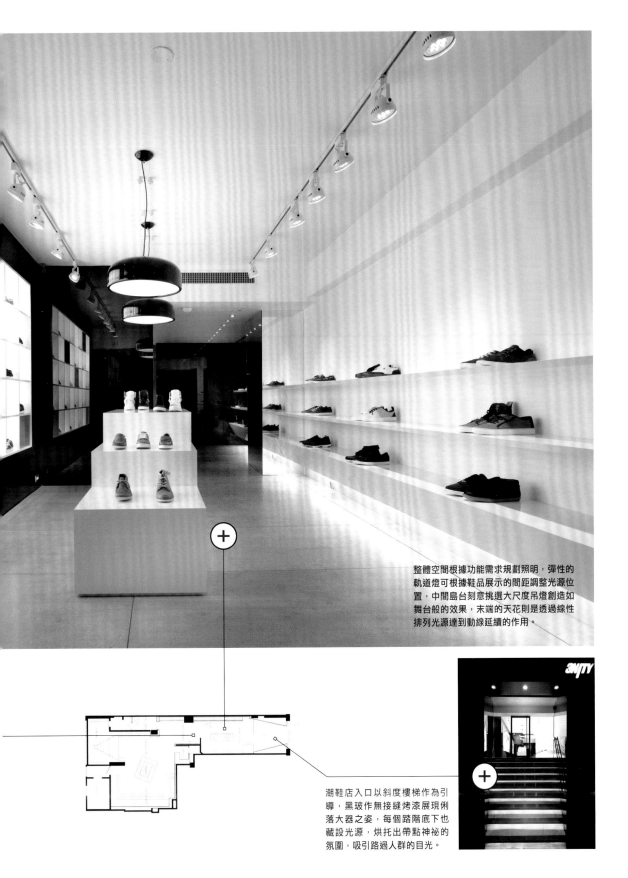

整體空間根據功能需求規劃照明，彈性的軌道燈可根據鞋品展示的間距調整光源位置，中間島台刻意挑選大尺度吊燈創造如舞台般的效果，末端的天花則是透過線性排列光源達到動線延續的作用。

潮鞋店入口以斜度樓梯作為引導，黑玻作無接縫烤漆展現俐落大器之姿，每個踏階底下也藏設光源，烘托出帶點神祕的氛圍，吸引路過人群的目光。

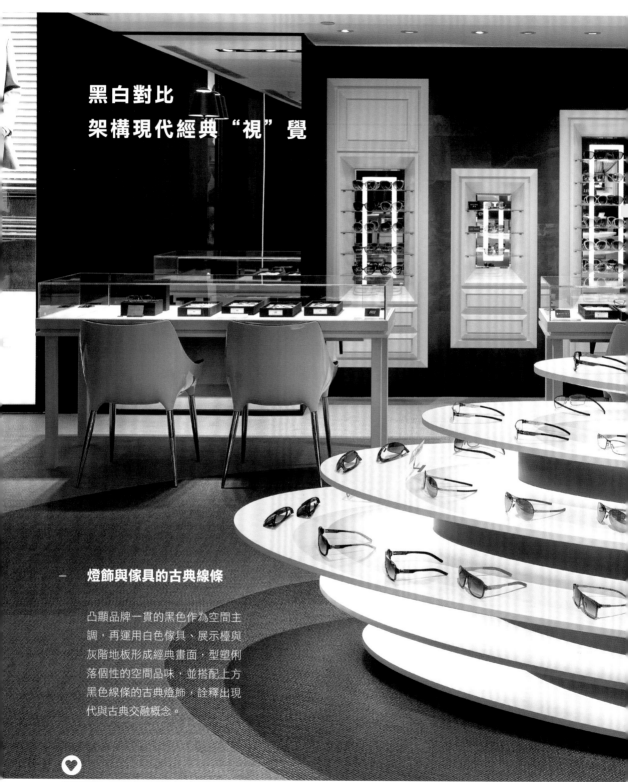

黑白對比
架構現代經典 "視" 覺

— 燈飾與傢具的古典線條

凸顯品牌一貫的黑色作為空間主調，再運用白色傢具、展示檯與灰階地板形成經典畫面，型塑俐落個性的空間品味，並搭配上方黑色線條的古典燈飾，詮釋出現代與古典交融概念。

照明運用

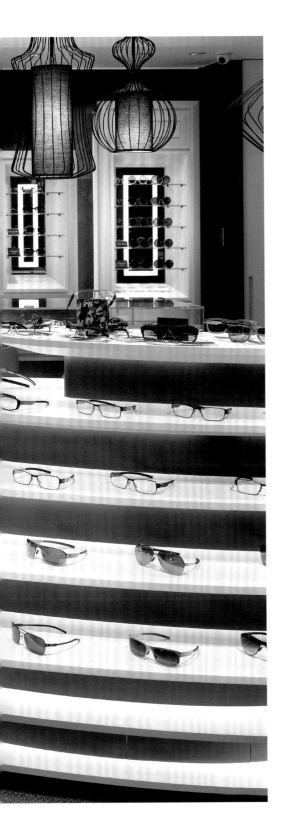

展示陳列

展示陳列延續品牌形象

無須多加贅飾，精品本身的設計細節與美感才是主角，而用來展示並襯托商品的陳列設計則延續以極簡線條與古典思維，並將形象海報等融入硬體設計，創造高雅不凡的展示平檯。

風格氛圍

鏡牆反映場景烘托光感

利用頂天立地的明鏡來反映出店內場景，創造出黑色列柱的延續畫面；同時牆櫃裡則運用鏡面搭配框形燈光，營造出深邃晶亮的瞳光印象，與外牆漆黑牆色形成高反差現代感。

來自德國的眼鏡品牌ic! Berlin，向來是許多品味人士的心中首選，除了每一款鏡架本身就具有令人傾心的時尚魅力，尤其產品細節上更以獨特的無螺絲接合專利設計讓人讚嘆，完美工藝直接說明其獨步業界的先進技術。為了呼應這樣的設計精神，森境設計從參與競圖比稿時，便具體提出有別於一般商場的陳列設計構想，不僅獲得客戶青睞，也符合ic! Berlin品牌精神，最終將設計構想落實於台北101最高樓層的旗艦店中。

在約30坪的精品商場中，設計團隊先鋪以深黑色系來奠定品牌印象，透過深黑色壁面，以及數個白色量體的獨立展示櫃，營造出黑白對比色彩的現代經典視覺。而空間中最引人注目的，絕對是入門處一座一圈圈向外擴充的展示平檯，其多層次設計源自『瞳孔放射』的概念，搭配地坪多色階的波龍毯，營造如漣漪般向外擴散的視覺，同時巧妙與上方展示層架相呼應，展現漩渦狀的動線引導，相當引人入勝。至於上方黑色線條的古典燈飾，直接點出現代與古典融合的設計概念。

在深黑基調的空間中，唯美的純白色系量體象徵著新古典精神，除了中間展示平檯採以橢圓造型來隱喻婉約美學；在兩側白色接待櫃台與牆面的展示櫃設計上，更直接運用古典線板作裝飾語彙，比例、造型各異的櫃體不同於傳統線板的制式化設計，體現出符合時代美學的新古典風格特質。而一座座展示櫃內貼附著鏡牆，讓展示櫃在反映店內場景外更顯深邃有神。仔細觀察，牆櫃內鏡面上還輔以矩框燈，可以為陳列的商品帶來打光增亮的美化效果，完美地將機能設計融入風格之中，也讓新古典的時尚光芒與現代的俐落簡約更能完美結合。

文／鄭雅分
空間設計暨圖片提供／森境＆王俊宏室內裝修設計工程

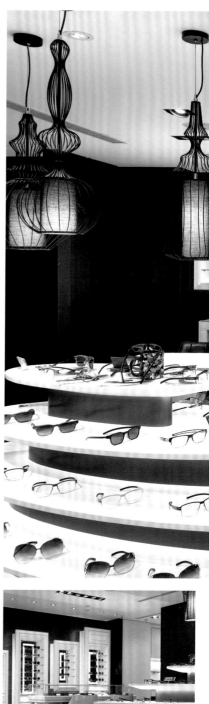

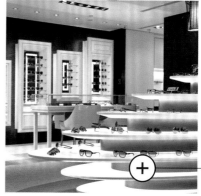

將機能性的展示設計簡化並轉為風格語彙，除了將橢圓展示平檯設計為聚焦的裝置藝術，展示商品的牆櫃勾勒以新古典線條來營造視覺端景，而試戴眼鏡的櫃台則遮掩後端工作區。

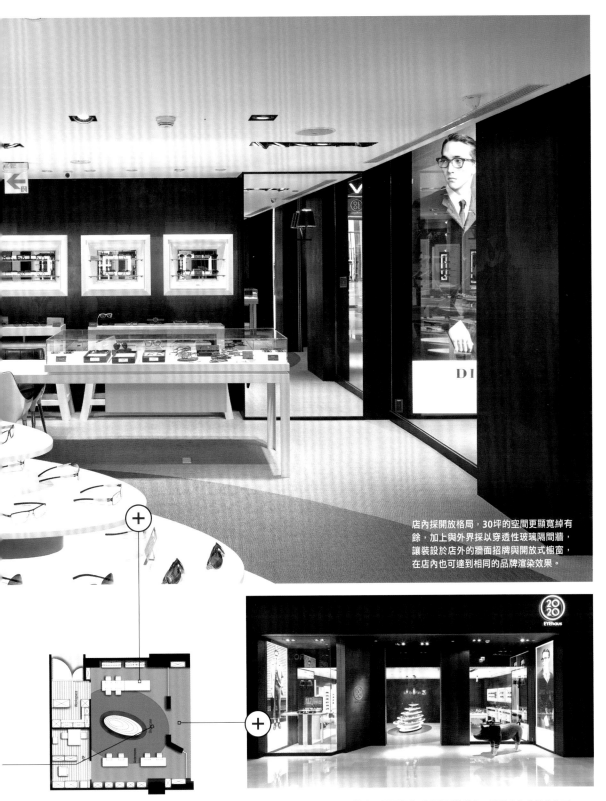

店內採開放格局，30坪的空間更顯寬綽有餘，加上與外界採以穿透性玻璃隔間牆，讓裝設於店外的牆面招牌與開放式櫥窗，在店內也可達到相同的品牌渲染效果。

旗艦店門面以ic! Berlin深植人心的深黑色系呼應品牌印象，搭配向內曲折的入口設計，創造出右側燈箱及裝置藝術的開放式櫥窗，在分寸必爭的精品商場中反而讓出悠遊餘裕的尊尚氛圍。

材質反差
創造鏡片下的模糊與清晰視感

尺寸計畫

— 輕盈俐落線條比例突顯鏡框主角

眼鏡店右側空間以清晰、乾淨的視感為主，牆面陳列利用俐落的線條構成，並賦予45、115公分的長度比例，藉由分割處理讓層架更顯輕盈，也由於此處主要展示高單價鏡框，避免下蹲、彎腰才能拿取的行為產生，因此90公分以下高度規劃為存貨櫃。

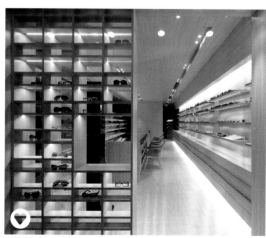

展示陳列

— 穿透視線明確傳達販售物件

有別於一般玻璃櫥窗結合展台的作法，眼鏡店櫥窗並未全然做滿，而是保留局部清玻璃立面，視線可延伸穿透入內，讓路過人群輕易地就能看見右側中價位鏡框並且被吸引，左側則利用木作簡單分割不同尺寸的格櫃，提供最獨特的鏡框單品，溫潤的木紋材質以便簡約、低調傳達鏡框主體。

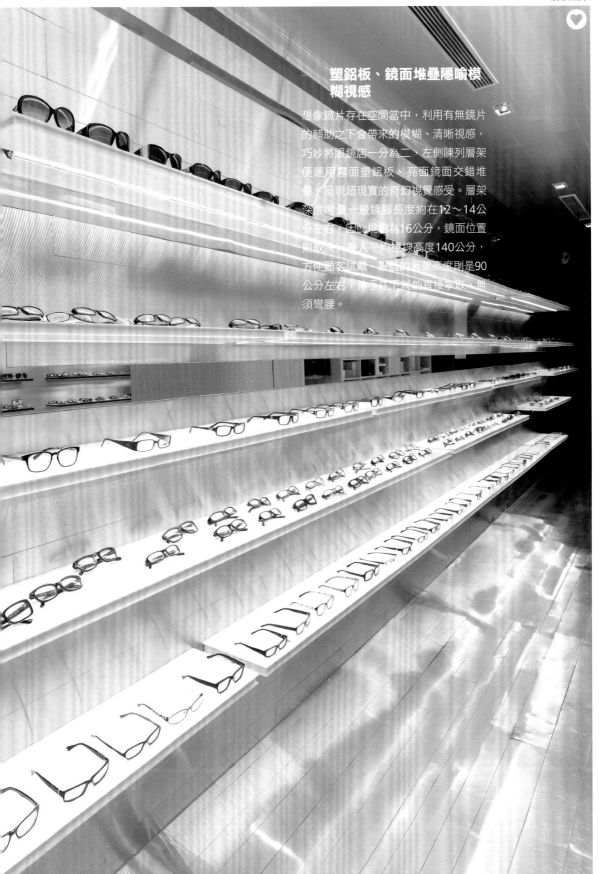

塑鋁板、鏡面堆疊隱喻模糊視感

想像鏡片存在空間當中，利用有無鏡片的輔助之下會帶來的模糊、清晰視感，巧妙將眼鏡店一分為二，左側陳列層架便運用霧面塑鋁板、亮面鏡面交錯堆疊，呈現超現實的奇幻視覺感受。層架深度考量一般鏡腳長度約在12～14公分左右，因此規劃為16公分，鏡面位置則取決一般人平均視線高度140公分，方便顧客試戴，最低的層架高度則是90公分左右，伸手上下就能直接拿取、無須彎腰。

鄰近商圈的獨棟眼鏡門市，2、3樓主要作為存貨倉庫使用，只有1樓才是實際店舖，20餘坪的基地呈長型結構，將驗光室、磨片室等機能性空間規劃於末端，並釋放2／3的尺度提供陳列銷售，從販售物件—眼鏡為聯想，試著想像鏡片存在於空間當中，配戴正確度數的眼鏡能感受到清晰的視感，一旦拿下之後就是模糊的畫面，於是，設計師讓空間一分為二，左側主要動線入口從地坪轉折至立面、天花特別選用塑鋁板、鏡面作交錯堆疊，創造出一種魔幻的視覺效果，對應取下鏡片的朦朧意象，同時也考量門市周邊是許多學生族群的活動範圍，透過較為時尚、新潮的設計手法，吸引他們駐足停留、以及想要拿取鏡框試戴的動力。右側牆面陳列則設定是中價位左右的鏡框，並選用木紋美耐板材質以簡約線性的鋪陳，加上藏設在層板下的LED條燈，讓立面框架呈現乾淨俐落的樣貌，如此一來鏡框只需要整齊排列即可如精品般的效果，下方則是規劃抽屜櫃體，提供存貨使用。

　　兩側層架陳列的走道預留約莫90～110公分寬的尺度，中間部分為玻璃展示台，同時也是最高單價鏡框的陳列，展現出精緻質感，一方面也將櫃檯予以整合，並安排在面向入口處，方便店員可以隨時注意顧客進出，也易於管理後方較為高價的鏡框，而與櫃檯同一側的玻璃展示台的座位區也是店員使用，櫃台側牆的後方規劃為茶水間、洗手檯以及員工休息區，一字型的動線更為流暢便利，也具有半私密性的區隔。除此之外，玻璃展台與兩側層架陳列以環繞式動線設計，讓顧客能隨意觀看不同展架的鏡框作挑選。在於燈光的配置上，除了層架底部的LED條燈聚焦鏡框，天花板也運用嵌燈提供走道與整體空間基本的照度，櫥窗展示櫃、玻璃展台則是以高效能、體積小的珠寶投射燈為主，進而突顯鏡框的立體感和質感。

文／許嘉芬
空間設計暨圖片提供／水相設計

眼鏡店的右側牆面陳列以中價位鏡框為主，俐落、輕量感的線性排列層架包覆著溫潤的木紋基調，讓鏡框更有質感。

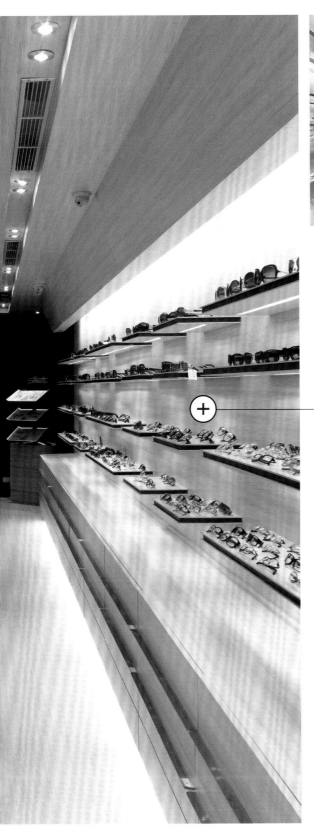

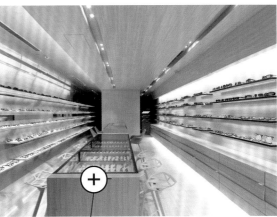

利用中島展台將空間一分為二，創造出能自由走動的環繞式動線，方便顧客觀看兩側商品，並且透過材質的反差對比效果，回應鏡片下可模糊又清晰的視感。

進入店鋪首先面臨的牆面陳列，運用塑鋁板、鏡面的堆疊交錯所產生的魔幻視覺效果，引發顧客拿取試戴的動力。

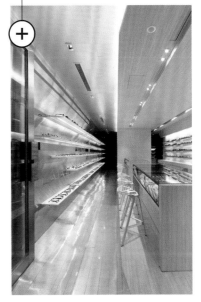

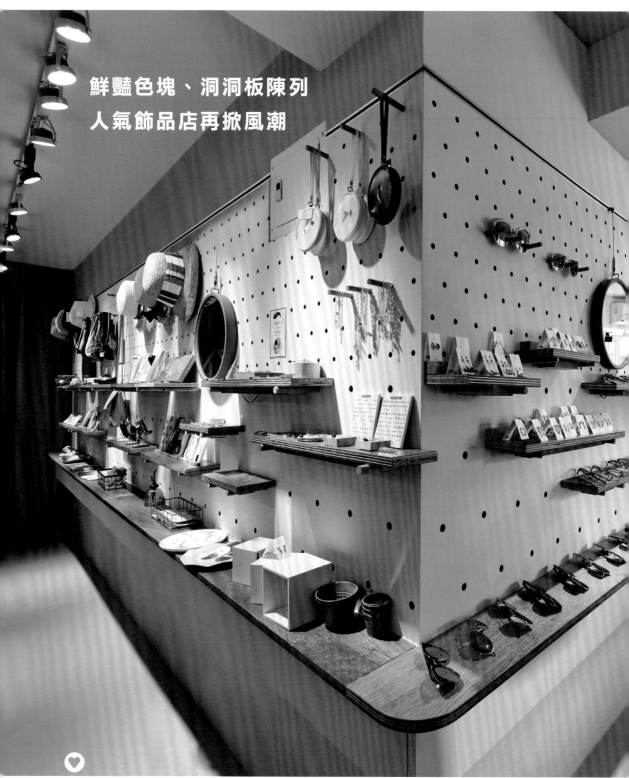

鮮豔色塊、洞洞板陳列
人氣飾品店再掀風潮

展示陳列

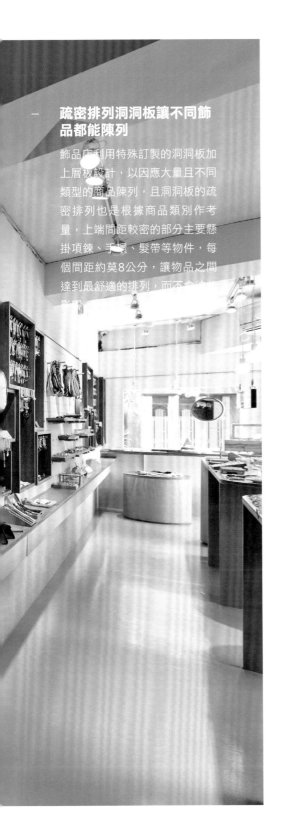

疏密排列洞洞板讓不同飾品都能陳列

飾品店利用特殊訂製的洞洞板加上層板設計，以因應大量且不同類型的商品陳列，且洞洞板的疏密排列也是根據商品類別作考量，上端間距較密的部分主要懸掛項鍊、手環、髮帶等物件，每個間距約莫8公分，讓物品之間達到最舒適的排列，而不會相互影響。

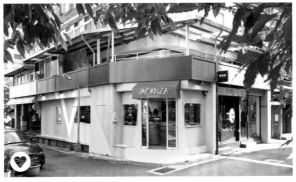

風格氛圍

鮮艷色塊外觀引人注目

飾品店取名為義大利文渡假的意思，設計師特別選擇與店名LOGO色系相近且更具渡假氛圍的藍為主色，搭配大膽的螢光綠、白色作出現今歐洲最流行的大色塊效果，完全跳脫周遭環境色調，路過行人從遠處即可看見飾品店的存在。

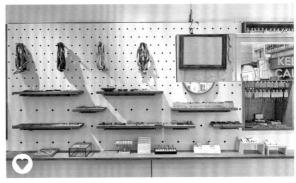

尺寸計畫

根據飾品尺寸拿捏層板深度

飾品店層板高度取決一般女性身高的平均值，再加上拿取的便利性等因素，最終設定85～130公分之間，同時最低的層板深度是12公分，往上則是10公分，太深反而會看不見陳列的飾品配件。除此之外，每個層板底部皆藏設光源，並且能透過孔徑將電線連結至第一層層板的電線盒內，往後就算任意改變位置也有光源。

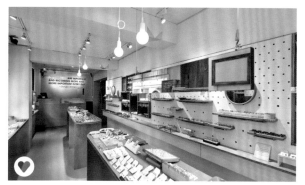

尺寸計畫

微調尺度創造流暢舒適的逛街動線

一般商店主要通道至少會預留120公分，不過這間飾品店因為坪數只有15坪、且商品數量眾多的情況下，設計師將走道縮減至85公分，兩位女生通行也沒問題，而中央展台寬度則設定為50公分，對小型飾品配件來說已相當足夠，同時展台之間保留80公分的間距，形成自由環繞的迴游動線，拉長顧客停留的時間。

照明運用

霓虹裝置巧妙引導動線

L形的店舖空間，通過前方展示架右轉後包含了高單價展示區，在質樸、簡單的木質基調之下，設計師巧妙於服務櫃台後方牆面利用大師語錄及霓虹燈裝置，並結合天花的箭頭指示，將人們的視覺重心自然導引至後方。

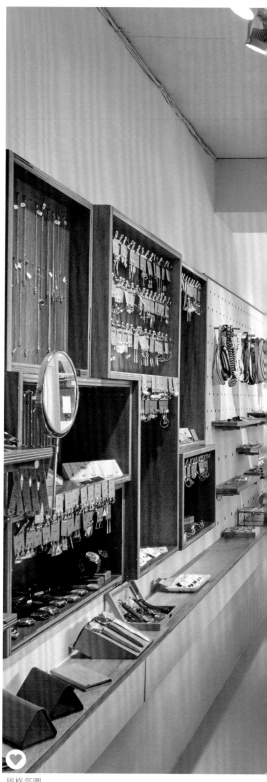

風格氛圍

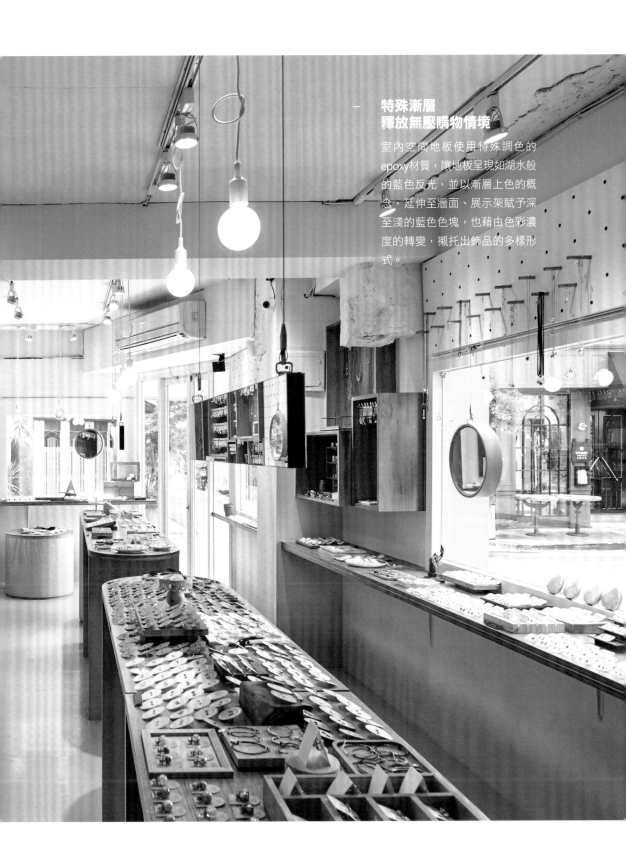

室內空間地板使用特殊調色的
epoxy材質，讓地板呈現如湖水般
的藍色反光，並以漸層上色的概
念，延伸至牆面、展示架賦予深
至淺的藍色色塊，也藉由色彩濃
度的轉變，襯托出飾品的多樣形
式。

在飾品界小有名氣的Shop V，原本座落於巷弄街角已有2年多的時間，隨著業主將隔壁單位一併承租下來，整個空間因而必須重新規劃。首先是店舖的外觀立面，考量周遭商店多半是木質、冷灰基調，再者也期望突破以往的風格帶給顧客新鮮感。於是設計師以品牌形象為出發點，選擇與店名主色類似且具有度假感的澄淨藍為主色調，輔以螢光綠、白色勾勒出搶眼的大色塊圖騰，從捷運站走出放眼望去就能立刻被吸引。有趣的是，飾品店外觀有刻意地作架高處理，創造出讓另一半等候的座位區，而原本看似為缺陷的路燈，也在色塊的揮灑之下，形成宛如光源灑落而下的倒影效果。

即便店舖空間擴大，然而也僅僅是15坪左右，如何在小空間當中，要置入倉庫、員工休息室、櫃台，以及陳列出Shop V豐富且多元的飾品配件，甚至於業主也希望空間是可以隨時間而彈性調整，例如展示區的擴大、員工休息室縮小等等，著實考驗設計師對尺寸、材料運用的敏銳度。於是，設計師儘可能地保留舒適的動線尺度，進入Shop V之後，以兩側走道劃分出低價位系列商品，中央展示架則是屬於變動性高、較為流行性的款式，其中最引人注目的莫過於牆面主要作為展示的洞洞板設計，從孔距直徑、孔距之間的疏密排列、層架間距、層板高度與深度等皆經過妥善計算評估，孔距直徑定在0.8~1公分之間，必須能放得下兩條電線，好讓每個層板就算移動也有光源。另外，包括利用原本建築產生的畸零結構衍生出來的盒子拼組陳列，每個盒子內側上緣也都鑲嵌了極細的1╳1公分LED光條，並設定在高度130公分以下，讓投射出來的光源是柔和且聚焦於飾品上能提升精緻質感。

除此之外，設計師選擇於十字動線結點處設置櫃台，除了讓店員能隨時觀察兩側顧客的動態，在櫃台後方更規劃了霓虹裝置，藉此提示人們自然地繼續往前進，並將內部空間規劃為Shop V最高單價商品區。視覺上除了改由淺色玫瑰紅布幕為高單價背景，更加上放大走道尺度至101公分，以及透過有如小攤子般的展示台，創造出柔和舒適的氣氛，而布幕後方也隱藏了倉庫、員工休息室，未來也能將布幕拆除擴增展示範圍，同時展示架、小攤展示台亦皆為可移動式設計，都能隨業主需求彈性改變。

文／許嘉芬
空間設計暨圖片提供／ST design studio

Shop V運用中央展示架劃分出兩側陳列區，最末端則是櫃台，位於雙動線的匯集處，可掌握顧客的動態。

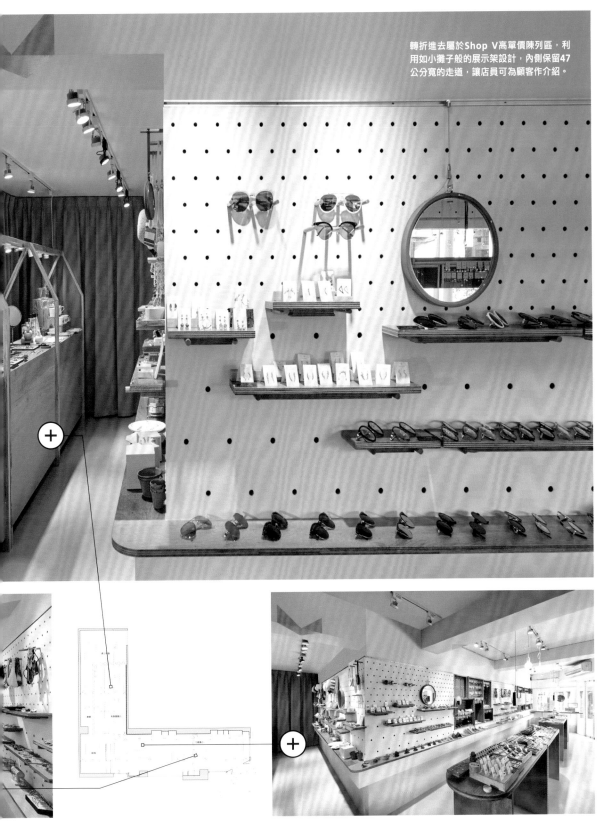

轉折進去屬於Shop V高單價陳列區，利用如小攤子般的展示架設計，內側保留47公分寬的走道，讓店員可為顧客作介紹。

在兼顧空間感與陳列商品數量的考量下，中央展台寬度縮減至50公分，好讓走道能維持85公分的尺度，兩人通行也十分流暢舒適。

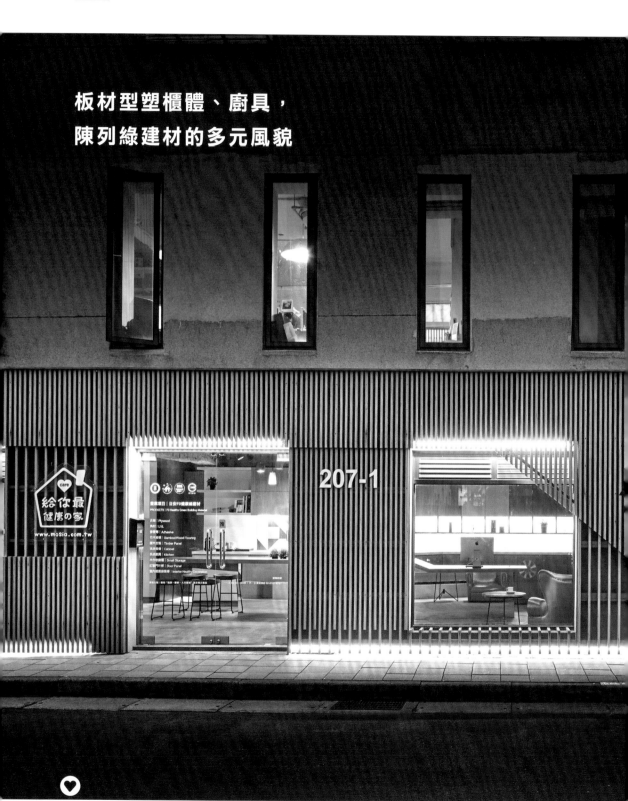

板材型塑櫃體、廚具，
陳列綠建材的多元風貌

展示陳列

木質角材活化立面連結販售產品

直接以材料商本身販售的角材、夾板材質重新詮釋外觀立面，運用不同深度、寬度、長度作疏密的排列組合，並整合品牌LOGO與名稱，質樸卻又活潑地展現建築的新風貌，讓路過人潮不自覺地被吸引，進而停下腳步窺探究竟。

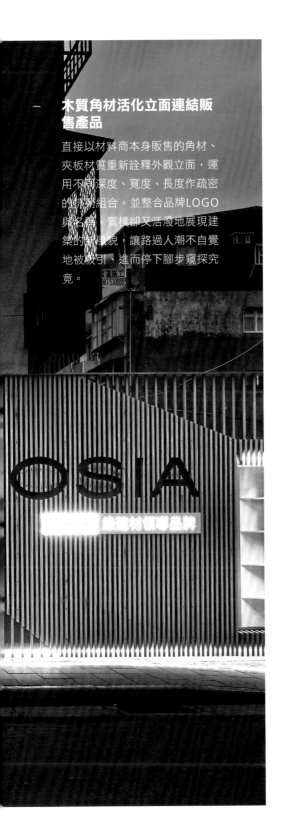

展示陳列

用廚具規劃展現板材的搭配運用

將MOSIA概念館主要販售的木皮板、門片板規劃為廚具，包含實木木皮板作拼貼的視覺效果，以及噴漆、木頭色門板的搭配運用等等，將產品徹底展現於整體空間之中，也讓消費者更清楚了解材料的多元風貌。

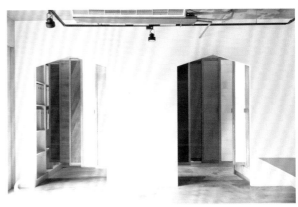

展示陳列

樣板展示也能變身活動門片

MOSIA信義概念館入口左側為木地板陳列區，將樣板一片片站立排列收齊，銷售人員導覽介紹時可直接拉出以便消費者選擇花紋、色澤，同時還兼具活動門片的效果，提供內部會議洽談基本的私密需求。

致力於環保健康綠建材的MOSIA，座落於信義區的展示門市已有好幾年的時間，過去門市規劃和一般建材行大同小異，且雖然緊鄰最繁華的忠孝東路上，但外觀並不搶眼，讓人很容易直接路過、忽略它的存在。為了賦予嶄新的面貌，以及使展示空間與販售產品達到相輔相成的效果，曾建豪設計師運用MOSIA零甲醛的基礎材（角材/夾板）、表面材為主要設計元素，透過從外露、包覆後看不見的基礎質料到貼皮上漆後的呈現，延伸成為立面、櫃體與傢具，將注重本質、無毒健康家的理念，從內到外徹底展現於整體空間之中，如此一來，店員可以直接向消費者介紹板材的多元變化、厚度和深度的差異又有哪些不同…等等。

　　於是，原始三個單調的開口立面有了脫胎換骨的新風貌，長達16公尺的外觀立面運用角材、夾板材料，經由不同深度、寬度、長度與幾何分割的搭配加上疏密排列，多重的秩序活化了舊有的立面，材料以質樸卻活潑的容貌展開與行人間的對話，讓人不論從哪個方向經過都會被外觀吸引、並且開始對內部販售物件產生想像與興趣，包括室內空間也採用水泥、鐵件等自然原始的素材，突顯標榜零甲醛、環保健康的材料特性。

　　不僅如此，MOSIA信義概念館有別於同性質展售門市具備辦公、接待等明確範疇的劃設，設計師將隔間重新歸零思考，除了入口處採用吧檯作為櫃檯機能，提供固定的銷售人員接待之外，考量建材販售多半採導覽介紹的型態，最後才會進一步坐下來討論預算、搭配，因此洽談會議區、辦公區融入行動辦公的概念，於入口左右兩側分別規劃大小尺度的會議需求，只要一台筆電就能與消費者進行洽談。有趣的是，左側以房子造型為入口的地板展示區內其實也隱藏了洽談區，懸掛的樣板一片片延展開來即成為活動門片，適當地提供私密性。

文／許嘉芬
空間設計暨圖片提供／曾建豪建築師事務所／PartiDesign Studio

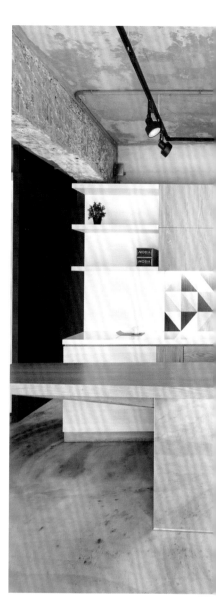

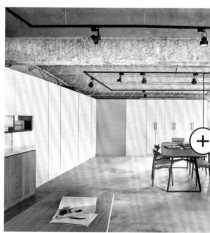

材料展售型態通常是導覽式介紹，最終才需要討論需求，因此MOISA概念館採用行動辦公桌的手法，每個角落都設有會議桌，一台筆電即可工作。

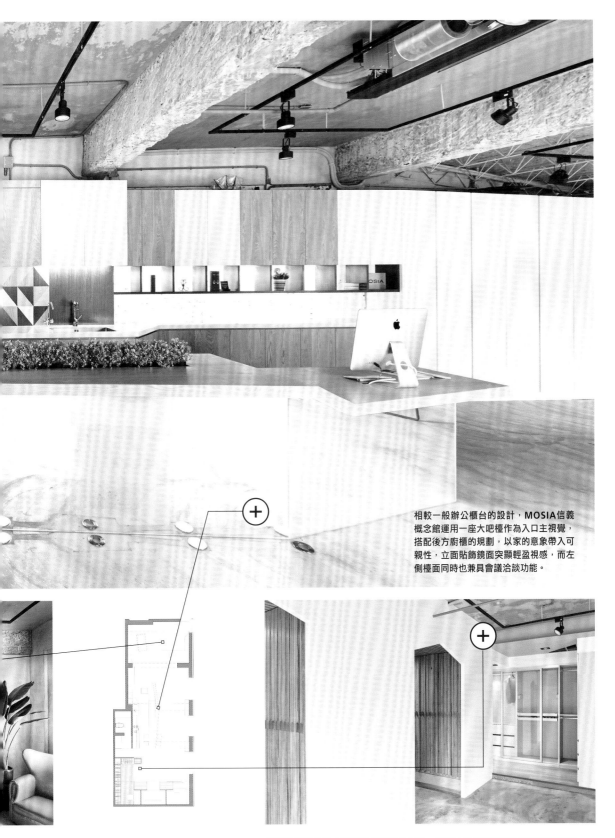

相較一般辦公櫃台的設計，MOSIA信義概念館運用一座大吧檯作為入口主視覺，搭配後方廚櫃的規劃，以家的意象帶入可親性，立面貼飾鏡面突顯輕盈視感，而左側檯面同時也兼具會議洽談功能。

地板陳列區往後走即是系統傢具的展示，過道上的天花也刻意局部不封板處理，可直接向消費者介紹天花內部的角材運用。

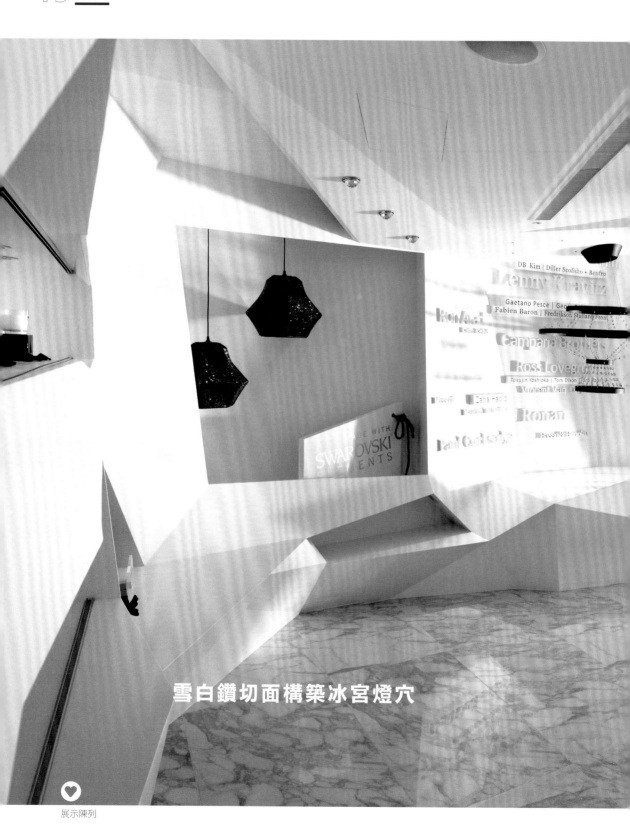

雪白鑽切面構築冰宮燈穴

展示陳列

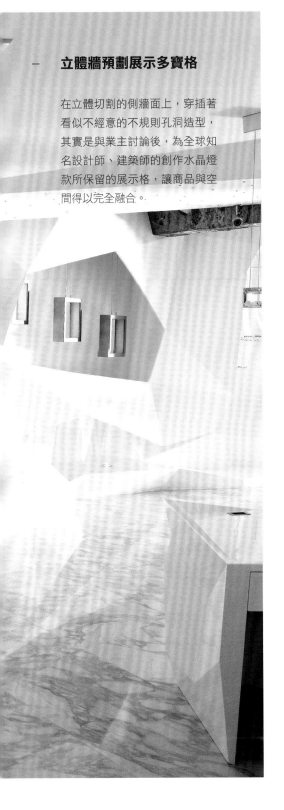

立體牆預劃展示多寶格

在立體切割的側牆面上，穿插著看似不經意的不規則孔洞造型，其實是與業主討論後，為全球知名設計師、建築師的創作水晶燈款所保留的展示格，讓商品與空間得以完全融合。

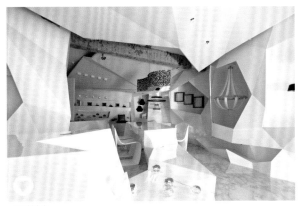

尺寸計畫

四座獨立造型桌指引動線

四座獨立個體所組成的立體曲面造型桌相當吸睛，除了可引導出迂迴但流暢的參觀動線。高低依序為90、30、45、75公分的桌檯可擺設商品，賦予現場主題式Gallery的臨場效果。

展示陳列

幾何晶鑽呈現扇形櫥窗

由人行道仰望櫥窗，只見由繁複、精準的鑽石面分割及拼接工法，打造出外覆金屬包框、內以鏡面穿插鋼材的光幻藝術畫面，並可隨日夜轉移的光線創造前衛、富生命力的櫥窗印象。

彷如鑽石切割、又似冰山剖面的立體牆壁，結合深邃的長形格局，讓人置身於此竟有種如入雪白冰宮的錯覺，加上空間中交錯閃耀的水晶光束，更令人感覺目眩神迷。

這是位於民生社區街道上一家國際知名水晶品牌的燈飾旗艦店。借重民生社區靜巷林蔭的優質街景，加上此區舊國宅公寓店面其建築本身因建有高窗地下室，使一樓店面地板形成高出路面五階的特殊格局。因此設計團隊便順勢利用店門口與路面的高低差，構劃出行人仰視櫥窗的戲劇性框景。另外，單面採光與狹長形格局更因規畫得宜，反將缺點轉為天生自然的洞穴格局，進而為燈飾光芒鋪陳神祕氛圍。

當然除了善用格局外，設計師將水晶切割面的特殊元素轉化為空間的設計語彙也是一絕。不僅應用在牆面、天花板，甚至是屋內3D曲面的造型桌均呈現崢嶸嶙峋的設計氣勢，也讓人可360度感受到水晶燈光所折射的立體光影魅力。另一方面，搭配幾乎純白的空間色彩計畫，更能純淨地襯托出水晶彩光的魅力，同時也醞釀出雪國般的謎麗空間感。

為了更加強化水晶燈飾的商品特質，在面向人行道的仰角櫥窗內除展示有大型瑰麗的冰晶燈款，在櫥窗玻璃面上更特別運用乾淨俐落的金屬包框，內部輔以鏡面穿插毛絲面不鏽鋼為基材，加上繁複、精準的鑽石面分割、拼接工法打造成一座扇型屏風，讓櫥窗本身就能創造出前衛又充滿幾何生命力的視覺印象。更棒的是，櫥窗在白天可隨晨昏不同的日照、視角，反射出五光十色的街影片段，一到夜晚，則藉由內建的投射燈光亮起，使扇形屏風又可嶄露出另一重光幻藝術，生動地吸引無數過往行人的目光，不僅成為全街焦點，同時也為水晶燈的夢幻藝術做出最佳詮釋。

文／鄭雅分
空間設計暨圖片提供／雲邑設計

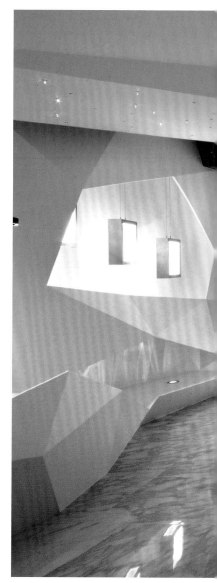

考量這間店是品牌的旗艦店，特別選定一處主牆，在牆面上點綴立體浮雕的英文字串，內容是所有參與燈飾創作的設計師人名，某個角度看也是工藝精神的象徵。

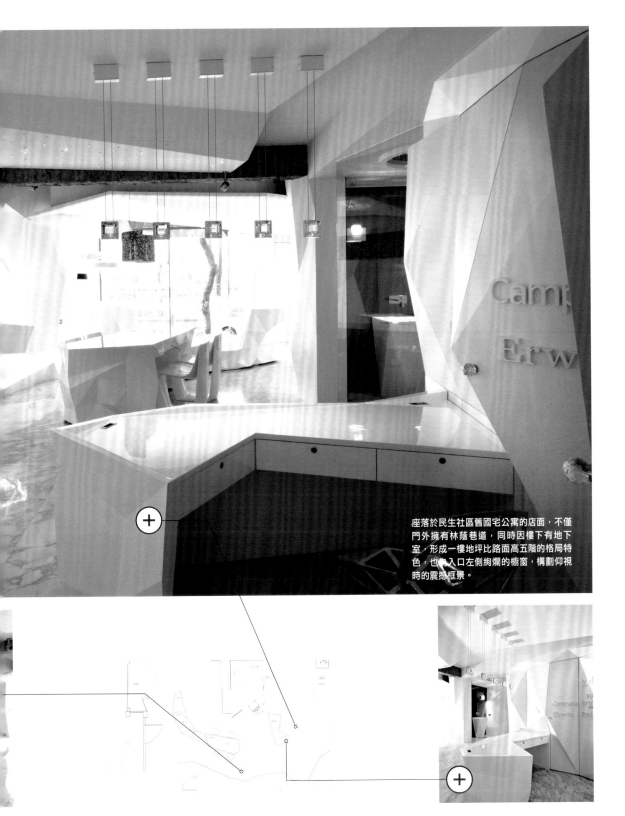

座落於民生社區舊國宅公寓的店面，不僅
門外擁有林蔭巷道，同時因樓下有地下
室，形成一樓地坪比路面高五階的格局特
色，也讓入口左側絢爛的櫥窗，構劃仰視
時的震撼框景。

透過源自水晶切面的結構靈感，將立
體牆面、天花板造型、機能量體均轉
化為鑽石角度的切割面，也整合了繁
雜線條，無論是櫃台桌體、牆櫃或衛
生間門片都能應景地融入設計主題
中。

從空間到陳列，
堅持一貫的純粹與原味

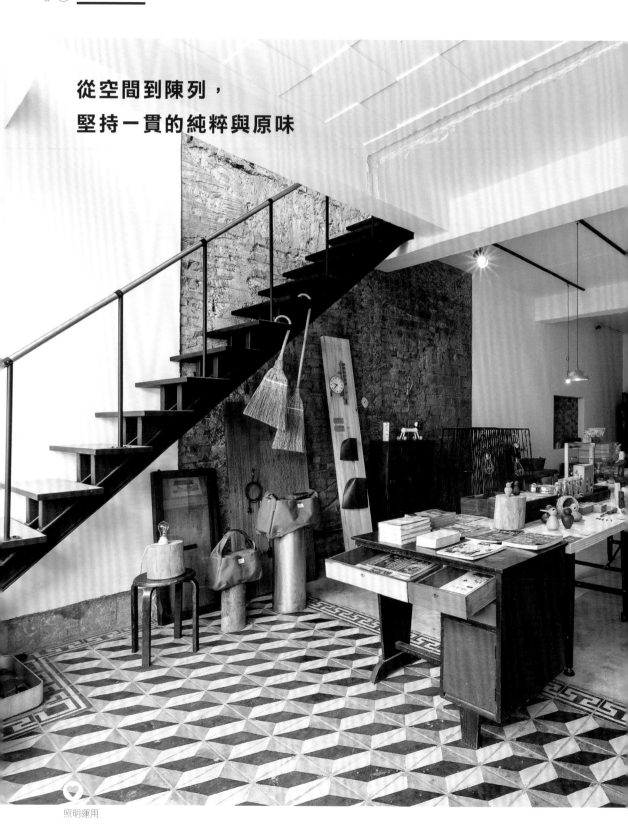

照明運用

不同光源的交互運用

狹長格局形式的店面，除了借助單向開口引入光線外，另也運用不同光源如：投射燈、吊燈，替空間帶來亮度與溫度。這些光源存在位置具不同的高低尺度，除了可以映照店內產品外，其投射下來的柔黃光線、層層光影，也能替質樸空間增添變化。

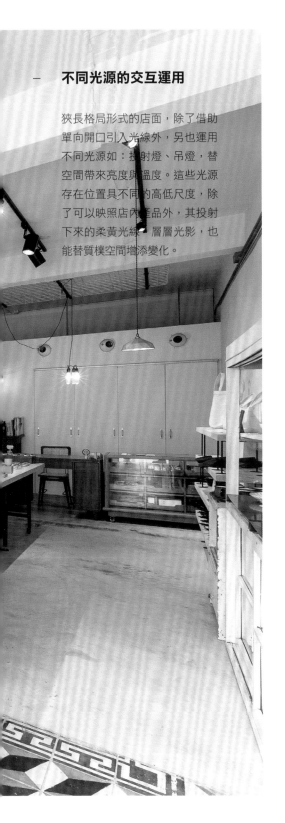

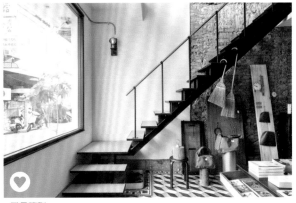

展示陳列

一張凳、一塊板，陳列信手拈來

由於這是一間販售各式生活物品的選物店，在了解相關商品特性後，設計者大膽地使用圓凳、木板來作為展示物品的物件，隨性的吊掛與擺放，不僅讓陳列充滿了「生活感」，更能與這些物品相互呼應。

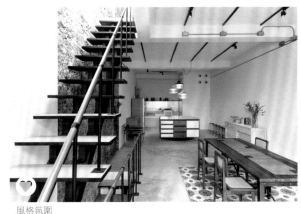

風格氛圍

選材用料不複雜維持一致性的味道

為保有空間的純粹與況味，其中一隅的牆面利用技法裸露出了紅磚牆，其餘則以刷白為主；至於地坪。部分使用了水泥粉光外，另也貼上的復古花磚，創造出「地毯」的效果，也讓那粗獷味道有了不一樣的變化。

這是棟擁有3層樓的老屋，1樓作為選物店、2樓是結合花藝與烹飪的教室，至於3樓則規劃為私人空間。由於格局屬狹長型，僅單面的向陽處，為了讓選物店、教室都能擁有明亮感，設計師鄭士傑特別將天井概念植入到空間，所以可以看到在樓梯這一側，陽光可從頂樓一路向下延伸，並穿透至2樓與1樓。

在規劃前就清楚知道這是間販售各式生活物品的選物店，包含飲食用的餐盤、杯碗，生活配件包包，以及居家相關的燈具、櫃體……等。由於這些商品都是經過店主人特別嚴選，每件單品不只特別，其材質也都相當純粹與充滿原味。為了讓空間氛圍能與這些商品相呼應，牆面以刷白為主，以突顯商品的自身特色與細節，另外，設計者也在靠近樓梯的牆面做了處理，刻意裸露出紅磚，獨特的味道也能與商品材質的原味相映襯。

由於商品種類觸及生活的各種面向，在確定店主人接下來的擺放需求與商品數量後，設計者先以一道大長桌決定了商品陳列核心位置，長型桌中又再區分出小區塊，讓不同商品可以依序擺入，並可用主題再做陳列上的變化，抑或是用商品屬性直接點出展示的重點。

至於兩側牆面，一部分是運用販售的櫃體來做展示，這部分商品則多以平放為主，既不會破壞櫃體的美麗，同時也能達到陳列商品的用意；另一側則可以看到是以木板、圓凳來做陳列，隨性的吊掛與擺放，增添生活感的同時也與物品做了另類的對話。

除了這些展示方式外，當然也有善用其它空間。可以看到像是部分包包、燈飾就以懸吊方式呈現，妝點空間之餘，也讓物品做出了不一樣的展示；另外，也樓梯間的層板亦是吊掛商品的好地方，選擇在高角度處隨性掛上掃把，除了能有效吸引消費者的目光也，也讓陳列物品帶了點趣味性。

文／余佩樺
空間設計暨圖片提供／鄭士傑設計有限公司

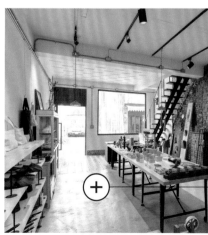

空間以一道大長桌作為展示核心區，延伸出去的兩側同樣為陳列區域，彼此圍塑出來的口字動線，讓消費者同時能夠擁有雙向、甚至多向的角度來欣賞或挑選商品。

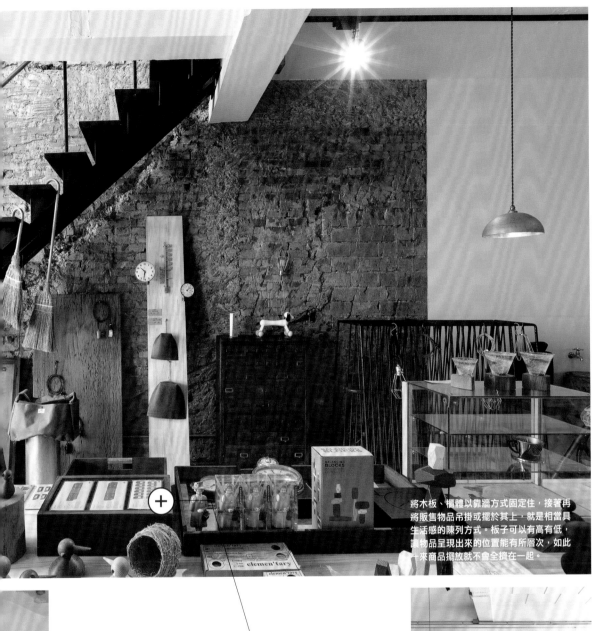

將木板、櫃體以靠牆方式固定住，接著再將販售物品吊掛或擺於其上，就是相當具生活感的陳列方式。板子可以有高有低，讓物品呈現出來的位置能有所層次，如此一來商品擺放就不會全擠在一起。

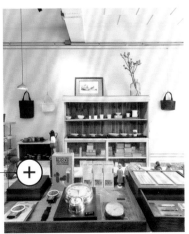

櫃體深度約落在35～40公分左右，彼此有秩序的擺於空間中，藉彼此的高低差對應所要展示的物品，進而帶出挑選、觀看時的樂趣。

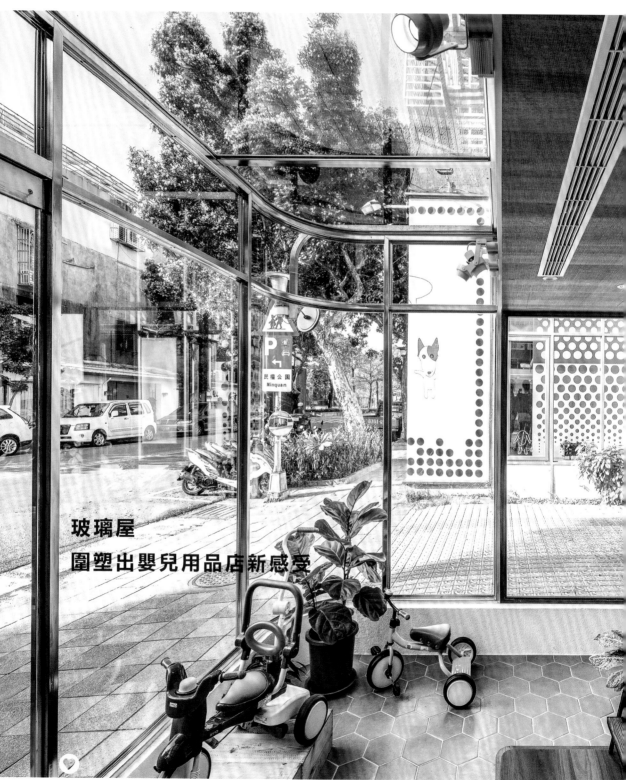

玻璃屋
圍塑出嬰兒用品店新感受

展示陳列

依販售商品決定陳列方式

店內主要販售的是嬰兒所需之相關用品，由於商品種類、尺寸變化較大，設計者依商品決定陳列方式，奶瓶、奶嘴擺於展示架、桌面上，孩童衣物則以吊掛陳列出來，至於腳踏車等，則是留出一塊區域就這麼擺在地上展示出來。

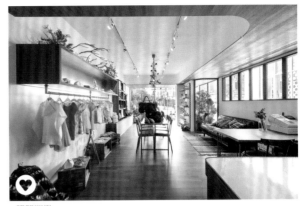

照明運用

柔和光源提升空間溫馨度

有別於一般嬰兒用品店，為了讓來到這的人能感受到空間的溫馨與暖度，在光線運用上，設計者發揮邊間特色以大面窗景引進自然採光，室內輔以投射燈加強光源，彼此共同帶出了柔和光源也提升空間溫度。

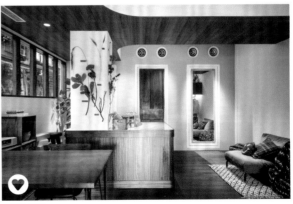

風格氛圍

在環境中導入居家氛圍

以居家的格局配置方式來思考商業空間，可以看到環境中有餐桌、吧台、沙發……等，並藉此用來陳列相關嬰兒用品，如此特殊的形式，為的就是要讓客人來到這有回到家的親切感。

這是一間僅15坪大的空間，業主在選定環境後，決定作為販售嬰兒用品店之用。設計師鄭士傑談到，既然作為嬰兒用品選物店，何不讓「家」的元素植入，並讓來到這的人彷彿回到家般的感受？於是，捨棄商空中常見的視覺強列元素，取而代之的是以溫潤元素來圍塑出空間的溫度，亦帶出商業空間的新態度。

由於空間屬於邊間形式，設計者相中其先天優勢，首先在建築體鄰路前側以玻璃罩來圍塑，這透明玻璃罩讓店面不管是白天或是黑夜都別具風味，在白天有植栽的倒映，到了夜晚則有霓虹燈管的閃爍，獨特的驚喜引領著人們往內參觀。由於內部坪數不大，設計者在動線的引導上將空間規劃成「回」字形，方便來訪的賓客可以恣意地選購；另外，為了讓訪客能感受到滿滿的「家」氛圍，格局中配置了沙發區、餐廳區、吧台區等，這些區域既兼具了展示商品的功能，同時也提供消費民眾在購物中做短暫休憩之用。

店內販售的嬰兒相關用品，其種類繁多、尺寸大小不一，在確定了所要販售的商品之後，鄭士傑依需求設計了不同形式的櫃體，像是對應餐桌的12宮格櫃體，其每個深度、高度約35公分，適合擺放嬰兒用毛巾、掛飾、奶粉分裝罐等；另一旁則是長條形式的櫃體，其除了陳列之外還得兼具吊掛衣物之用，在櫃體深度上除了加深至50公分外，下方更利用鐵件結合製成衣桿，提供作為吊掛孩童衣物。

除了製式櫃體，鄭士傑還運用了一些活動傢具來作為陳列展示商品之用。可以看到像是活動木箱上擺放的是嬰兒鞋，層架上則是各式大小的奶瓶，這些陳列方式不僅考量到物品屬性，也將使用行為一併納入思量，無論要試穿或是挑選，都能用最舒適的角度來做選購。

文／余佩樺
空間設計暨圖片提供／鄭士傑設計有限公司

空間坪數不大，設計者在動線配置上，以「回」字形形塑，方便來訪的賓客可以恣意地選購，而不感到侷促。另也藉以居家元素如餐桌、吧台、沙發等做配置，讓來到這的人宛如回到家一般放鬆、舒適。

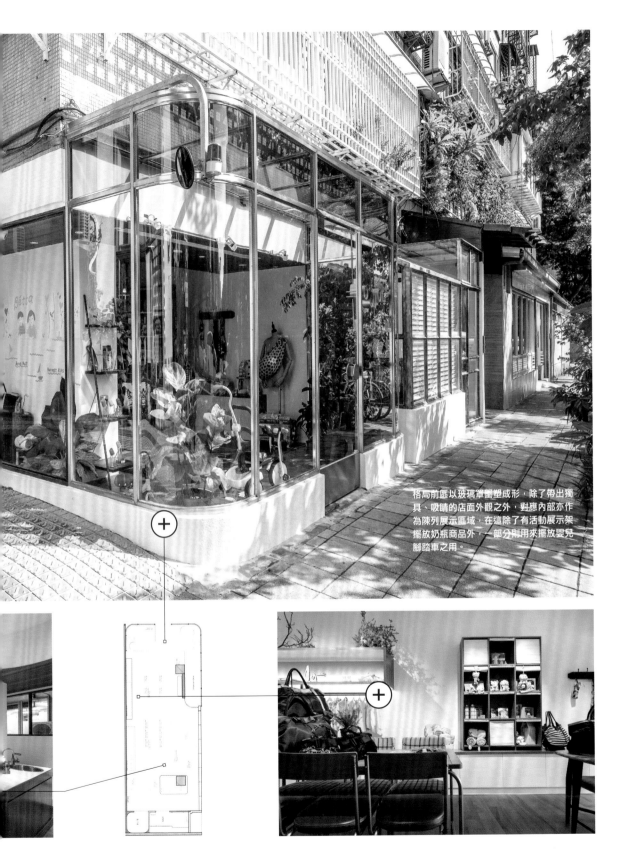

格局前區以玻璃罩圍塑成形，除了帶出獨具、吸睛的店面外觀之外，對應內部亦作為陳列展示區域，在這除了有活動展示架擺放奶瓶商品外，一部分則用來擺放嬰兒腳踏車之用。

壁面上長形櫃體深度為50公分，既能陳列展示嬰兒用品外，下方也有足夠空間吊掛孩童衣物。至於一旁的展示櫃，由12個深度、高度皆35公分的小方格櫃所組成，作為擺放嬰兒毛巾、掛飾等小型物品。

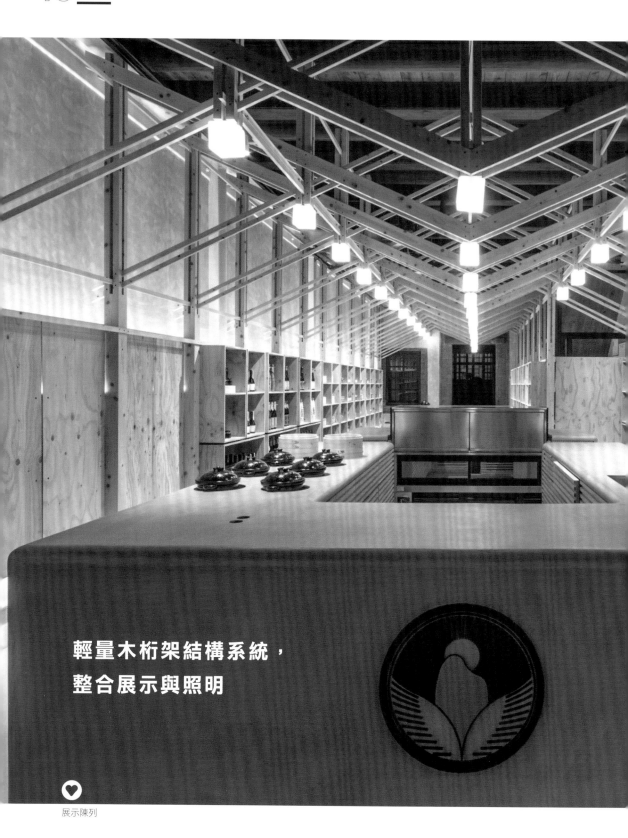

輕量木桁架結構系統，
整合展示與照明

展示陳列

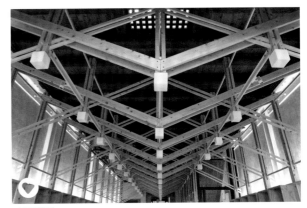

展示陳列

木桁架自立系統是結構也是傢具

為了不破壞歷史建築，店舖空間運用二夾一工法設計的木桁架系統，為老宅注入新風貌，然而材料的選取—日本檜木，卻又能與舊木樑相互呼應，木桁架也身兼照明、展示等功能的結合，未來亦能拆解或調整。

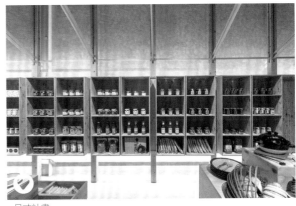

尺寸計畫

模組化箱型櫃讓食品雜貨更有質感

進入葉晉發商號以兩側走道、中央展台為陳列，90公分的過道尺度提供舒適的購物動線，由木桁架衍生的箱型櫃，尺寸為115（高）×42（寬）×30（深）公分，可因應醬料、油品甚至是包裝較大的米製品陳列使用。

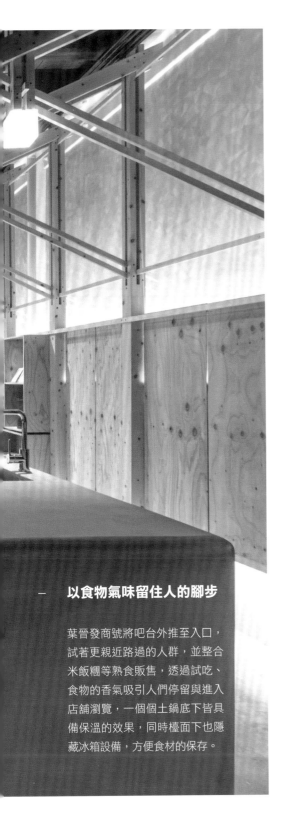

以食物氣味留住人的腳步

葉晉發商號將吧台外推至入口，試著更親近路過的人群，並整合米飯糰等熟食販售，透過試吃、食物的香氣吸引人們停留與進入店舖瀏覽，一個個土鍋底下皆具備保溫的效果，同時檯面下也隱藏冰箱設備，方便食材的保存。

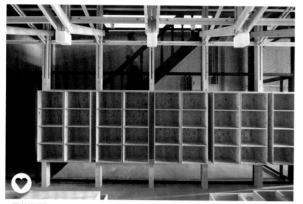

風格氛圍

以材質原始風貌回應百年建築

以新復舊的葉晉發商號，使用的是不上漆的松木夾板、未經處理的鐵件材質，地坪則是類似水泥質地、同樣帶有質樸風貌的樂土灰泥，讓新材料的加入也能與百年宅邸互相融合，達到相輔相成的氛圍效果。

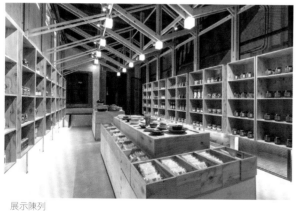

展示陳列

從食材到餐桌情境的完整陳列

長型店舖在陳列的設計上採循序漸進的手法，入口兩側先是米的認知，包括環境介紹，讓消費者先了解大稻埕的歷史、何謂土礱間，商品順序則是以好下飯的醬料開始，緊接著是各種米食、最後才是餐桌情境，透過味覺與視覺的想像引導之下，觸動消費者購物的行為。

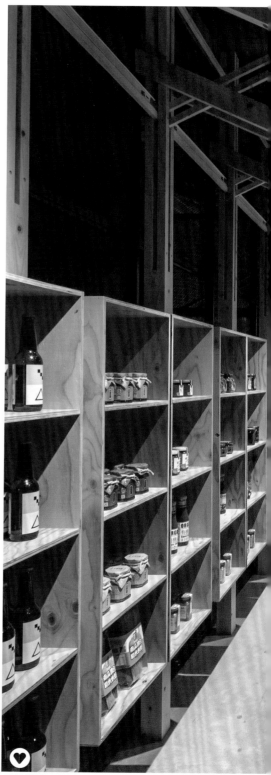

展示陳列

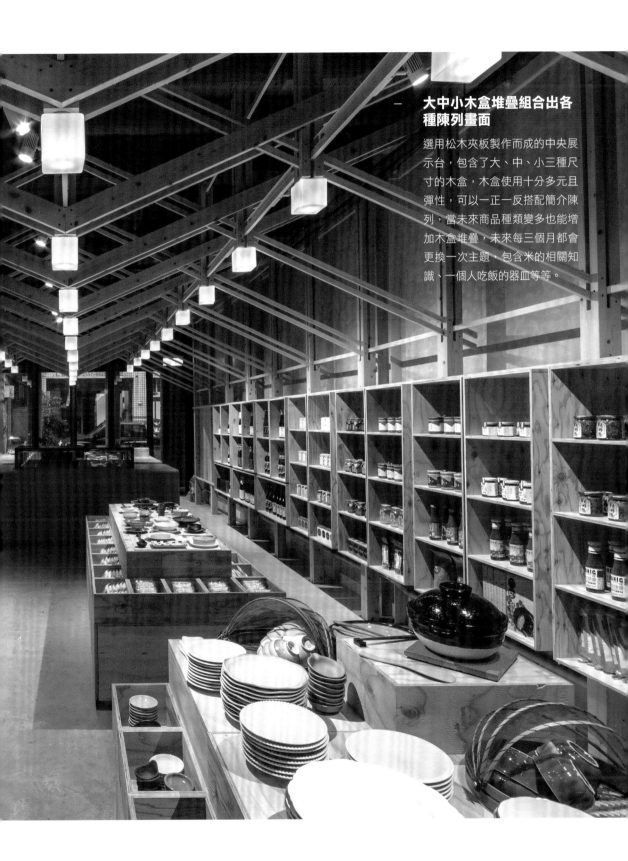

大中小木盒堆疊組合出各種陳列畫面

選用松木夾板製作而成的中央展示台，包含了大、中、小三種尺寸的木盒，木盒使用十分多元且彈性，可以一正一反搭配簡介陳列，當未來商品種類變多也能增加木盒堆疊，未來每三個月都會更換一次主題，包含米的相關知識、一個人吃飯的器皿等等。

位於迪化街的北街百年歷史建築-葉晉發商號，在20年代時期為經營碾米廠以及米批發，爾後一度中斷的米廠、荒廢的空間，歷經長達14年的結構補強修復、申請歷史建築登錄，到第五代成員委託蔡嘉豪、魏子鈞設計師的重新規劃，以尊重歷史建築的態度，延續百年宅邸的生命，也重新活絡人與空間的互動。

　　經過設計師、第五代成員、營運團隊共同討論過後，葉晉發商號一樓第一進主要空間改造為開放性的店舖，穿過店舖進入所謂的第二進格局，是未來舉辦藝文活動、農業相關講座的講演廳，二樓則將過去的飯廳、神明廳改為青年創作者共享辦公空間，三樓則是葉氏家族私密的家屋空間。其中，花費最大心力的莫過於店舖設計，面對這棟百年歷史建築，如何在不碰觸、鎖固天地壁結構的前提下達到以新復舊？設計師巧妙在空間中置入一組可自我站立的結構系統，與天花、牆面些微脫開的木桁架以自承重的反向木桁架支撐起屋架、穩固地站立，並同時整合了照明、展示櫃、機電系統，而一個一個的木桁架某種程度也是與舊建築的木樑形成相互對話、呼應的意義，不僅如此，選取日本檜木的木桁架，原因在於舊時代碾米廠器具多為檜木製作而成，同時也與未來的米糧行經營有很大的結合意義。

　　由於店舖呈長型結構，再加上米糧行販售的商品不只是台灣各地的米，也包含精選的醬料、油品以及餐具器皿，為了保留日後經營的調整彈性，設計師在陳列方式、尺寸的規劃上也做了特殊的設計，不論是走道兩側的箱型櫃或是中央展示檯，皆以松木夾板製作而成，大、中、小三種固定尺寸的木盒子透過堆疊與排列，可根據店舖實際的米策展主題，展現多種陳列的變化性。其它像是吧台、地坪覆蓋的樂土灰泥或是鐵件框架、夾板，也都是期望透過材料最原始的面貌與百年宅邸產生隱性的呼應連結。

文／許嘉芬
空間設計暨圖片提供／B+P Architects x dotze innovations studio 本埠設計（蔡嘉豪＋魏子鈞）
空間攝影／Hey, Cheese

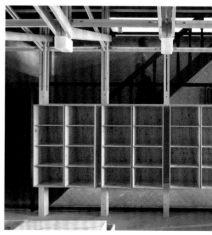

原本封閉的樓梯經過申請修復，利用鐵件隔間作出動線的劃分，同時在視覺穿透之下展露舊有樓梯的美好樣貌。

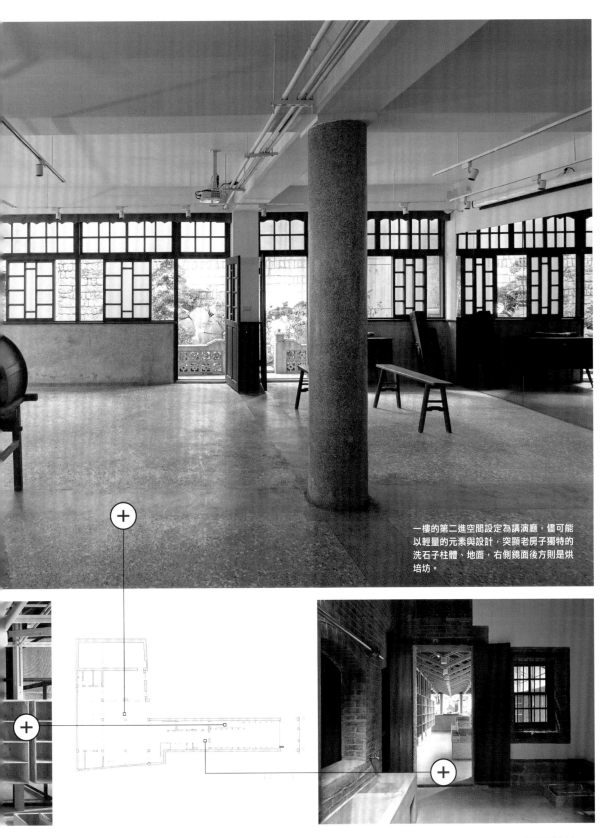

一樓的第二進空間設定為講演廳，儘可能
以輕量的元素與設計，突顯老房子獨特的
洗石子柱體、地面，右側鏡面後方則是烘
培坊。

連結一、二進的天井區域，左側隱藏傳統
的過水廊通道，材料的加入以原始質樸樣
貌為主，與百年宅邸的氛圍更為吻合。

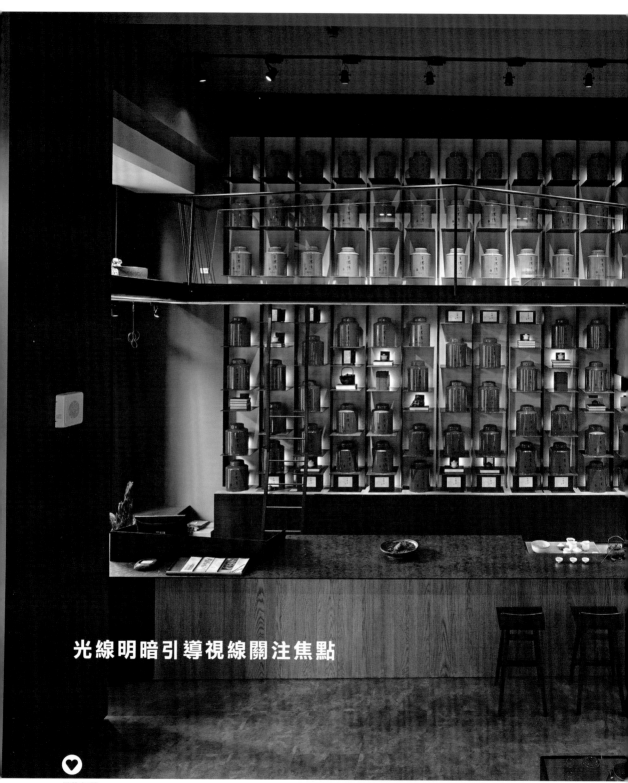

光線明暗引導視線關注焦點

風格氛圍

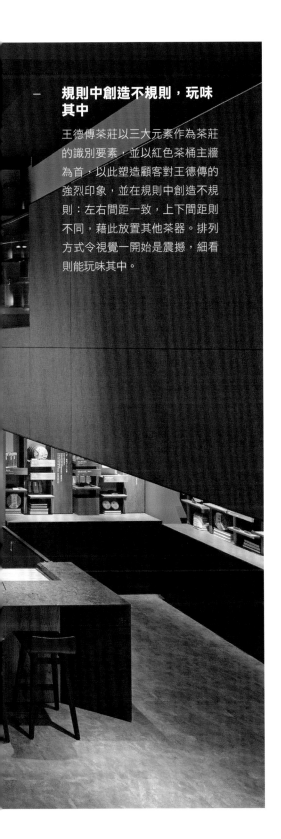

規則中創造不規則，玩味其中

王德傳茶莊以三大元素作為茶莊的識別要素，並以紅色茶桶主牆為首，以此塑造顧客對王德傳的強烈印象，並在規則中創造不規則：左右間距一致，上下間距則不同，藉此放置其他茶器。排列方式令視覺一開始是震撼，細看則能玩味其中。

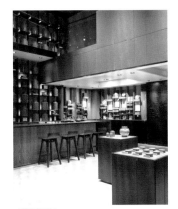

照明運用

運用照明轉移視線焦點

敦南店是王德傳首間普洱茶專門店，在進入空間內首先被主要識別的紅色茶桶牆吸引目光後，設計師運用照明明暗區隔將視線移到茶桶牆旁、茶墊下方的普洱茶專區，茶餅則依照產區與烘焙方式分類，亦可透過旁邊地圖加強解說。

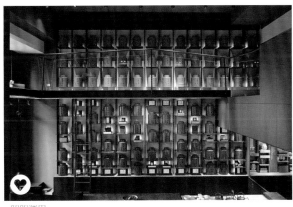

照明運用

由下而上打光提升商品質感

如果要讓陳列物展現質感多半得搭配照明呈現，均值照明與白光不易凸顯商品質感，這時可運用博物館常見，由下而上的打光方式，並搭配周遭照明營造空間氛圍。

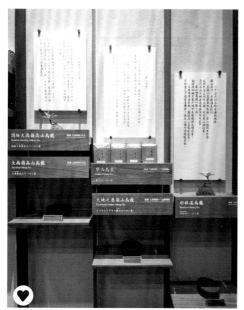

展示陳列

— 以材料回應品牌講究與用心

樓梯旁的茶知識牆以海拔高度分類,使用實木目錄牆、內容則是用毛筆撰寫在宣紙之上,在每個材料都十分講究,這也是為了回應製茶的用心與嚴謹。

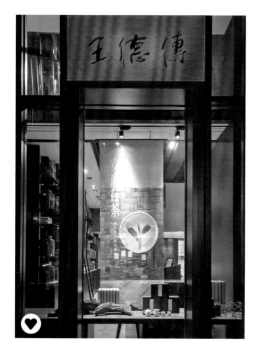

展示陳列

— 櫥窗連結裡外印象

以整面的展示櫥窗令行走的路人駐守,王德傳的品牌識別深植與整個空間之中,除了品牌一貫大紅色的強烈印象外,中國文化印象:琴、棋、書、畫為櫥窗展示與品牌做出連結。

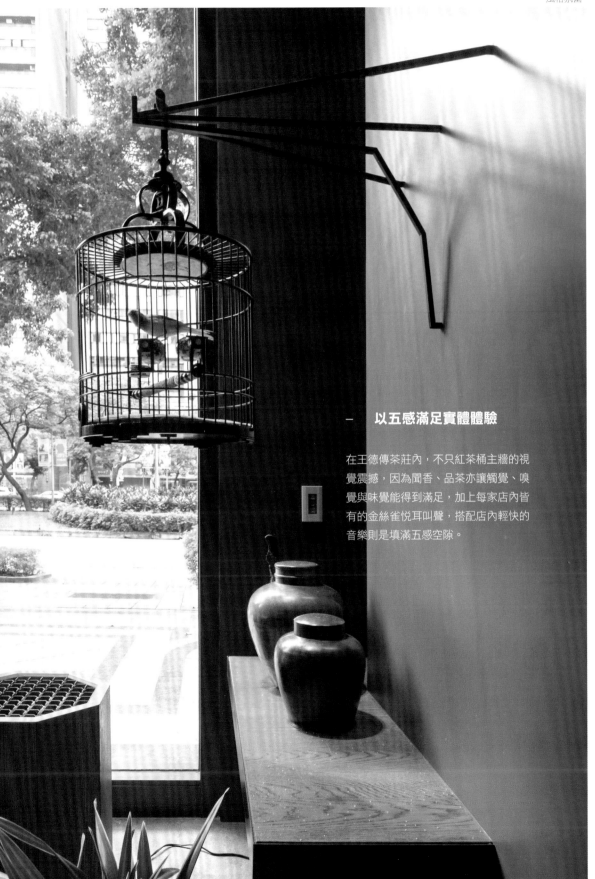

— 以五感滿足實體體驗

在王德傳茶莊內，不只紅茶桶主牆的視
覺震撼，因為聞香、品茶亦讓觸覺、嗅
覺與味覺能得到滿足，加上每家店內皆
有的金絲雀悅耳叫聲，搭配店內輕快的
音樂則是填滿五感空隙。

　　品茶是自古以來所講究的生活美學之一，王德傳茶莊於台北敦化南路上開設首家以普洱茶為主的新店，也因為希望將茶的知識與愛好者一同分享，特地於二樓設立茶塾，平時展示茶器，並定時開設講座講述有關「茶」的種種。

　　王德傳茶莊具有百餘年的製茶歷史，於2007年重新整合品牌形象，以三大元素作為茶莊的識別要素：紅色茶桶主牆、百年以來的茶莊印象一大茶台、透過空間陳設讓顧客理解茶的分類、起源、品種、產地等相關茶的資訊，缺一不可。也因此塑造出顧客對王德傳的強烈印象，即使每間王德傳茶莊設計不盡相同，更甚者是不同設計師所設計，仍能讓走進店門的客人能清楚識別，這也是品牌印象成功之處。

　　因為敦南店的空間方正，如何引導顧客有順序的關注店內的重點，是設計的主要考量。紅色茶桶主牆毫無疑問地成為視線首要焦點，而有別於其他茶莊，整齊排列的茶桶，設計師以不規則的排列手法為設計滲入「不穩定性」，讓視覺一開始是震撼，細看則能玩味其中，如同一座山有著不同的風景般，在規則中尋找不規則。例如稻穀漆牆面以手工鏝刀塗抹，近看更是能看到其紋理與漆中材質，象徵做茶的手工與嚴謹；接著運用照明明暗區隔將視線移到茶桶牆旁、茶塾下方的普洱茶專區，將茶餅依照產區與烘焙方式分類，亦可透過旁邊地圖加強解說，而身具多功能與百年茶莊印象的茶台，幾乎涵蓋店內所有的活動：奉茶、試喝、結帳、洽談等等，為了在扮演不同功能時可以達成需求，設計師因應展示與操作分為高低檯面化零為整，不顯凌亂。而轉移視線至通往二樓的樓梯牆面，依照海拔高度做分類，於此建立進入茶塾的茶知識，也讓人更想向上一探究竟。此外，店內的一隅，金絲雀悅耳的聲音襲來，品牌印象不只在於視覺，更是在於五感之中。

文／張景威
空間設計暨圖片提供／瑪黑設計

2F

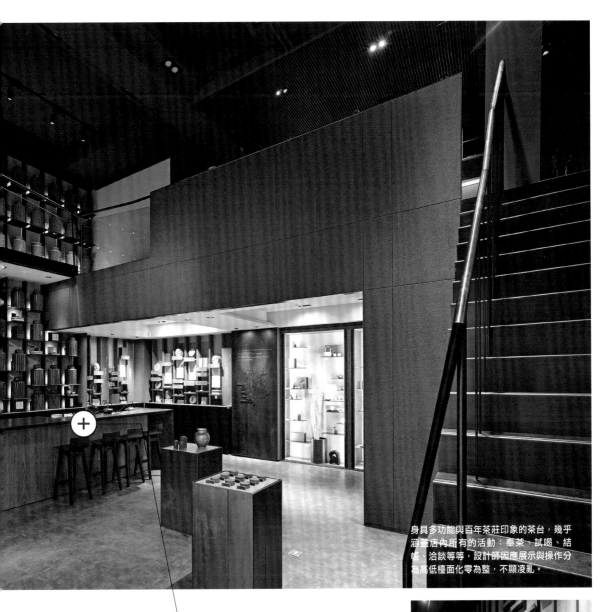

身具多功能與百年茶莊印象的茶台，幾乎
涵蓋店內所有的活動：奉茶、試喝、結
帳、洽談等等，設計師因應展示與操作分
為高低檯面化零為整，不顯凌亂。

1F

以高低起伏活潑生動的茶目錄牆吸引顧客
的目光，除了令對茶不甚了解的客人能有
基礎知識，也能讓人對二樓茶塾空間引發
好奇。

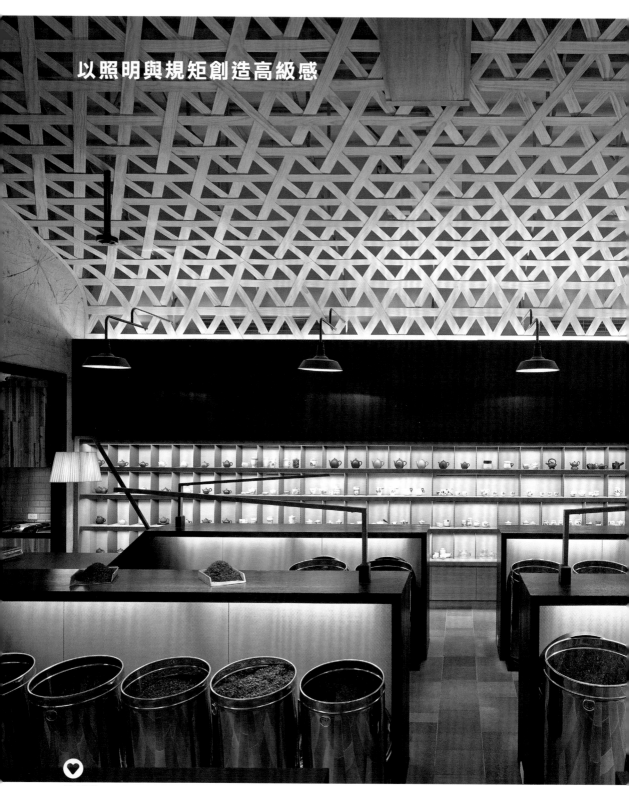

以照明與規矩創造高級感

尺寸計畫

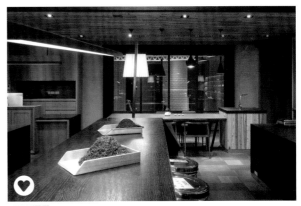

照明運用

非均值照明，營造氣氛更顯立體

在空間中天花沒有燈具，並且不使用均值照明，不僅能凸顯風格氛圍，也因空間具有明暗變化，更顯立體；而所有的照明皆位於300公分以下，方便員工自行更換修理。

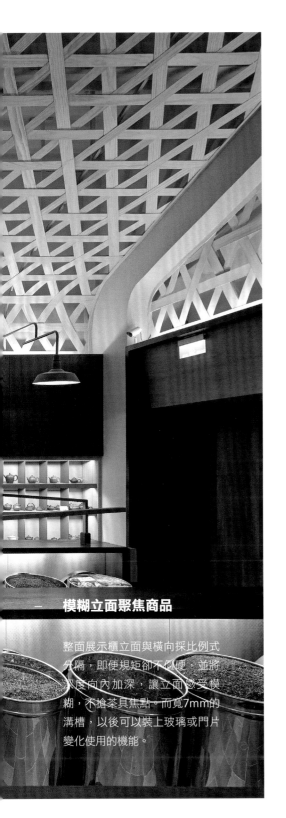

模糊立面聚焦商品

整面展示櫃立面與橫向採比例式分隔，即便規矩卻不僵硬，並將深度向內加深，讓立面感受模糊，不搶茶具焦點。而寬7mm的溝槽，以後可以裝上玻璃或門片變化使用的機能。

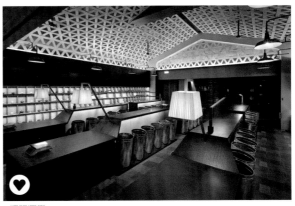

照明運用

整合照明與色彩，提升層次感

展示櫃的照明使用LEDT5白光，並安排於層板後方，調整可以打亮到整個層板的角度，非均值照明提升陰影與層次，是博物館常用的照明方式，而芥末黃的壁紙除了呼應茶湯概念，更是透亮空間。

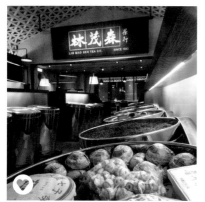

展示陳列

保留特色做出差異化

茶葉一桶桶的大鐵桶中，店裡的人總是一大把一大把地抓，抓起來客人方便比較，是老茶行的特色，設計師留下此傳統的買賣模式，與其他品牌做出差異化。

風格氛圍

保留原味增添創新

保留茶行原本該有的氛圍，壁面使用混凝土，有如走進倉庫般，營造出老茶窖感受；而整片天花以篩茶的竹簍還原老工藝的初心，作為整體的識別，內面芥末黃色則是象徵茶湯。

規矩陳列，數大便是美

林茂森茶行的茶具多元，有高端有平價，有設計感亦有機能性的選擇，因此一整面規矩的展示牆解決此問題，橫向層板以活動薄鐵片作為分隔，可以系列調整寬幅，多達上百格展示數大便是美。

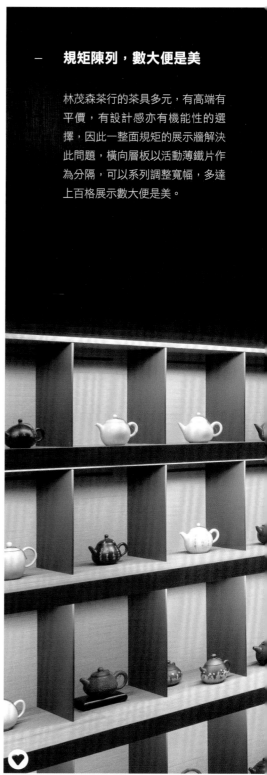

展示陳列

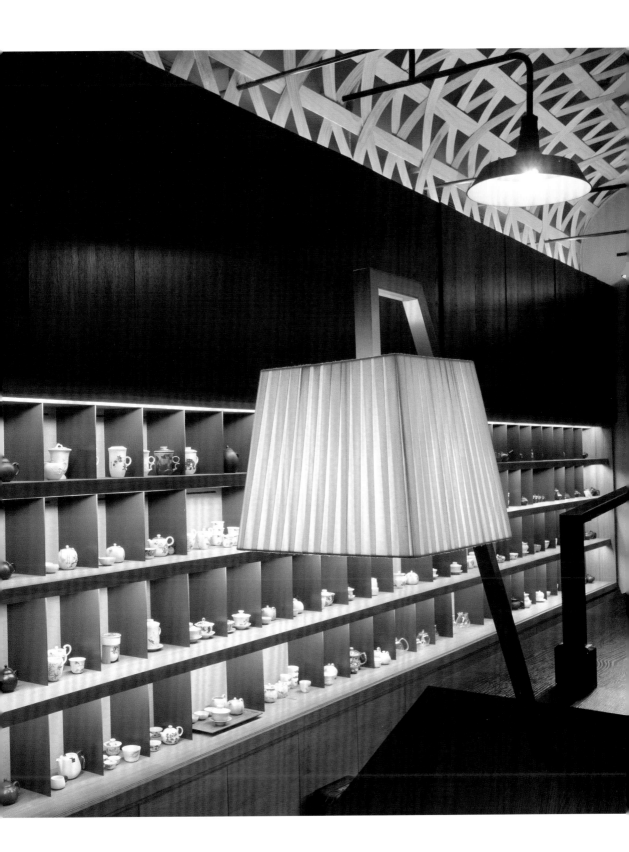

走在大稻埕，現在仍瀰漫著歷史氛圍的街道上，豎立著一間設計茶行。黑色店面與金色招牌及雨遮的門面，大氣的展現已歷經百年，傳承五代的創新老茶行樣貌。

林茂森茶行出身自百年老店「林華泰茶行」，第四代經營人於原址隔壁開設後，即希望老茶行與時代接軌，呈現新風貌。原本店主人希望開物設計能為品牌打造新形象，以高貴、精緻設計為主要方向，但設計師從選茶、烘茶、泡茶到賣茶中找出老茶行的性格，為空間打造獨一無二的個性。

在為林茂森茶行做整體規劃時，開物設計思考的不是做出別出心裁的設計，而是將品牌的未來所有可能拿來盤算，希望這個設計在10年後無論茶行是成功或是成為雜貨店，都能展現自我的個性。而以這樣的思考為基礎，設計師觀察到茶行把茶葉裝在有半人高、口徑約有五十公分的大鐵桶中，店裡的人總是一大把一大把地抓，抓起來客人方便比較，因此雖然店主人希望能夠精緻化，但設計師卻認為留下傳統的買賣模式，留下人與人之間的互動，反而能與其他品牌做出差異化。

「一個空間要能吸引人目光，一定要有個「矯情」的設計。」開物設計楊竣淞說道，而這樣畫龍點睛的設計不是憑空而生，而是透過理解與觀察，找到適切表達的手法：整片天花以篩茶的竹簍還原老工藝的初心，作為整體的識別，內面芥末黃色象徵茶湯，由裡到外的都從「茶」與「品牌」為核心。

林茂森茶行希望能做一般人都能進來消費的茶行，讓喝茶可以成為日常，是親民的，是生活的養分，因此在進門後右手邊展示牆上為數不少的茶具，有高價也有平價，有講究設計，也有講究機能使用，如何讓具有差異的商品一同陳設？設計師以整齊單一化為展示手法，因為當無法統一物品的規格時，固定的擺放，不顯凌亂也能增添高級感，並在設計時留有溝槽，往後可以裝上玻璃或是門片，變化使用的機能。即使是小地方也不以自身設計理念為第一本位，考慮品牌深度與可能性，將設計落實於其中。

文／張景威
空間設計暨圖片提供／開物設計

店面後方，留有一塊喫茶的天地，與老客可在此品茗，亦是為開設茶藝課程留下空間。

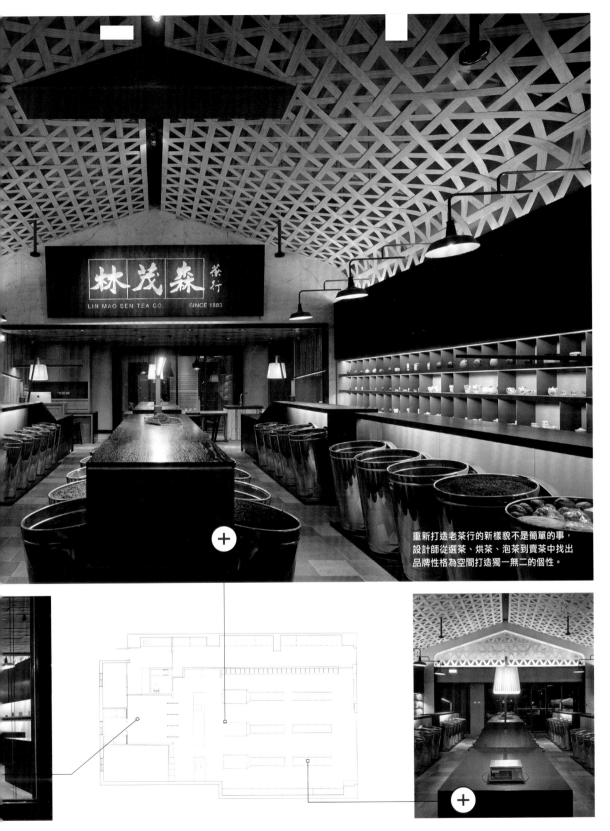

重新打造老茶行的新樣貌不是簡單的事，設計師從選茶、烘茶、泡茶到賣茶中找出品牌性格為空間打造獨一無二的個性。

走進林茂森茶行，有如走進茶窖一般，三列展示檯面下整齊排列大茶桶，設計師在動線上保留傳統的叫賣模式，令人倍感親切。

融入在地思維詮釋品牌精神

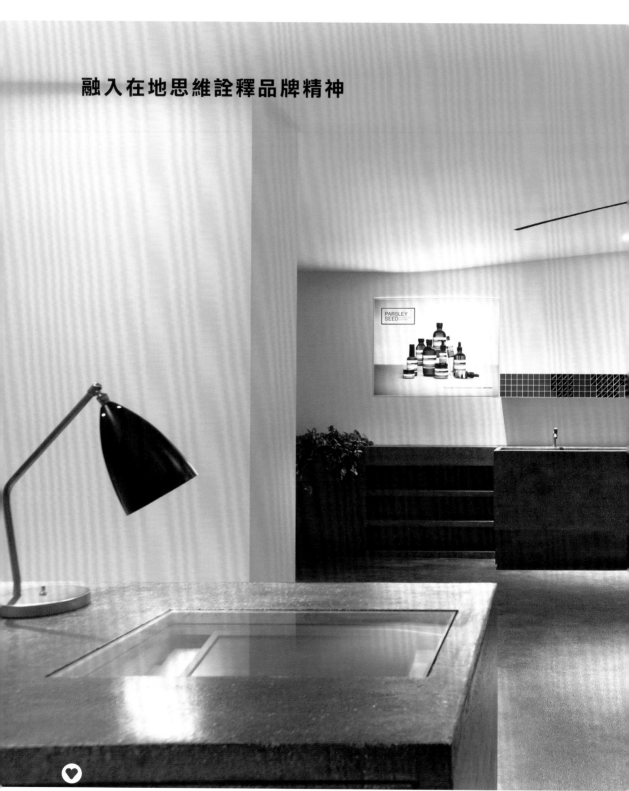

照明運用

照明自然融入空間環境

弧形天花板柔化了黑白空間的氛圍，嵌燈和空調出風口跳脫實用機能之外，融入而為空間的一部分元素，營造令人印象深刻的試用體驗。

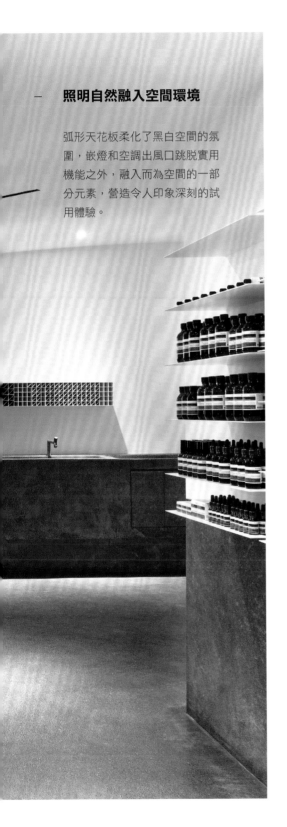

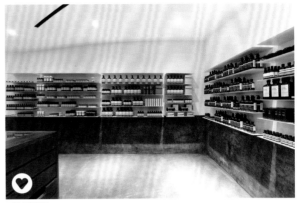

展示陳列

輕盈不顯的陳列設計

以視線高度為基準，與白色的牆面及天花板形成下實上虛的立方堆疊，白色鐵件層板根據產品尺寸量身訂製，整齊中帶有變化，讓設計成為突顯商品的堅實背景。

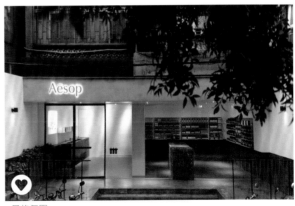

風格氛圍

呼應品牌天然優雅的精神

空間分為上下兩部分，下半部以代表台灣在地意象的磨石子材質，象徵街道向空間的延伸，浮現新的地平線；上半部以白色表達輕盈感，金屬展示層架追求極致輕薄，讓產品如漂浮於空中一般。

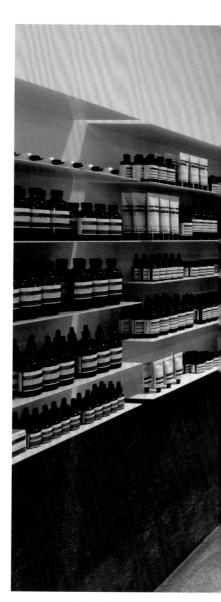

台北東區巷弄中，各式商業活動密集熱鬧，是感受城市脈動的流行前線，Aesop在台灣第一家獨立街邊店即坐落於此，面對這樣的環境條件，設計師思考這個特色鮮明的保養品牌精神如何融入在地：也就是如何讓店面融入「街」這個容器中。

在鬧區精華地段，絕大部分的店面無不向路面推進，企求更大的室內使用坪數，櫥窗盡可能接近路人以吸引目光。這裡設計師卻反其道而行，還原了巷弄公寓原有的庭院，引述日本殖民時期留下東西合璧的建築特色，並以代表台灣在地精神的磨石子工法處理地面與櫃台量體，在特定高度以下，由戶外延伸至室內的地坪、花台、試洗區水槽、櫃台等，形成空間的共同基座，而基座上方牆面、層板及天花則鋪陳白色素面，連續無縫銜接的弧形天花延伸至展示牆面，喚起了一種對台灣早期生活的記憶及對未來的想像，也反映品牌一路以來簡潔、優雅且富當地文化的特色精神。

走上台階，彷彿自東區鬧街短暫脫離，正要推開清玻璃旋轉門時，一旁騰空於玻璃之上的護手乳吸引目光，即使不進到室內，產品已經開始主動行銷自己，鼓勵經過的人試用體驗；進到室內，空間鮮明的黑白色調，是藉由深色水磨石基底將空間水平分割開來，一座巨大水槽搭配手工感十足的紅銅水龍頭，以及透過垂直水平座標系統，從視線位置設定高度，配合輕薄的金屬層架，營造輕盈無壓的體驗環境。

由外向內觀看，透明玻璃形成一道風景的介面，整家店彷彿一座大櫥窗，「街邊店」的意義臻於完整。此外，店內外都種植台灣本土植物，店舖正面的玻璃立面上沿斜對角方向安裝了繃緊的金屬絲，而植物就沿著這些金屬絲攀緣而上，讓綠意在空間中自在地伸展。

文／楊宜倩
空間設計暨圖片提供／ CJ Studio 陸希傑設計

試洗區的大尺寸磨石子水槽與紅銅水龍頭，是空間中的視覺亮點，也加深試用體驗的記憶點。上方的方形櫃格也使用鐵件製作，用來陳列軟管狀的商品，商品的顏色線條和純白層架形成幾何的趣味。

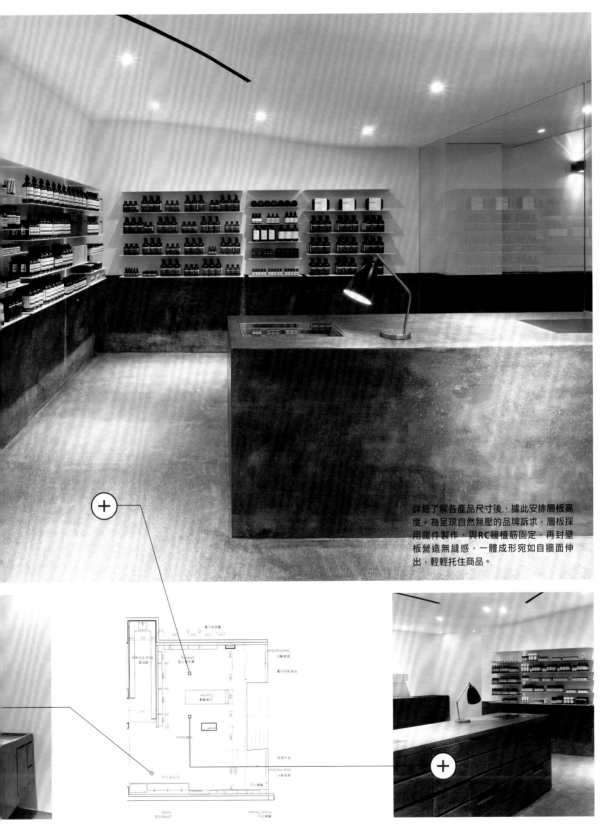

詳細了解各產品尺寸後，據此安排層板高度。為呈現自然無壓的品牌訴求，層板採用鐵件製作，與RC牆植筋固定，再封壁板營造無縫感，一體成形宛如自牆面伸出，輕輕托住商品。

櫃台有如展示區的中島，服務人員與顧客互動時可以環視全區，同時也是路人望進櫥窗的一景。磨石子鋪覆櫃台表面，下方設計抽屜可收納儲放資料、文件及試用包等。

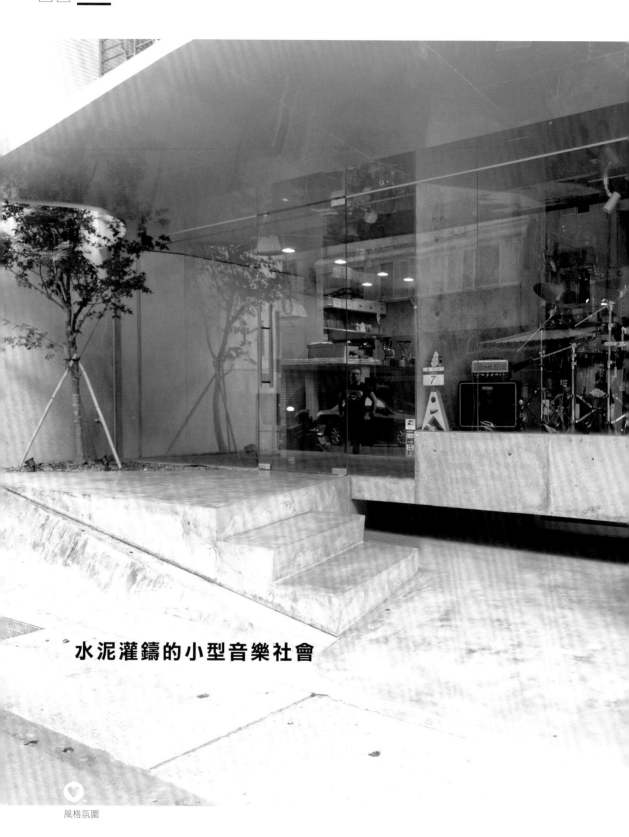

水泥灌鑄的小型音樂社會

風格氛圍

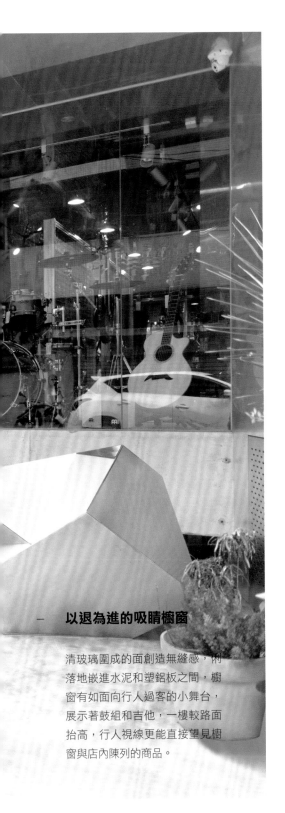

展示陳列

以軌道組件輔助樂器展示

捨棄層板或櫃子這類分量感重的展示方式，改
以在天花板或玻璃隔間設置軌道組件，讓樂器
以輕盈靈動的姿態與顧客接觸，穿透的視覺感
受，也能聯繫店內各區域的互動感。

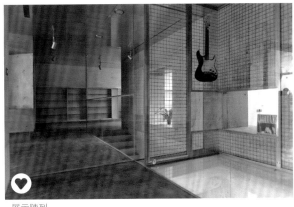

展示陳列

玻璃恆溫控制室展示精品

溫度和濕度影響樂器音色甚鉅，因此特為店內
高單價樂器設置了恆溫控制室，以清玻璃增加
顧客與樂器親近性，金屬網則以不假修飾的意
象，反向襯托樂器的不凡質感。

以退為進的吸睛櫥窗

清玻璃圍成的面創造無縫感，俐
落地嵌進水泥和塑鋁板之間，櫥
窗有如面向行人過客的小舞台，
展示著鼓組和吉他，一樓較路面
抬高，行人視線更能直接望見櫥
窗與店內陳列的商品。

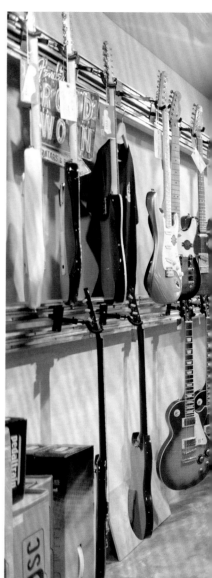

一般傳統的樂器行，為了盡可能增加商品的種類與數量，常見將樂器、周邊器材等塞滿空間，眼花撩亂之餘也常有走道擁擠、商品很多顧客卻找不到想要的，非要透過店員從中挖寶不可的情形。親近音樂，應該有更優雅舒服的方式，這間位於巷弄中的小型音樂中心，以展售鼓和吉他為主，咖啡香為輔，作為讓人接近音樂、恣意挑樂器的場所。

這區巷弄內的公寓，一樓比路面高出數階，並設置地下室，設計者善用建築既有的條件，為店面的外觀及櫥窗，展開一張容易親近、具記憶點的「臉」：面積比一樓小的地下室，有如將一樓托起，與路面銜接的外部平台和櫥窗，便有了出挑的意味，雖然櫥窗並非向外突出，卻因階梯改變動線後，騰出了大面積的玻璃櫥窗，室內外的界線變得模糊，引人駐足、向內一探究竟；外部平台留有一角種植楓樹，為水泥吧檯造一隅向外看的景，同時也是暫放鼓等樂器的的臨時卸貨區，雨遮畫出了弧度，留給楓香的枝葉伸展，也讓雨水落土。

室內運用玻璃隔而不絕的特性，讓咖啡吧檯和樂器展示維持接近卻互不干擾的距離；水泥灌鑄牆面，留出孔穴作為陳列機能，且以水泥的厚實和玻璃的輕透，暗示展間與辦公室；並闢出試音間、維修室，可以來挑琴試鼓，帶樂器做維修保養，或喝杯咖啡和同好交流。

身為一間樂器行，展現專業是取信顧客的不二法門。以玻璃落地牆圍起的吉他展示區為恆溫設定，時時維持最佳狀態；金屬網、展示軌道提供陳列的最大彈性，留下空間以應對商品類型的變化或增減；展示間更可騰出一個即興的表演空間，舉辦小型演唱會或講座活動綽綽有餘。

想要空間充裕有彈性，不見得是要從機能算盡、機關處處著手，留下「餘地」給使用者及未來的變化，還有，讓音樂流淌其中的可能。

文／楊宜倩
空間設計暨圖片提供／本晴設計

水泥灌鑄吧檯及牆面，暗藏收納，且讓整體空間呈現沉靜的灰階。金屬質感的塑鋁天花板能反映倒影，映襯電吉他和鼓的熱力四射，藉燈光變化就能營造各種氣氛。

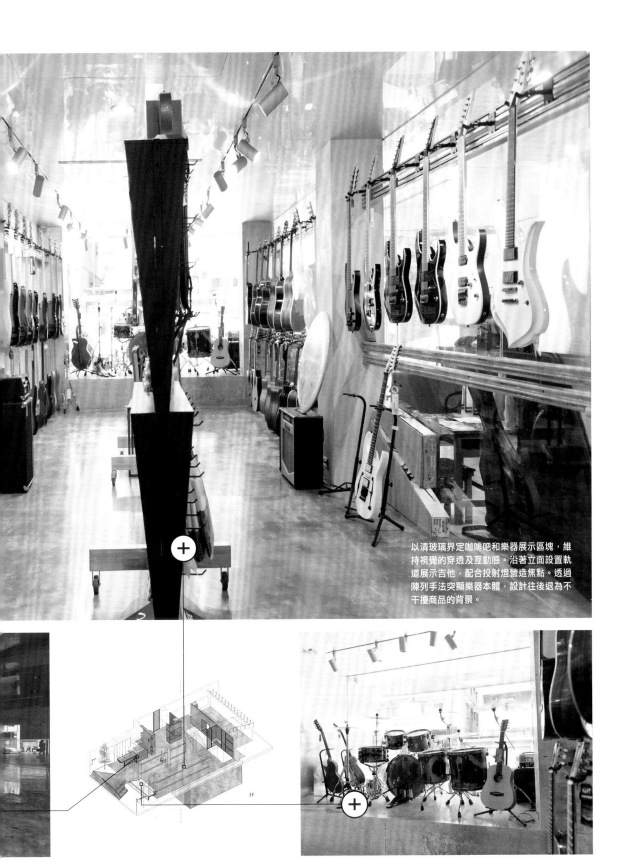

以清玻璃界定咖啡吧和樂器展示區塊，維持視覺的穿透及互動感。沿著立面設置軌道展示吉他，配合投射燈營造焦點。透過陳列手法突顯樂器本體，設計往後退為不干擾商品的背景。

水泥灌鑄的出挑區域有如小舞台，清玻璃虛化了分隔裡外的介面，自內向外延伸的塑鋁板串起行人與樂器，以清新簡單的方式，賦予各個樂器展現姿態樣貌的空間。

國家圖書館出版品預行編目資料

展示陳列設計聖經 暢銷新封面版 / 漂亮家居編輯部作.
－－ 2 版－－臺北市；麥浩斯出版；
家庭傳媒城邦分公司發行，2019.06
面；　公分－－（Ideal business；5X）
ISBN 978-986-408-506-4（平裝）
1. 展品陳列 2. 商品展示

964.7 108009405

IDEAL
BUSINESS 05X

展示陳列設計聖經 | 暢銷新封面版

作者	漂亮家居編輯部
責任編輯	許嘉芬
文字編輯	鄭雅分、張華承、陳佳歆、余佩樺、蔡竺玲、張景威、楊宜倩、許嘉芬
插畫設計	俞豪
封面設計	FE 設計
版型設計	白淑貞
美術設計	鄭若誼、白淑貞、王彥蘋
行銷企劃	李翊綾、張瑋秦

發行人	何飛鵬
總經理	李淑霞
社長	林孟葦
總編輯	張麗寶
副總編輯	楊宜倩
叢書主編	許嘉芬

出版　　城邦文化事業股份有限公司 麥浩斯出版
地址：104 台北市中山區民生東路二段 141 號 8 樓
電話：02-2500-7578
傳真：02-2500-1916
E-mail：cs@myhomelife.com.tw

發行　　英屬蓋曼群島商家庭傳媒股份有限公司城邦分公司
地址：104 台北市中山區民生東路二段 141 號 2 樓
訂購專線：0800-020-299
讀者服務傳真：02-2578-9337
Email：service@cite.com.tw
劃撥帳號：1983-3516
劃撥戶名：英屬蓋曼群島商家庭傳媒股份有限公司城邦分公司

香港發行　城邦（香港）出版集團有限公司
地址：香港灣仔駱克道 193 號東超商業中心 1 樓
電話：852-2508-6231
傳真：852-2578-9337

馬新發行　城邦（馬新）出版集團 Cite(M) Sdn.Bhd.
地址：41, Jalan Radin Anum, Bandar Baru Sri Petaling,57000 Kuala Lumpur, Malaysia
電話：603-9057-8822
傳真：603-9057-6622

總經銷　　聯合發行股份有限公司
電話：02-2917-8022
傳真：02-2915-6275

製版印刷　凱林彩印股份有限公司
版次：2024 年 03 月 2 版 2 刷

定價：新台幣 499 元
Printed in Taiwan

著作權所有．翻印必究（缺頁或破損請寄回更換）